# 跨越

## 文學、電影 與 文化辯證

張國慶 — 著

# 目次

第 一 篇

# 文學與歷史辯證

# 來自「世界盡頭」的女性主義返視
## 芮絲的《夢迴藻海》

在勃朗特（Charlotte Brontë）的《簡愛》中，羅徹斯特的混血妻子，本名安托妮的柏莎，是一位遭邊緣化，但又是關鍵性的角色。因為，她與身為敘述者的女主角形成相對的關係。柏莎這位異族女子被賦予邪惡和摧毀性的特質，成為善良純真英國女子簡愛的陪襯者。她被禁錮於閣樓，焚毀桑費爾德莊園，以及死於非命都間接地用以稱頌這位充滿女性溫柔特質的女主角最終回歸羅徹斯特身邊。

對吉爾伯（Sandra Gilbert）和庫芭（Susan Gubar）而言，《簡愛》是一部有關「自我與靈魂對話」的小說。柏莎代表簡愛的「惡魔複合體」，「是簡愛一直試圖壓抑的凶惡、隱密自我」；它提供這位女家庭教師「為何不可行動」（how not to act）的例證（*Madwoman* 361-2）。顯然地，勃朗特和這兩位女評論家都採用傳統男性有關女性特質的概念，將「女人」（woman）定義為由可怕、非理性怪物，以及浪漫化女性所組合而成的割裂主體；對父權體系而言，前者具殺傷力，後者則「令人喜悅」。①對她們而言，女性主義可行的方略似

乎是以犧牲主流價值所不見容的女性為代價，而企求浪漫化女性得以在社會占有一席之地。兩位評論家並未留意，小說中有關柏莎的種族與社會角色的評述，似乎是源自帝國主義心態所衍生的先入為主偏見。女性主義評論家史碧娃克（Gayatri C. Spivak）就曾提到，勃朗特在小說中，將「殖民主體」（colonial subject）轉化為「虛構的他者」是「帝國主義認知性的暴力」，藉此勃朗特使簡愛成為英國文學史上「女性主義的個人主義女主角」（feminist individualist heroine）的典型，而將種族和殖民主義的議題排除於她的女性主義想像之外。②

　　女作家芮絲（Jean Rhys）是一位白種混血女子（white Creole），生長於多明尼加首府羅索市。她首度閱讀《簡愛》時，深感震驚和氣惱：「那只是片面說詞，只是英國人片面之類的說詞」（Rhys, 1984: 297）。就她對西印度群島的理解，許多當地富有的混血女子提供給白人夫婿的嫁妝徒令她們的生活陷入更悲慘的境地。曾有這麼一段故事：一位名叫安托妮的白種混血女子下嫁一位英籍男子。當她被夫婿帶到英國後，旋即遭受監禁；安托妮縱火焚毀莊園而後自盡。歷經許多年，芮絲一直試圖依據這個真實故事，塑造羅徹斯特糟糠之妻的角色。根據芮絲的說法，勃朗特聽過安托妮的故事，而將這事件納入她的小說中。然而，她對於西印度群島存有先入為主的觀念，將這個地區視為異類及不祥之地，以致於賦與柏莎暴力、瘋狂與摧毀性的特質。芮絲評論說，安托妮是「情節中必要的人物」，但始終只在「後台」「尖叫、咆哮，發出可怕的笑聲，攻擊所有不同的人」；柏莎必須「就在台上」（Rhys, 1984: 156）。本質上，勃朗特的女性主義想像似乎是歐洲為中心的思維模式。芮絲的《夢迴藻海》

跨越：文學、電影與文化辯證

（*Wide Sargasso Sea*）是針對英國人看待安托妮故事的片面說法提出駁斥。勃朗特的小說將簡愛形塑成一個女性主義方略的表徵，符合歐洲為中心認知模式的期待；而芮絲的作品則聚焦於一個遭誤解的社會空間，將安托妮這位殖民主體重新置於台上，解構這部英國女性主義經典所蘊涵的歐洲帝國主義認知模式。

在《簡愛》中，每當這位女主角因受限於現實狀況，感到鬱悶，渴望找到想像的力量，以超越限制時，她總是沿著閣樓的走廊踱步，恁由「心靈之眼」停駐於任何遠方天際浮現的景象，以「內心之耳」傾聽一段超越她的生存時空，充滿生命與感情的故事。簡愛的渴望與浪漫想像引發她開始思索女性在男性主導社會中的地位：「數以百萬計被貶抑至比我更為無以言說的厄運，數以百萬計靜默地對抗她們的宿命。沒有人知道，政治的抗爭之外，生活大地間的云云眾生心中還孕育多少抗爭……女性跟男性同樣具有感覺……她們遭受嚴苛的束縛，完全正如男性感受遲滯不前的痛苦一樣」（Brontë, 95-6）。這段女性主義宣言的內心獨白突然被安托妮的喃喃細語和笑聲打斷，而簡愛誤以為是護士葛蕾絲的聲音。有評論者詮釋，簡愛的超越想像使她此刻貼近這位閣樓的瘋女人（Rich, 98）。然而，儘管這位女主角已經感受社會中兩性不平等的狀態，她卻無法意識到被禁錮於門後那位混血女子所發出「靜默對抗」的聲音。兩位女性的言語形成強烈對比；簡愛得以明確表達她的意念，而柏莎的言詞則隱晦不明。「如同她被隱藏於閣樓中一樣」，安托妮「被隱藏於文本中」（Deneke, 3）。閣樓即是女性主義想像陳述的空間，也是種族壓迫的場域：賦與一位英國女子盡情表達心思意念的機會，卻否決一位異族女子的微弱發言權。

在勃朗特的小說，安托妮的外貌與性格完全是透過簡愛和羅徹斯特的描述呈現於讀者面前。別具意義的是，安托妮首度露臉是由簡愛所敘述。在簡愛和羅徹斯特婚禮的前一夜，安托妮潛入新娘的臥室，帶上新娘面紗，轉向鏡子。看見自己可怕的形象，她將面紗撕成兩半，踩在地上。我們或可詮釋安托妮的動作是憤怒、抗議的舉措，拒絕承認這個「虛構的他者」就是她的自我。對簡愛而言，安托妮鏡中的影像彷彿是「邪惡的德國幽靈，吸血鬼。」當她在大白晝再度遇見安托妮，簡愛還是以相同虛構的言詞刻畫這位遭禁錮的女子：「……它像奇怪的野獸抓著、嗥叫。但它有衣服庇體；濃密黑灰夾雜的頭髮，如野獸的鬃毛，隱藏它的頭部和臉龐」（Brontë, 250）。我們可以從這些敘述中所運用的代名詞「它」以及形容詞看出，簡愛將安托妮描繪成摧毀她幸福，非理性、非人、邪惡的怪物。

而試圖為自己重婚的行徑辯解，羅徹斯特指控安托妮來自一個具有遺傳疾病的家庭；他說，安托妮的哥哥是個白癡，「她的混血母親……即是瘋女人，又是酒鬼。」他以輕蔑的言詞將妻子貶損為基因和種族性墮落的人；瘋狂、墮落和混血血統變成互換的用詞。儘管他稍後也坦承，安托妮所繼承的財富是他結婚的目的，簡愛已經迫不及待地接受他的一面之詞。在羅徹斯特還未長篇大論述說他的第一次婚姻，簡愛就已經表示：「讀者！我當下已經原諒他了」（Brontë, 250, 258）。在英國人的片面陳述中，安托妮已經被貶抑至「無以言說的厄運」，人性尊嚴及發言權橫遭剝奪。

《簡愛》中還有另外兩個鏡影的情節。一個出現在孩提時期的簡愛遭禁錮於紅房的時候；另一個出現於婚禮的早晨。對吉爾伯和庫芭而言，這兩段鏡影的情節意謂一連串「自我內在的分離」，「孩

提時期的簡愛與成年的簡愛分離」；或者就這兩位評論家半宗教式的標題，是由「平庸簡愛的成長歷程」（plain Jane's progress），由簡愛轉化成為具有正常女性特質的羅徹斯特夫人（*Madwoman* 361-2）。但我卻認為，鏡影的意象指涉父權體系將其價值觀投射於女性身上。在婚禮之前，簡愛打量自己鏡中的形象，眼前所見是「穿著長袍，戴著面紗的形影……幾乎是陌生人的形象。」這段情節似乎呼應閣樓中女性主義宣言的片段。然而，當簡愛聽到羅徹斯特的召喚，立即飛奔下樓，投向她稱之為主人的羅徹斯特（Brontë, 250）。借用莫伊（Toril Moi）的說法，這是女性自我轉化為「鏡影他者」（specularized Other）的狀態。簡愛接受社會賦與的性別角色，自然無法將自我劣勢的社會地位與遭受更深壓迫，異族女性的困境一同納入她的思考模式。

在分析法國女性主義者伊莉佳萊（Luce Irigaray）的理論時，莫伊曾評論說，在西方哲學中，「鏡子或反射鏡」經常指涉父權體系的意識型態。鏡影思維〔specul（ariz）ation〕暗指潛藏於西方思考模式的基本假設：男性主體藉由一個自我指涉的表意模式將他的本質（being）投射於社會與性別的生產關係中。在這個鏡影結構的範疇中，女性或被邊緣化的人類主體迭遭壓抑，或頂多是以「可被接受」的型態重現，成為西方父權思想主體的「鏡影他者」（Moi, 132-4）。伊莉佳萊自己解釋，這種「可被接受」的女性特質反映出父權體系社會中，「女性的精神官能症」：一方面，她為社會和性別優勢遭受侵奪感到憤慨，而另一方面，又順從西方文化所分派給她的性別角色。她的思維無法超越這個鏡影結構，遑論將自身命運與其他西方文化中，遭受壓迫的人類主體聯結一起（Irigaray, 52）。依此觀點，

勃朗特之類的女性主義方略只不過是「可被接受」的女性主義版本，自我設限於父權體系的鏡影結構中，根本無力面對這個體系所產生的性別、種族和階級不平等的議題。

在《夢迴藻海》，鏡影的意象，鏡影思維的概念與帝國主義的主題相互交織。稍後，我會回到這些議題。目前，我想回顧伊莉佳萊批判鏡影結構的某一章節；她以馬克思商品分析的概念為本，探討女性在父權體系的地位。父權社會是象徵性體制，所憑藉的工具就是「父之名」或「父之律法」：亦即，「根據眾所周知，所謂亂倫禁忌的規範」，視女性為商品，進行交換，以達到體制順暢運作的目的。交換女性永遠「伴隨，也刺激男性團體間其他財物的交換」（ibid. 170,172）。在此，我們可以將亂倫禁忌的概念視為經濟的議題。因為，這概念隱含男性渴望獲取更多交換物件為資本，支撐父權的象徵體系，確保社會權力得以父子相承。在如此的社會體制中，唯有當她們可以被男性交換和消費，女性才擁有價值。因此，女性承受內在價值與交換價值，自我與鏡影他者之間「割裂」（schism）的痛楚（ibid. 176）。可行的女性主義方略應該包含政治經濟的批判；唯有將女性主義的議題置於社會生產的網絡中，方得以了解全貌。

就此觀點論之，我們或可稱《夢迴藻海》是一部女性主義返視（feminist revisionist）的小說。這是一部加勒比海女性作家的作品，探討英國文學史上經典之作中，一位被剝削、扭曲的混血女子；小說揭櫫的事實是，勃朗特的女性主義想像實質上是歐洲為中心認知模式的產物。更重要的是，這部小說展示出可能的途徑，使遭受西方文化的鏡影邏輯所壓迫的人類主體得以再中心化。

芮絲的小說分成三部分。第一部分敘述者是安托妮，描寫她孩

提時期以及她守寡的母親。這部分確立了對殖民主義擴張和鏡影結構的批判觀點。第二部分，主要由羅徹斯特敘述，暴露他對於加勒比海島嶼和新婚妻子的憎恨；這部分突顯《簡愛》中，羅徹斯特有關他婚姻狀況敘述裡所潛藏的帝國主義主題。另外，第二部分還加入安托妮同父異母哥哥丹尼爾的信，以及安托妮的敘述，批駁羅徹斯特在《簡愛》中的一些說詞。最後，第三部分，再度由安托妮敘述，描繪她遭禁錮的狀況，以及她夢見縱火焚毀桑德費爾的情節。安托妮是困惑、驚恐，而非瘋狂。《簡愛》的唯一敘述者是女主角，而《夢迴藻海》將衝突的言詞並置，以便得以從辯證的觀點，修正勃朗特小說中隱諱的事件和主題。

小說第一部分的故事發生於英屬牙買加解放時期。在這個社會變動的年代，由於是白種混血後裔加上蓄奴，安托妮，她帶有殘疾的哥哥皮耶和母親安奈遭到牙買加白人和黑人社區雙方的排斥。居住於大部分由黑人組成的社區庫理布利，這一家人和西班牙鎮的白人隔離。安托妮以這幾句話開始她的敘述：「當紛亂來時，社會階層自行靠攏。所以白種人如此做。但我們不屬於他們的階層」（Rhys 1992: 17）。藉著強調白人殖民主義者排斥這個混血家庭，這段開場白顯示，混血血統為「他者」的偏見早已根植於歐洲的鏡影結構中；同時，柏莎和她家人的命運多舛與白人殖民主義者關聯性較大。

安奈攬鏡自照，感覺自己依然年輕貌美，打算再婚，以保有她的財產，並且逃離她所稱「放逐」（marooned）的窘境（Rhys, 1992: 18）。在此，鏡影的意象承載性與經濟的意涵。在《在「世界盡頭」的芮絲》（*Jean Rhys at "World's End"*）一書，艾茉莉（Mary Lou Emery）曾分析「放逐」（maroon）這個用詞的歷史典故，以及在西

印度群島所代表的意涵。在牙買加歷史上，曾有一位歐比（Obeah）巫毒祭師帶領黑奴和非裔混血民眾，在西印度群島荒野、人跡罕至的地區建立社區，對殖民政府進行攻擊。安奈運用「放逐」這個用詞，無意間觸及歷史上未被殖民主義者所踐躪的地區，與黑人結盟尋求共同的自由，以及為自我開啟另類的文化空間等諸多理念（Emery, 39-40）。「放逐狀態」（maroonage）同時具有文化與政治對抗意涵。安奈或可藉著居住於島嶼裡尚未被殖民的地區，抑或是參與對抗奴隸制度與殖民主義，以超越逆境。然而，她下嫁梅森，使這位新來的英國殖民主義者依英國法律，不費吹灰之力取得她的產業。安奈間接協助重建殖民主義，引來當地黑人的怨恨，最終導致莊園被毀，兒子死亡，自己瘋狂。在小說第一部分，芮絲揭露，羅徹斯特指控柏莎具有文化上和基因上的墮落性格純屬一派謊言。

另一方面，安托妮卻對她們的「放逐狀態」頗感自在。解放之後，庫理布利和西班牙鎮的交通幾乎完全切斷。她們的莊園已成廢墟；以往如伊甸園般廣闊、美麗的花園已是「荒蕪一片」（Rhys, 1992: 19）。但是，安托妮從未為此改變感到哀傷。他與黑人褓姆，同時也是歐比巫師的克莉絲芬，以及黑人小女僕緹亞越發親密。安托妮和緹亞經常吃相同的食物，同榻而眠，一起在花園的池塘沐浴。在此，伊甸園的典故已經被逆轉；因為，這個意象並非指涉神聖、至福的生存狀態，而卻暗示安托妮的家族過去是靠著奴隸制度和殖民主義建立他們的特權和財富。如今，庫理布利這座荒蕪，幾乎與世隔絕的花園反倒象徵一個文化和政治自由的空間。解放將庫理布利轉化為實質另類文化的地理空間，促使安托妮、克莉絲芬以及緹亞彷彿進入「放逐狀態」。從小說一開始，芮絲就暗示，雖然身為蓄奴主人的女

13

兒，安托妮已經可以認同遭受更深壓迫的階級和種族，間接解構勃朗特「女性主義的個人主義」想像。

在小說中，安托妮和緹亞的複合狀態十分明顯。有別於歐洲文化的複合概念，自我與惡魔般他者始終相對立，芮絲小說所呈現複合狀態源自加勒比海社會的集體意識，顯示自我與他者相互依存的關係。長期以來，由於異族通婚以及多重文化關係普遍存在，西印度群島居民一直面臨認同危機。而歐洲為中心的文化概念帶來居民劣勢、負面的心理壓力，越發加深自我認同的困難度。在此社會脈絡中，加勒比海的複合概念反應對文化與種族他者回歸自我的需求，以打破西印度群島居民間的階級藩籬（Drake, 23）。因此，在芮絲小說中，緹亞是文化和種族的複合體；安托妮可經由這位黑人玩伴重拾她的加勒比海自我。

在梅森初訪庫理布利的下午，安托妮和緹亞在池塘游泳。緹亞騙了安托妮三個銅板。氣憤之餘，安托妮辱罵緹亞是「狡詐的黑鬼」，並且說她隨時都可以拿到更多的錢。緹亞立即反駁說，安托妮的家族即非白人也不富有：「真正的白人有金幣。以前自以為是白人的人，現在只是白皮膚的黑鬼而已。」然後，緹亞調換了安托妮的衣服，消失無蹤。安托妮只得勉強穿上緹亞的衣服，走回家見梅森（Rhys 1992: 24-5）。艾茉莉認為，這是一段「強迫交換」的情節。安托妮穿上黑人玩伴的衣服，變成「緹亞的複合體……而以這個裝扮所見的人日後會將她進行強迫交換，下嫁給另一個英國白人」（Emery, 39）。但是，我們或可從象徵意義的角度，進一步詮釋這兩段強迫交換情節。緹亞的做法迫使安托妮在梅森面前承認或展現她複合的自我認同；而這位新來的殖民主義者最終將安托妮轉化為「鏡影他者」，

最終使她受害，成為簡愛的「惡魔複合體」。

　　直到一群暴動的黑人前來焚燒庫理布利莊園，安托妮才又見到緹亞。安托妮逃離陷於火海中的房子，看見緹亞在人群中，奔向她：「我要和緹亞住在一起，我會像她。不要離開庫理布利……當我接近的時候，我看見，她手上有一顆鋸齒狀的石頭，但我沒看見她丟出來……我們盯著對方，血在我臉上，眼淚在她臉上。我彷彿看到自己。像是在鏡子裡邊」（Rhys, 1992: 45）。對艾茉莉而言，鏡影的意象在此意謂安托妮和緹亞想像般的結合：「暴力的狀況將他們兩人分離也聯結於想像般的彼此鏡影中」（Emery, 42）。的確，與緹亞分離，安托妮只能在想像中重新捕捉他們之間的聯結。在桑德費爾大火之夢的情節裡，安托妮在跳下城垛之前，呼喊緹亞的名字。艾茉莉的論點所指的是，渴望擁有不被階級差異所阻斷的女性聯結。然而，另一方面，這樣的詮釋卻也意謂退返個人想像的領域，以彌補自我與複合體之間的分歧。如此一來，重拾兩者連結的渴求似乎變得只是幻影，也可能削弱芮絲作品裡，女性主義修正論應有的社會變證意涵。援引史碧娃克的解釋，鏡影意象在此所指的是，「帝國主義的斷折力」介入、阻斷兩位小女孩的聯結；他者永遠無法被「自我化」（Spivak, 1992: 269）。從此以後，安托妮永遠無法在她所屬的社會空間佔有一席之地；她將被迫進入歐洲為中心的象徵體制裡。

　　解放根本未實質地掃除庫理布利的奴隸制度和殖民主義。初見梅森和其他新來的殖民主義者時，克莉絲芬就馬上察覺這個情勢：「不再有奴隸制度！她真的很想笑！這些新來的人有法律文書。同樣一回事……新來的比舊的更糟糕，更狡猾，如此而已」（Rhys, 1992: 26）。象徵體系的律法是新階段殖民主義的藉口。而在那天晚上，安

15

托妮做了小說中三個夢當中的第一個：「我夢見我走在樹林裡。並不是獨自一人。一個恨我的人跟我再一起。我可以聽到沉重的腳步聲接近，而儘管我掙扎、喊叫，就是動彈不得」（Rhys, 1992: 26-7）。艾茉莉就一連串的夢之間的關聯性分析說，這個夢預示安托妮與羅徹斯特「奴役般的婚姻」，以及無力反抗的困境（Emery 42）。而我願意進一步詮釋，這個夢是壓縮白天的經驗，以及貫穿小說主題的相關情節所形成的象徵。安托妮因梅森的到來感到驚慌；他是新一批殖民主義者的代表，將法律的束縛引入後解放後的庫理布利。那看不見的人影發出的沉重腳步聲象徵一個警訊，預示一個由梅森、羅徹斯特和「法律文書」三重形象所代表，充滿敵意，強制性力量逐步接近。梅森娶了安奈，依法取得庫理布利莊園，變成安托妮的繼父。他最後將安托妮嫁給一個奉父親之命，到殖民地來買取混血富家女的兒子，羅徹斯特。安奈將自己和女兒變成交換的物件，使殖民主義者輕易累積財富，並確保象徵體系得以延續。如我先前引述伊莉佳萊的論點時提及，象徵體系的運作仰賴所謂「父之名」或「父之律法」，其最主要功能就是穩定父系權力結構。無法看見夢中人物的原因是這個形象所代表的社會體系是象徵性，有名無實。

我是從阿圖塞（Louis Althusser）有關意識型態的概念引申出這個夢的邏輯。和伊莉佳萊一樣，阿圖塞視象徵性體系為「鏡影結構」，其功能是用以確保個人順服父之律法。父權意識型態是「純粹的夢」，以武斷、「倒置」的方式，組合所謂的「白日的殘餘」，亦即，個體實際的物質生活。在父權社會，我們對於事實的理解已經被即存的意識形態結構所主宰和扭曲（Althusser, 37-8, 180）。在《夢迴藻海》，芮絲在夢境翻轉這個鏡影邏輯，還原象徵性體系強制性和

夢魘般的本質。父權體系的鏡影與帝國主義的認知模式早以支配安托妮未來的命運。

　　庫理布利莊園焚毀後，梅森將安托妮送到教會學校。艾茉莉詮釋說，修道院代表內在空間，確保個人與社會的區隔；在此，「事情小心的切割開，二元狀態明顯」（Emery, 53）。的確，如同安托妮敘述：「那就是這裡的狀況，光明與黑暗，陽光與暗影，天堂與地獄」（Rhys, 1992: 57）。然而，從相反的角度論之，這類明確的知識或許意謂預設的認知結構。援引阿圖塞的說法，修道院就是一種意識型態機器（Althusser, 143），是安托妮進入象徵體系的轉換空間。在這個隱蔽的空間，象徵體系以純粹、武斷的形式運作著。儘管在修道院的圍牆內，安托妮感受些許安逸；但我們從她的敘述可以看出，她對這個庇護所與外在世界的區隔存疑。每當她與其他女孩在做針線活，修道院院長就為她們講述聖徒的故事：「我們所聽到的這些聖徒都非常漂亮、富有。他們也都深受多金、英俊的年輕人愛慕。」偶而，院長會勸誡他們不可羞辱貧窮和不幸的人。但是她言談的語氣是「漫不經心、敷衍的」，而教誨又馬上轉到規律和守貞的觀念（Rhys, 1992: 53-4）。在此，社會理念和事件經過細心篩選，以便象徵性體系能經由意識型態的灌輸，有效地將女性轉化為鏡影他者。

　　就在梅森準備帶安托妮離開教會學校之前，她做了第二個夢。安托妮停留在修道院期間，梅森經常前來探視她。有一天，他暗示柏莎，已經為她安排婚事：「當我們走出修道院的大門，他以一種漫不經心的語氣說：『我已經邀請一些英國朋友到這裡過冬……』或許是他微笑的樣子，但另一方面，一股驚慌、哀傷、失落的感覺幾乎令我窒息」（Rhys, 1992: 59）。通過修道院的大門象徵由意識型態灌輸

轉換成強制屈從於象徵性體制的過程。安托妮再度被一個母親交到一個父親手中；而這個「有名無實」的父親又違反她的意願，將她交換給另一個英國人。第二個夢顯現她對這段預先安排的婚事心存疑慮和憂傷：

> 我再度離開庫理布利的房子。我穿著長禮服和薄便鞋。所以行走困難，一路跟隨著我身邊的男人，手抓緊禮服的裙襬。禮服白色、漂亮，我不想弄髒它……我們現在到達樹林……「這裡嗎？」他轉身看著我，臉色黯淡，充滿憎恨，而當我看到這樣，我哭出來。他狡詐地微笑。
>
> 他說：「不是這裡，還沒到。」我一面哭泣，一面跟著他。現在，我不再抓緊禮服，由它拖在泥土上……我們不再是在樹林裡，而是在石牆環繞的封閉花園裡，樹也是不一樣的樹。不知道是甚麼樹。有台階往上延伸。我絆倒在我的禮服上爬不起來……一個陌生的聲音說：「這裡，進去。」（Rhys 1992: 59-60）

我們或可解釋，這個男人就是第一個夢中三重形象的人影，而長長、白色的禮服是婚姻的表徵。離開庫理布利，遭受預先安排婚姻的束縛，安托妮別無選擇地跟著這個心懷惡意的男人。衣服汙損及絆倒似乎是預言她終將成為這段婚姻的受害者。

在這個續篇的夢裡，安托妮被帶離庫理布利的樹林，一個她熟悉，無拘無束的空間，而被禁錮於異國，充滿敵意的環境，一個石牆和奇怪樹木所環繞的封閉花園。讀過《簡愛》，我們可以認出，這座封閉的花園正是桑德費爾莊園，而台階就通往她閣樓中的囚室。史碧

娃克分析這一段情節說，這是「納西瑟斯傳統主題」（the Narcissus topos）的典故，封閉花園的意象比喻「遇見愛情的場所。」在此，安托妮並未遇見愛情，而是陌生語帶威脅的聲音，以「愛的合法性」（the legalization of love）為掩飾，催促她進入囚室（Spivak, 1992: 269）。換言之，桑德費爾莊園象徵法律的箝制。小說第二部分接近尾聲時，羅徹斯特描述他繪製桑德費爾的地形，總結他的敘述：「我畫了一座四周環樹的宅子。一座大宅子。我把三樓隔成幾個房間，而在其中一間畫了一個站立的女人……但這是一座英國式的宅子」（Rhys, 1992: 163）。就像法律文書一樣，紙上的桑德費爾莊園具有箝制力。在父權體系社會，壓迫者手中任何形式的一紙文書都代表束縛、剝削弱勢者的可怕工具（Hite, 41）。安托妮最終被迫擔綱異國空間裡，所謂閣樓中的瘋女人。

在《夢迴藻海》，婚姻和帝國主義征服密不可分。第二部分以羅徹斯特的第一人稱敘述開場：「所以，一切都結束了，進攻和撤退，疑惑和猶豫。不管好壞，都結束了」（Rhys, 1992: 65）。在此，羅徹斯特以軍事的比喻來描寫他對加勒比海和新婚妻子的憎恨。他們在另一個島嶼的莊園度蜜月，而莊園緊鄰的村莊有著不祥的地名叫大屠殺。異國熱帶景觀和他的新娘都帶給羅徹斯特深沉的壓迫感：「長長、哀傷、深色的異國眼睛……不是英國人或歐洲人的眼睛……所有事物都太過度……太藍，太紫，太綠……而這個女人是個陌生人」（Rhys 1992: 67, 70）。他的敘述顯示黑與白，男與女，理性和過度，文明與自然的對立二分。再者，第二部分以羅徹斯特為主要敘述者，安托妮的敘述為輔，不僅強化他們兩人間的對立關係，也烘托出《夢迴藻海》做為《簡愛》修正論版本的意涵。

如同他自己在《簡愛》所描寫的一般，羅徹斯特的處境是身無分文的次子，奉父親之命到加勒比海，以婚姻換取財富。因為，他的父親不願分配財產給兩個兒子（Brontë, 268）。一方面，他是父權體系的受害者；而另一方面，他又是從歐洲以外地區攫取財富，以確保象徵體系順利運作的媒介。在《夢迴藻海》，芮絲以羅徹斯特給他父親的家書替代敘述，刻意凸顯《簡愛》隱諱不言的帝國主義主題：「親愛的父親：沒有任何質疑或條件，三萬鎊已經付給我了。沒有必要『特別留意』為她準備什麼……我將永遠不會是你或你所愛的兒子，我那位哥哥的恥辱。不再有哀求的信函，不再有卑微的要求。一點兒也不會有小兒子鬼鬼祟祟，邋邋遢遢的技倆……大家都說這女孩子漂亮，她是漂亮。然而……」（Rhys 1992: 70）。殖民主義是用以和緩父系繼承權，以及即存社會財富與權力分配不均所衍生的內在衝突。那麼，顯而易懂的，整部小說都未曾提到羅徹斯特的名字；他只被稱做「這個男人」。芮絲很清楚告訴我們，羅徹斯特是歐洲殖民主義的代表人物。

根據史碧娃克的分析，羅徹斯特的家書觸及歐洲認知模式的核心概念：男性主體建構的基本條件是必須能由幻想期過渡到象徵期（Spivak, 1992: 270），亦即，必須融入象徵體系，服從父之律法。就心理分析理論而言，幻想期指的是戀母情結前期；在這時期，孩童認為他和母親是不可分的。象徵期則對應戀母期；父親在此時介入，切斷孩子與母親的聯結，禁止孩子接觸母親的身體（Moi, 99-100）。而這孩子就必須尋求「另一他者」（an-other）的女性替代母親。這就是亂倫禁忌。然而，如果我們再援引伊莉佳萊的論述，這個心理分析概念同時也是社會概念，所指涉的是藉著掠奪女性的他者，化解父

來自「世界盡頭」的女性主義返視

子衝突。母親的身體表徵父親所擁有的資產；孩子必須攫取他者為資本，以避免與父親衝突，並且建立他在象徵體系裡的地位。由幻想期過渡到象徵期的歷程就是兒子轉型為父親的過程。在《夢迴藻海》，羅徹斯特掌控她妻子的財產而能與他父親通信；也就是說，他在這個社會體制中開始佔有一席之地。在此，對帝國主義的批判與心理分析的主題相互交織。

在小說的第二部分，羅徹斯特的敘述一度被丹尼爾的信打斷。丹尼爾毀謗自己家族，試圖勒索羅徹斯特。他指控整個家族有遺傳性疾病，安托妮和她母親性生活混亂。儘管他厭惡丹尼爾，羅徹斯特卻利用這封信，正當化自己預設的立場：「我沒感到意外。彷彿我早就預期如此，等待如此」（Rhys, 1992: 99）。認定安托妮瘋狂、墮落的想法早已存在羅徹斯特的腦海，丹尼爾的信只不過是藉口而已。

羅徹斯特開始虐待安托妮並和她的侍女艾美莉偷情。絕望之餘，安托妮向歐比巫醫克莉絲芬索取春藥。克莉絲芬起初反對這種手段，並且慫恿她離開她丈夫：「這不是用在歐洲佬身上。歐洲佬攪和上這個，很糟糕，很糟糕的麻煩就會來」（Rhys 1992: 112）。歐比只讓羅徹斯特感到噁心，而懷疑安托妮對他下毒。歐比從來都不是用以滿足個人欲望。在牙買加歷史上，歐比祭師操作這種巫毒魔術來主持儀式，維繫團體凝聚力，以對抗白人殖民主義者（Emery, 44）。安托妮企圖倚賴歐比解決個人婚姻問題，自然難免失敗的命運；就她單獨一人是無法和羅徹斯特抗衡。的確，他後來也成為羅徹斯特「歐比」的受害者；他把安托妮的名字改為柏莎：「我的名字不叫柏莎。叫我那個名字，你想把我變成另一個人。我知道，這也是歐比」（Rhys 1992: 147）。命名是認同和權力關係的指標；命名就是宰制。羅徹

斯特為安托妮改名，將他的自我轉化為鏡影他者。小說這段命名的情節也暗示，身分認同是受到帝國主義政治的支配（Spivak, 1992: 269）。

安托妮沒有接受克莉絲芬的忠告，遠走高飛，反而選擇取悅她的丈夫。她現在完全受羅徹斯特擺佈；她告訴克莉絲芬：「我現在並不富有，我完全沒有自己的錢。我過去擁有的一切都屬於他的」（Rhys, 1992: 110）。羅徹斯特憑藉法律，控制安托妮，占有她的財產，任意更改她的名字。

然後，羅徹斯特開始設謀處置安托妮。他畫了閣樓的囚室來監禁她，隱藏他自己的秘密：「這就是秘密……我在一個隱密的地方找到的，我要擁有它，守得緊緊的。就像我守著她一樣。」他回憶起安托妮曾經告訴他的故事。那是有關一群傳說中的海盜在島上藏寶的故事。部份藏寶已經起出，但發現者永遠三緘其口：「這是尋寶的法則。他們全部都要，所以永遠都不會說出去……每個人都知道，金幣、寶藏出現在西班牙鎮……出現在所有島嶼……」（Rhys, 1992: 168-9）。這秘密就是，殖民主義者以發現傳說中的寶藏掩飾他們攫掠加勒比海財富的事實。這秘密隱藏在歐洲人心靈的閣樓裡，以免帝國主義掠奪的事實大白於世。安托妮被禁錮了，再也不能「對著那該死鏡子裡的自己微笑，」羅徹斯特如是想（ibid. 165）。她被擺置在無法真實呈現的隱晦處；因為，一旦鏡影結構反映這位混血女子的身影，鏡影思維模式背後的真相就有曝光的危機。

在小說最後的部分，芮絲搬演勃朗特小說的一段情節，有意顯現安托妮是迷惘，而非瘋狂。被監禁於沒有鏡子的閣樓囚室理，這位混血女子對於自己身在何處或如今面貌如何一無所知。在最後夢境

來自「世界盡頭」的女性主義返視

裡，安托妮手拿一支細長的蠟燭，溜出房間，進入桑德費爾的宅子。接著，她看到「鍍金框」鏡子裡「披頭散髮」的女子；她終於了解，她的自我已經被轉變成宅院裡夜裡出沒的鬼魂。他被自己鬼魅般形象驚嚇到，手中蠟燭掉落，引發大火。噩夢最後，她聽到羅徹斯特的聲音：「柏莎！柏莎！」隨即縱身跳下城垛。安托妮被轉化成勃朗特的柏莎，扮演簡愛的「惡魔複合體」。

在《簡愛》，安托妮禁錮和自毀的情節是用以合理化象徵體系可接受的女性主義的個人主義想像，隱諱帝國主義壓迫種族他者的行徑。本質上，女性主義的個人主義是殖民文化的產物。這種理念已經建立了史碧娃克所稱「優勢的女性主義準則」，對歐洲的女性主體以及英美文學傳統進行「孤立式吹捧」（Spivak, 1992: 262）。吉爾伯和庫芭或許就是例證。她們忽略文學批評在社會辯證可扮演的角色；借用史碧娃克所創的術語，她們輕忽社會與文化互動關係的「世界化」（worlding）。另一方面，艾茉莉或許就代表那些對不同文化傳統進行研究，並納入西方文學訓練的女性主義評論家。然而，艾茉莉的《在「世界盡頭」的芮絲》（*Jean Rhys at "World's End"*）一書將《夢迴藻海》定義為「第三世界現代主義」的作品，傾向於切割個人和社會兩個領域，也就可能淡化芮絲對帝國主義以及勃朗特女性主義的個人主義所提出的女性主義返視。艾茉莉似乎未留意這類的第三世界作品所反應「世界化」的迫切需求。

在〈帝國主義與性別差異〉（"Imperialism and Sexual Difference"）一文，史碧娃克曾經提到，「帝國主義式的訓練操作」與部份至今依然被奉行的女性主義批評之間具有某些關聯性：「許多所謂的跨文化訓練操作，甚至有時是『女性主義的』，只是複製，

並先行掩蓋其殖民主義結構……否定主體地位，也因此包括人性特質」。所謂「否定主體地位」是指抹煞了不同邊緣化主體的個別特質。接著，史碧娃克呼籲女性主義評論家培養她所稱「讀者主體的洞悉力」，以便可以「貫注心力」於遭主流文本編派至邊緣的空間或留白（Spivak, 1986: 225, 237）。如此，女性主義評論家就可以探索過去遭經典作品殖民化的留白，描繪殖民主義的結構本質。

當然，芮絲並非針對女性主義批評提出返視。她主要關切的是殖民主體的再中心化。將芮絲的小說，這部小說與殖民歷史相關的研究，以及意識型態與政治經濟的論述交織探討，我是試圖表達，女性主義修正論是辯證的過程，可解析文化意識形態所承載的社會、政治決定因素。《夢迴藻海》或許就是例證。我同時也希望再強調，女性（women）是她們個別歷史時空的實質主體，而非概念性的單一群組。女性主義議題若能置於跨文化與跨族群的社會關係網絡加以探討，我們或可獲得更深度的理解。

**附註**

① 我借用米勒（Nancy Miller）在《女主角文本》一書中的用詞。米勒定義小說中兩種以女性為中心的情節，一者是「令人喜悅」（euphoric），另一者是「紛擾」（dysphoric）。「令人喜悅」的情節以女主角與社會整合為高潮，「紛擾」的情節以不幸與死亡終結。Nancy Miller, *The Heroine's Text: Reading in the French and English Novel, 1722-1782*, New York: Columbia UP, 1980, xi.

② Gayatri C. Spivak, "Three Women's Texts and a Critique of Imperialism," *"Race," Writing, and Difference*, Henry Louis Gates, Jr. and Kwame Anthony Appiah, ed, Chicago: U. of Chicago Press, 1992, 270. 在〈弱勢者能發言嗎？〉（"Can the Subaltern Speak?"）一文，史碧娃克也曾提到，「認知性暴力」是「精心安排」、「廣布」、「多重」策略，目的在於將殖民主體建構成「他者」。Gayatri C. Spivak, "Can the Subaltern Speak?" *Marxism and the Interpretation of Culture*, Cary Nelson and Lawrence Grossberg, ed., Champaign, Il.: U. of Illinois Press, 1988, 271-2.

**參考書目**

Althusser, Louis. "Ideology and Ideological Apparatuses." *Lenin and Philosophy and Other Essays*. Ben Brewster, trans. New York: Monthly Review, 1971, 127-186.

——. "Lenin and Philosophy." *Lenin and Philosophy*, 23-70.

Brontë, Charlotte. *Jane Eyre* （Norton Critical Editions）. Richard J. Dunn, ed. New ork: Norton, 1971.

Deneke, Laura. *Rochester and Bertha in"Jane Eyre" and "Wide Sargasso Sea": An Impossible Match*. Munich: GRIN Verlag, 2013.

Drake, Sandra E. *Wilson Harris and the Modern Tradition: A New Architecture of the World*. New York: Greenwood, 1986.

Emery, Mary Lou. *Jean Rhys at "World's End": Novels of Colonial and Sexual Exile*. Austin: U. of Texas Press, 2011.

Gilbert, Sandra M. and Susan Gubar. *The Madwoman in the Attic: The Woman Writer and*

*the Nineteenth-Century Literary Imagination*. New Haven: Yale UP, 2000.

Hite, Molly. *The Other Side of the Story: Structures and Strategies of Contemporary Feminist Narratives*. Ithaca: Cornell UP, 1992.

Irigaray, Luce. *This Sex Which Is Not One*. Catherine Porter and Carolyn Burke, trans. Ithaca: Cornell UP, 1985.

Miller, Nancy. *The Heroine's Text: Reading in the French and English Novel, 1722-1782*. New York: Columbia UP, 1980.

Moi, Toril. *Sexual/Textual Politics: Feminist Literary Theory*. New York: Methuen, 2002.

Rhys, Jean. *Jean Rhys: Letters, 1931-1966*. Wyndham Francis and Diane Melly, ed. London: Andre Deutch, 1984.

——. *Wide Sargasso Sea*. New York: Norton, 1992.

Rich, Adrienne. "Jane Eyre: The Temptation of A Motherless Woman." *On Lies, Secrets, and Silence: Selected Prose, 1966-1978*. New York: Norton, 89-106.

Spivak, Gayatri C. "Can the Subaltern Speak?" *Marxism and the Interpretation of Culture*. Cary Nelson and Lawrence Grossberg, ed. Champaign, Il.: U. of Illinois Press, 1988, 271-313.

——. "Imperialism and Sexual Difference." *Oxford Literary Review* 8:1-2 (1986), 225-44.

——. "Three Women's Texts and a Critique of Imperialism." *"Race," Writing, and Difference*. Henry Louis Gates, Jr. and Kwame Anthony Appiah, ed. Chicago: Chicago UP, 1992, 262-80.

來自「世界盡頭」的女性主義返視

# 文學、政治與歷史辯證
## 達特羅的《但尼爾書》

　　長久以來，歷史是許多小說家汲取靈感的泉源。融和史實與虛構敘事當然具有增添創作題材多樣性的旨趣。但是，尤為重要的，這類手法乃意圖藉想像力的延展，為歷史事件翻案，批判正史（official history）所傳承的歷史意識①。大抵上，這類歷史辯證的小說具有三項特質。第一，作品通常以類比（analogous）的方式重現特定的歷史人物和時空；而所呈現的人物則被塑造為具代表性的特徵，成為認知特定歷史意涵的媒介。第二，敘事的鋪陳並非著重於歷史事件的摹擬，而是建構一個歷史辯證的過程，重新審視、評價小說所指涉的時空。因此，小說所涵蓋的史料和詮釋的觀點均與正史大相逕庭。第三，小說引述歷史事件和文獻並非用以證明作者忠於史實，而是論證其所呈現歷史意涵的可信度。簡言之，以小說創作重現史實並非轉述事件原委，而是將之精確概論化（accurate generalization），賦予啟蒙性、批判性的認知架構（Foley, 144-5）。若引用達特羅（E. L. Doctorow）的說法，歷史辯證的小說是「思辯歷史」（speculative

history）或「超級歷史」（superhistory）（"FD," 25），挑戰、修改蘊含於正史中的價值體系。

在當代美國文壇，達特羅是兼具後現代實驗色彩和社會寫實的小說家之一。他的作品除了觀察創作技巧、形式的實驗外，還深入批判美國的歷史和社會價值觀；其中，《但尼爾書》（*The Book of Daniel*）堪稱最具代表性的作品。這是一部以一九五〇年代的一樁政治迫害事件為題材的小說，故事的始末是這樣：艾莎和朱利亞斯·羅森堡是一對居住於紐約市布朗克斯區的猶太裔夫婦。由於他們具有激進的政治思想，也會參加當時美國的共產黨，而成為冷戰意識型態的犧牲者。一九五〇年夏天，兩人先後遭美國政府以出賣原子彈機密給蘇聯的罪名逮捕入獄。雖然，數位證人（包括艾莎的兄弟大衛格林奎斯）會有不利於羅森堡夫婦的證詞；但是，美國政府終於提不出有力的證據，確定兩人有叛國行為。歷經三年的上訴，審判的過程，羅森堡夫婦仍不免死刑的命運。他們身後遺有二子，羅伯與麥可；這對兄弟成年後，會上訴為其父母平反，並創立「羅森堡兒童基金會」，資助政治受難者的子女。當然，達特羅取材於這段史實旨在為羅森堡夫婦申辯。在《但尼爾書》，他就明白表示，保羅和洛瑟艾薩克森，也就是虛擬的羅森堡夫婦，是無辜的受害者。而另一方面，達特羅更希望以廣闊、批判性的觀點重新檢視冷戰意識型態、美國左派歷史、以及文學創作的政治功能。誠如達特羅論及小說創作時所言，寫作的目的乃在以「整體性的智慧」論評現實世界（"FD" 71）；《但尼爾書》正是達特羅創作理念具體而微的表現。稍後，我將分析這部小說。現在，我想先概略地討論費德勒（Leslie A. Fiedler）所一再提倡純美學的文學傳統，與冷戰意識型態之間的潛在關係；其間，我也將

援引羅斯（Andrew Ross）和比斯（Donald E. Pease）批判費氏的論述。一方面，我希望提供歷史辯證的依據。因為，費德勒會著文批駁羅森堡及其支持者，言詞之間隱含冷戰的政治觀和語彙②。若將費氏的文學和政治論述並置加以分析，我們不難發現，費氏及其倡言的純文學理念充滿自我矛盾和保守主義色彩。而一方面，我更希望藉此簡短的論證，突顯文學創作、政治與歷史的關聯性。

在〈費德勒、羅森堡審判與一個美國道統的形成〉（"Leslie Fiedler, the Rosenberg Trial, and the Formation of an American Canon"）一文中，比斯會論及，當冷戰引發美國社會的赤色恐懼和黷武思想時，個人生存往往為「若非國家安全的衛護者即是敵人」的謬論所界定；而社會中出現奉行冷戰政治觀的自我與所謂具顛覆傾向的他人拮抗的局面。為了在心理上彌補個人自我生存空間與社會公眾事務界限泯沒的失落感，並規避實際的政治抗爭，費德勒企圖從美國文學經典裡尋求「集體的消極自由幻想」（collective fantasy of negative freedom）（Pease, 156）。舉例說，在《分崩離析》（*Being Busted*）中，他會宣示不願捲入政治抗爭的心志：「我厭惡政治……，因此，當我無法像我所喜愛的人物，李伯和頑童哈克一樣拔腿開溜時，我不會宣誓效忠紅白藍的國旗，也不會頌讚胡志明，只會跟隨代書巴托比說著，我寧可不要。」（quoted in Pease, 158）。就我而言，取法文學作品中虛構人物超越或通離現實的方式似乎已顯露費氏所屬的社會空間無法給予個人根本的自由。另外，在《美國小說中的愛與死》（*Love and Death in the American Novel*）中，費德勒會不經意地透露，這種遁逃的念頭夾雜許多矛盾情結。費德勒認為，雖然隱避於山林，與「自然人」（natural men）為伴的生活是多麼令人憧憬；可

是：

> 一旦否定文明，脫離基督教信仰……流浪者會感覺自身缺乏保
> 障……自然人的形象曖昧可疑……。清卡奇士另一面目是印地安
> 喬，墓園的殺手，出沒於洞穴之人；而黑人吉姆也是梅爾維爾
> 〈班尼托塞里語〉裡的貝波，一個將剃刀架在主人喉嚨上……佯
> 裝謙卑的僕人……。（*LD*, 26）

當然，費德勒這種文明與自然、基督教與異端、主人與奴隸截然二分
的概念根源於傳統本體論的思維模式。然而，這似乎也是冷戰社會體
系藉以劃分自我和他人的伎倆。或許，我們可進一步地說：當一個保
守的社會體制面臨革命性思潮的挑戰時，其延續的手段之一就是以對
立區分的方式貶抑抗爭力量。（冷戰自有其實際的政治、經濟因素；
稍後，本文將觸及。）費德勒構築純文學想像空間的意圖，非但不是
超越冷戰意識型態，反而很弔詭地將這套社會邏輯延展至文學研究的
領域裡，間接地為冷戰文化提供合理性解釋。

　　費德勒對於羅森堡審判的評論也證明他的文學想像是冷戰
意識型態的產物；收錄於費氏散文集裡的〈羅森堡事件回顧〉
（"Afterthoughts on the Rosenbergs"）即是例證。在此，他區分實際
的判決與他所稱「無稽」（legendary）或「修改版」（revised）的
審判。費氏辯稱，在前者這個「自始就一目瞭然的案子」裡，羅森堡
夫婦的「罪行顯然無庸置疑」；可是，在所謂的「修改版」裡，他們
卻被「自由主義狂熱」（liberaloid）和「史達林狂熱」（Stalinoid）
的知識份子認定為冷戰的政治受難者，以致產生「隱晦情境」

文學、政治與歷史辯證

（ambiguity），「使支持和反對羅森堡的力量根本難以進行真正的對話」（*CE*, 34）。然後，費氏的文章就集中於「修改版」審判的探討，將該事件所突顯的政治動機和抗爭思潮斥為左傾知識份子的情感投射。一方面，他強調實際的決為不辯自明的事實；而另一方面，他卻又將強烈的政治訴求貶抑為左派人士情緒謬誤（affective fallacy）的結果。

再者，在其散文集的前言裡，費德勒也宣稱，他「勉強地」論及政治；因為，「忽略它們（政治）將意謂較缺乏人性」（*CE*, xxiii）。費氏談論時政的動機似乎不是源於對社群的關懷；對他而言，政治就像文學作品一樣，只是一個研討的客體罷了。因此，他又說，他是「一位純文學工作者……師承較新的批評方法」；他已將分析鄧恩詩作那套客觀的分析模式用以判讀羅森堡事件（xxiii）。費氏自我標榜為一位「新批評者」，將這個政治事件視為一首具有隱晦情境，封閉於想像領域的形而上詩（Ross, 34）。費德勒一再倡言文學的自主性和超越性，並聲稱他是多麼不願涉及政治；但是，他卻假借文學語彙，有意無意地為冷戰意識型態辯護，將異議思潮斥為「無稽」的言論。

相反的，達特羅視文學為結合政治意識與社會現實的過程：「……文學就是政治。就定義而言，所有作家都是參與行動（engagé）的作家」（"FD," 22）。他引用邊雅明（Walter Benjamin）的論點說，文學創作就像口述敘事一樣，是用以將「過去與現在，顯而易見與難以察覺的事物」結合一起，協助「建構社群所有成員延續生命所需的空間。」說故事原本是「提供建言」的方式；每則故事由於歷經時間和眾多敘述者的球磨之故，而包容繁複的社會

意涵（I, 83-109）。「若一則故事為佳，其建言值得珍惜，而該故事也因此為真」（"FD," 18）。從文學創作的層面而言，一部敘事必須兼容不同的闡述角度和素材，以展現其內涵的說服力和完整性。而從社會批判的層面論之，這種蘊蓄閎富的觀照方式，正是達特羅論及寫作目的時所稱「整體性的智慧」。不像費德勒倡言文學的自主性，並企圖為文學與社會現實間設定距離，達特羅視文學激發讀者「啟迪性情感」（instructive emotion）的途徑，使讀者能將自身的生活體驗與作品中的經驗世界相結合（ibid. 16）。因此，在《但尼爾書》中，他就會經由一段艾薩克森夫婦於紐約州立監獄會面的情節，觸及文學感性（literary sensibility）的觀念，質疑客觀批評方法的適切性。藉辯護律師為其把風，長期遭受分別監禁的保羅和洛瑟，利用商議案情的短暫時間作愛。冥想這段往事，但尼爾痛苦異常。由此，他又回憶起，他會問過他的指導教授蘇肯尼克（Ronald Sukenick）④這麼一段話：「到底在何種狀況下，我們可以暫時閣置論斷言詞？在此，請注意這個由上一代人所呈現，文學感性吊詭的例證。」（"FD," 234）。文學感性意指一位作家對人類生存狀況所作之主觀、強烈的回應。它驅使作家述說故事，闡釋經驗，期使讀者的情感能與敘事中人物的喜怒哀樂相繫，並啟發讀者對社群整體生存的進一步認知。而達特羅也說過，觸發他重述羅森堡事件的動機乃在「社會與個人掙扎這個歷史交錯過程」所呈現的意義（McCaffery, 39）。如此，寫作成為作者與讀者溝通知性和感性經驗模式的管道；《但尼爾書》以「修改版」的羅森堡事件為經，重現二十世紀美國政治史上一段令人傷痛的事蹟。

　　達特羅這部小說的標題指涉舊約聖經中同名的先知書（該先知書之原中譯名為《但以理書》）。在古巴比倫，先知但尼爾為尼布加

尼撒王解夢和預言，以緩和這位統治者對猶太人的敵意。在小說中，達特羅提及，夢魘和幽靈隱喻國王「統治上的危機」（*BD*, 13）。某夜，尼布加尼撒在一場惡夢中飽受煎熬，而事後又將之忘得一乾二淨。於是，但尼爾被召喚前來重建、解析整個夢境。若授引達特羅的說法，先知但尼爾解夢的方法將過去、現在和未來，難以理解和顯見事物結合一起。如同舊約的先知書一般，達特羅的小說重新詮釋當代政治史上擾人的夢魘，預言社會的前景。

　　同時，小說名稱也意指這是一部由主人翁但尼爾撰寫，探究其自身生命歷程和家族歷史的作品。但尼爾的敘事來回穿梭於不同的時空；可是，主要情節發展的時段則是從一九六七年陣亡將士紀念日至一九六八年，哥倫比亞大學學生運動爆發時止。小說開始時，但尼爾是一位博士候選人，他正在哥倫比亞大學的圖書館中，蒐羅資料，準備撰寫有關美國左翼傳統的論文，並追溯其家庭與整個左派運動史的關聯；藉此，但尼爾解析統治階級揮之不去的歷史夢魘，為美國左翼人士在當代政治史上所扮演的角色重新定位⑤，探求社會發展的啟蒙力量。再者，在小說中，達特羅對三、四〇年代的左派運動與六〇年代的新左政治觀多所比較和評論似乎有意將但尼爾塑造為架接這兩個歷史階段的人物。但尼爾登場時，達特羅會對其外表作如此描繪：「事實上，他的外貌不會令人覺得突兀。如果，他是生活於一九三〇年代，而以此姿態出現，他應該是一位年輕的共產黨員（*BD*, 4）」。但尼爾彷彿是被錯置於另一時空，充滿激進思潮的人物。小說結束時，他經由實際經驗，以及史料的考掘獲知左派運動的來龍去脈，他離開圖書館，走向學生運動發難的日晷儀廣場——步入一個新的政治抗爭年代。

如前述，達特羅視正史為主流意識型態的產物，而歷史辯證的小說是「超級歷史」，所展現的眾多素材與複合觀點超乎一般史家所能想像（"FD," 25）。為重視羅森堡事件的歷史真象，達特羅在《但尼爾書》中鋪陳一個諸多社會脈絡緊密編織的敘事結構；在時空交錯，第一和第三人稱敘事觀點更迭之中，聖經典故、信函、家族歷史、哲學論述、歷史事件分析和新聞摘錄並置對比，形成一個「衝擊式的佈局」（*shocking configuration*）⑥。就我而言，這種敘事策略印證達特羅的創作理念：若要遮斷正史道統的傳承，建構新的歷史觀，寫作的過程必須融合不同的陳述才可能竟其功。

《但尼爾書》的第一段以第三人稱敘述點明主要情節發端的時空；一九六七年陣亡將士紀念日，紐約通往麻省渥斯特的公路上。而第二段的敘事觀點突然改為第一人稱，場景轉至哥倫比亞比大學圖書館，此刻，但尼爾正忙著蒐羅資料，撰寫論文。然後，第三段又重回第一段的敘事觀點和場景。時空和敘述人稱如此頻頻更迭的結構貫穿整部小說，使情節推展益呈繁複，同時，也間接地對應達特羅創作的基本理念：寫作乃用以陳述社會與個人間必然的辯證關係。故事是這樣開始：在陣亡將士紀念日，但尼爾帶著妻子和幼兒，一路搭便車前往他妹妹蘇珊所在的療養院。由於參與反對運動遭遇挫折所致，蘇珊罹患精神崩潰，企圖自殺未成。第一段以如此一句話作結，描繪但尼爾和他的妻小：「許多過往的駕駛會不禁疑惑，到底他們是何許人，又要前往何處」（*BD*, 3）。換言之，這部小說是敘述一段追尋自我認同的歷程；但尼爾正開始探求自我生命的社會意涵。因為，追尋的母題與兩個具衝突性的時間概念相連。陣亡將士紀念日象徵建構冷戰氛圍的黷武政策；而一九六七年則意指六○年代晚期的反文化運動和

新左政治觀。但尼爾追尋自我的過程終將重現該時期政治意識的部份內涵。

第二段的圖書館場景則是一個書寫情境（a scene of writing）。見到圖書館典藏大量可用的資料，但尼爾欣喜地說：「我感覺有持續下去的勇氣。」（*BD*, 4）與前述的時間概念並置，書寫的主題意謂，但尼爾追尋自我的社會意涵須輔以書寫的過程；寫作助他重新定義具自我生命與外在世界的關係。因此，但尼爾開始進行二重探求史實的歷程：經由蘇珊事件，他得以接觸左派人士，而對反對運動的發展有較深的體認，而圖書館可資利用的典籍和嚴密思辯的寫作過程，助他整合實際的體驗，幼時的回憶和認知模式，創造一個超越正史的超級歷史。

再者，圖書館的場景與歷史辯證的主題有密切的關連。圖書館是一個依特定的類別，將諸多文獻、書籍加以區隔與整編的文化空間；在此，典籍依序歸類，知識範疇的界限明顯。儘管如此，我們依然可將迥異範疇的知識加以吸納、交織，而演繹出政治、文化變革的方針：

> 想像的事物小心翼翼地陳列於寂靜的圖書館內……以其書名成行排列於書架上，形成緊密藩籬；然而，在此疆域裡，難以想像的世界依然解放而出……。想像事物的形成非用以拮抗現實……它成長於眾多符號之中，成長於各書籍重複敘述與評論的夾縫中……（ibid.）

因此，圖書館的場景可能隱如此的概念：歷史辯證需要一個具衝擊性

的佈局，而其首務就是解構知識既定的類別和界限。在小說開場時，達特羅就藉不同敘事觀點，衝突的時空主題和雙重探索過程的架構，設定整篇故事的辯證模式。

　　在一篇題為〈踰越的精神〉（"A Spirit of Transgression"）的訪談裡，達特羅會說：但尼爾是一位「具洞悉力的罪犯」（criminal of perception）。「如所有作家所當為」，但尼爾敞開心胸，接受不同的感知模式，並且堅忍地面對「冷酷、可怕」的事實（McCaffery, 47）。一位具洞悉力的作家必然是一位具顛覆性的「罪犯」；因為，他敏銳的洞悉力往往會驅策他向統治階級的霸權挑戰。就像他的父母強烈質疑統治者的意識型態，而遭妄加叛國罪名一般，但尼爾也犯下暴露其祖國真實、醜惡一面的「叛國罪」。在小說中，但尼爾會列舉一些美國政治史上的叛國者，並且將他們與愛倫坡這位「典型的叛國者，主要的顛覆份子」相連。在此，文學創作與政治抗爭緊密結合：

> 一絲絲濃烈氣息從憲法起；一樓煙霧散，迅速轉為深黃色。當愛倫坡將之吹散，深淵的黑暗經由炙燒於羊皮書上的洞裡昇起；而且，這些年來，黑暗依然昇起，漆黑、地獄般的氣息不斷傾瀉而出，如煤煙，如煙霧，如內燃機所發的毒氣一般，瀰漫於節儉、美德、理性、自然法則和人權等虛言之上。（*BD*, 18）

　　對費德勒而言，愛倫坡缺乏一位作家應有的「原罪意識」，以致無法將他的作品提昇至上乘哥德式小說特有之浮士德悲劇層次（*LD*, 428）。這種論調似乎暗示，探究人類心理和社會生活「非理性」層面的目的乃在重新肯定理性的價值。費德勒視愛倫坡顛覆性作品為失

敗的文學表現，且不願思索是否愛倫坡所創作的可怕景象隱喻某些社會意涵。相同地，哈特（Carol Harter）和湯普生（James Thompson）在討論上述引文時，將愛倫坡貶抑為「一位反理性和反愛默生者，其邪魔般的魂靈損傷美國的理想主義。」對他們而言，「具洞悉力罪犯」的理念只是一種文學想像的邏輯。他們堅稱，《但尼爾書》所回溯的歷史片段與政治現實無關，純然是主人翁的想像：「社會問題和個人想像間深沈張力所營造的整體效果旨在賦與小說生動性……其立即結果則是高層次的閱讀興味」（*ELD*, 30, 31）。這兩位評論者似乎意圖將達特羅重現此政治事件的過程化約為美學鋪陳的技法，其行徑多少應和費德勒的意識型態及其對「修改版」羅森堡事件的詮釋。事實上，就批判文學道統的角度而言，達特羅援引愛倫坡的目的是要將但尼爾置於愛倫坡、霍桑和梅爾維爾等所屬的批判性傳統中，並向「佛蘭克林和愛默生口惠不實」的理想主義挑戰（Parks, 41）。藉此，達特羅不僅指出增廣感知模式的開闊度是拓展想像和寫作空間的不二法門；尤為重要的，他也顯示，顛覆性的洞悉力必然得用以透析，批判政治現實。就此推論，美國的左翼思想部份融合十九世紀初葉以來美國批判性的人文傳統。美國共產黨在一九三八年，修改其憲章序文時會宣示，該黨「延續華盛頓、傑佛遜、珮恩·傑克遜和林肯的傳統」（Ross, 21）。而在《但尼爾書》中，當達特羅描繪保羅和洛瑟參與反對運動的革命熱誠時，他也會標舉該項宣言和馬克思《日爾曼意識型態》的中心理念：「共產主義是二十世紀的美國本土精神………。我們是傑佛遜、林肯、安德魯傑遜和湯姆珮恩的革命之子。哲學家只詮釋了世界；但目標該是改變它。」（*BD*, 237）⑦

因此，在《但尼爾書》，寫作是存續和抗爭之道，是開展「自

我生存和政治顛覆」可能性的途徑之一（Parks, 42）。同時，這兩項特質也顯示但尼爾堅韌的生命力和透析現實的能力。每遇頓挫時，他都能將之克服，尋求重新站立的力量。舉凡說，當但尼爾看見蘇珊了無生氣地躺在療養院的病房時，他頓時悲憤填膺；然而，他隨即思索著：「我們必須維護消衍中的力量，以便用於真正的目標。部份的力量必須用於更生力量。」（BD, 256）相形之下，蘇珊就顯得天真、衝動，缺乏韌性。她一直希望創建艾薩克森革命基金會，以重拾左派運動往昔的精神。當她發覺新左人士視艾薩克森這名字若無物時，她崩潰，並試圖自殺。面對一個與其信念相左年代的衝擊，蘇珊未能冷靜地透析情勢並自我轉化，終致生命力逐漸消預殆盡。

　　儘管如此，但尼爾深深地仰慕他妹妹。他將蘇珊和著名的左派女性運動者羅莎·盧森堡相比，並渴望擁有她那股激進的道德勇氣。眼看蘇珊的生命漸漸消失，但尼爾無法抑制悲痛，大聲哭出：「缺乏妳的聲音作為我視野的框圍，我無法理解世事……。那是穿透本體論的幻象鏡影那種女性特有的聲音。」（BD, 254）儘管她缺乏透析現實的能力，蘇珊在但尼爾心目中代表一股道德力量，幫助他建構激進的社會觀，驅策他去抗拒一個製造假像的社會體制。此外，傷痛和層層思緒使但尼爾墜入幻想中；垂死的蘇珊幻化為一個海盤星，一個所有感知能力結合的象徵。稍後，但尼爾解釋，海盤星會一度是星象的第十二星座，也是所有星座中最吉祥者。海盤星的五端伸展至中心，象徵感知與心靈和諧的境界：「信仰與智慧、語言與真理、生命與公義相結合。」然而，今日的占星家不再提及此星座，且視之為死亡的惡兆；因為，現代人根本無法想像「完美海盤星自立自足的生存境界」（BD, 305-6）。藉著海盤星的典故，但尼爾一則批判現代人狹隘的

思維方式，再則點明，自立自足的狀態是整體智慧和經驗凝聚而成，也是激進變革的動力。相較於一般人所「沿襲的本體性認知」，這類整體性的思維模式是「激進的想像……。而這生存的境界別具衝擊性的原因只在於人們不願放棄固定的思想習性」。對但尼爾而言，蘇珊的死意謂自立自足那種激進想像理念的失落。但是，如但尼爾自己所言，雖然蘇珊的生命力逐漸消失，他的意志卻越發堅定。但尼爾再度克服他的傷痛。他從一個紙板圓筒中抽出一張印有他自己眼神充滿激進意味，作出和平手勢的大型海報。但尼爾將海報貼在面對蘇珊病床的那面牆上，然後緩緩地走出病房，進入紛擾中的世界。稍後，他繼續蘇珊未達成的理想，擔負起建立艾薩克森革命基金會的責任。

　　自立自足的生存境界須經由社群集體轉型的過程以獲致。若援引羅斯對左派歷史的評論，集體轉型的信念是昔日左派人士持為中心理念的政治使命感，同時也是區分老左與所謂新左政治觀的試金石。稟持政治使命感的傳統，老左極力鼓吹全面性的政治變革。而新左則企圖從「微政治」（micropolitical）的觀點，重新界定政治運動的目標；諸如「風格、性和個人化言詞」等自成一系的變革成為「異議份子的新語彙和新政治運動模式的特徵」。⑨的確，面對六〇年代末期以來，日趨保守的政治環境，新左人士頗善於應變自保的策略；可是，另一方面，他們卻逐漸放棄辯證的中心理論，以及社群轉型的革命性課題。如果，老左的失敗導因於其缺乏自保的能力；那麼，新左政治觀的缺失則在於未能延續全面性變革的訴求，而使政治抗爭的目的隱晦不明。在《但尼爾書》中，保羅和洛瑟或可作為老左的代表人物，阿迪史坦利象徵新左⑩，而但尼爾居間，辯析這兩段時期激進思潮的利弊，由此而建構他自己的政治意識。

根據但尼爾的分析，保羅是一個充滿革命激情，「缺乏真正應變能力」，無法在「他的信念和外在世界反應之間……作根本關連」的人（*BD*, 40）。因此，當他遭到逮捕時，他非常訝異，為何他的崇高理解竟令許多人倍感威脅。在變故發生前的一段時日，保羅經常藉收音機廣告為但尼爾剖析資本主義的本質。對但尼爾而言，反覆的分析似乎流於理論化；而且，他有時也會感覺困惑：

> 為什麼他會對一個他早已知道根本不可能滿足他公理準則的體制寄與厚望？一個他立意與之對抗的體制；因為，他心中懷有一個更好的體制。這真不實際……。假如，他們接受審判，他們不會說：當然，我們還能有什麼指望；他們卻會說：你使美國的法律成為笑柄！而這根本不是策略運用，也根本不是按列寧所說，運用反對機器來保護自己，而是激情。（*BD*, 49）

　　儘管如此，每當憶起往昔，但尼爾會想到父親分析的內容：他也承認，他無形中已成為一個「具洞悉力的小罪犯」。（*BD*, 41）從保羅的言詞裡，但尼爾早已學習解析、批判的能力。

　　與保羅相比，洛瑟顯然較為實際。她所傳遞給但尼爾的政治理念大都來自實際掙扎於窮苦生活中的經驗。但尼爾認為，他母親是一位「更為執著的激進份子」：

> 她的政治觀並不理想化或抽象，她可以毫無困難地找出關連。她的政治觀就像外祖母的宗教一樣：對抗現今惡劣的生活，以換取未來……。就像一位女性忍受懷孕和分娩之苦以產下嬰兒一般。

嬰兒會使苦難得到償。社會主義的來臨會榮耀那些曾經爲它受難的人。你站出來，表明你的立場，爲所當爲，並非因爲你期望從中獲取什麼，而是因爲日後會有果報，而你只要其中一小部份載有你的名字罷了。（*BD*, 49, 51-2）

如此，在孩提歲月裡，但尼爾不僅學習父親剖析政治的能力，並且承襲母親的堅毅，以及理念與現實契合的政治觀。而由母系親屬所傳遞的實證經驗也在但尼爾心中蘊育強烈的社會意識。他一度憶起，會在一本醫學教科書看見三個女性的照片，並由此聯想他的外祖母、洛瑟和蘇珊。三位女性排成一列，而一條箭般的紅線由外祖母、母親一路貫穿至蘇珊的胸部；紅線描繪出「經由心靈所承襲而得的瘋狂過程」（*BD*, 88）。在此，我們或可將瘋狂解釋為對社會階級不平等的強烈反應。因為，老太太的病症導源於其苦難的一生。早年為了逃離沙皇的苛政，她和家人流亡至美國。可是，勞苦、貧窮的生活陸續奪走她親人的生命：她的妹妹死於一場大火，長子暴屍街頭，次子死於流行性感冒，丈夫也積勞成疾而逝。洛瑟會如此解釋：「害死他的不是肺癆，害死他和他們全部的是窮困和剝削，這也就是說貧窮一生，被那些從你的勞力獲取不義之財的人所陷而窮困一生」（*BD*, 85）。而老祖母也會當面期勉但尼爾，希望他日後能將整個家族從挫折、苦楚解脫出來：「……把重擔力加諸子女身上是家族傳統但只有你的瘋外婆有意願將這傳統化為儀式。因為儀式是巧妙傳遞知識的方式」（ibid. 87）。從前面引述但尼爾對母親的評語來看，他的確已將家族的苦難經驗昇華至較崇高的層面。最後，他從垂死的蘇珊手中接下創建艾薩克森革命基金會的使命，而這項使命促使他重返紐約，會見蘇珊的舊

友，也是當時左派運動領導人物的史坦利。

　　假如保羅和洛瑟所遺留的精神遺產幫助但尼爾建構辯證思維模式和強烈的人性關懷，那麼，憤世嫉俗的新左人物史坦利則為但尼爾展現衝擊式佈局的巧妙策略。對史坦利而言，保羅和洛瑟失敗的主因乃在於他們並未跳脫主流的遊戲規則。他對艾薩克森審判的看法近似但尼爾對老左盲目式激情的評語：「假如他們審判我，我的作法是揭露這些腐化王八羔子的真面目」（ibid. 186）。史坦利將他公寓的牆壁貼滿照片和海報，形成一張大拼圖，其中包括貝比魯斯、老羅斯福總統、瑪麗蓮夢露、蘇珊安東尼等等。他將大拼圖命為「往昔的一切至今不變」（ibid.）。他認為，歷史和辯證沒有意義，國家機器強大無比，唯有遊戲才是政治抗爭可行的途徑。

> 那麼，你有什麼方法改變如此強有力的東西。你又如何製造革命……。你不能談貧窮、不公平、帝國主義和種族歧視。這就像企圖叫人們讀莎士比亞一樣，行不通的啦。現在，每個人都注意電視廣告……一分鐘之內，一則電視廣告會完成你畢生的工作……。社會是一個假象，所以，我們製造假象。權威是一個動力。截斷這個動力……。打了就跑……。做些事，當個名人……。我們要以形像顛覆美國！（*BD*, 171-2）

　　史坦利的政治觀與所謂「偽裝」（simulation）和「幻影」（simulacrum）的概念頗為相近。資本主義文化所賴以延續的方式是不斷複製不具實質的形象和幻影。對抗這種文化和社會霸權的唯一途徑就是將此偽裝的邏輯予以逆轉。「偽裝……必須超越體系所允許的

範圍……。體系本身的邏輯可變為些指令的為佳武器……這是毀滅和死亡超邏輯（hyper-logic）一種逆轉偽裝的手法」，是一種藉即定體制的規則進行體制外遊戲的方式（Baudrillard, 23）。對達特羅而言，史坦利所代表的新左政治觀充滿憤世嫉俗、個人化和微政治化色彩，缺乏往昔老左全面變革的理想；毫無目標感的政治遊戲也只不過是一場遊戲罷了。然而，我們也得承認，以體制的動力為資源的新社會策略或可加速社會變革的過程。

對某些文評者而言，史坦利的形象和幻影政治是無政府主義的產物，彌漫激進份子的狂妄，且低估國家機器規制的力量（*ELD*, 37; Levine, 190）。我則認為，沒有任何體制會強盛至足以掌控、規制所有社會資源和運作。儘管史坦利的形象政治未必有利於革命理念的推展；但是，他機巧的遊戲方式或許真能演繹出不為主流體制察覺的社會抗爭策略。但尼爾確會一度提及，形象「無法達成社會功能」（*BD*, 88）；然而，文評者卻也發現，史坦利的策略著實對但尼爾的思維和歷史翻案撰述發生啟蒙作用（Parks, 47; Lorsch, 392-3）。從但尼爾論文脈絡繁複、閎觀的佈局來看，他已經實際地將史坦利的策略付諸實行，創作出非正史可及的思辯歷史，廣佈他的激進變革理念。

對但尼爾而言，在他父母被捕的那一刻，正是美國左派思想遭受徹底打壓的時候。「在這偉大的時刻，美國左派運動被狡獪地貶抑為一對叫保羅和偽裝艾薩克森夫婦的卑劣陰謀。」（*BD*, 135）但尼爾會目擊一件車禍，一位女士被車撞擊而穿入他家對面校園的圍牆。而回想兩名聯邦探員前來逮捕他父親那一刻時，但尼爾將冷戰意識型態比擬為巨大的監控機器；監控的光柱四處掃瞄，最後，偶然地落在艾薩克森家，就像汽車意外地將那位女士撞入圍牆一般（ibid. 132）。

保羅和洛瑟只是偶然被挑選為代罪羔羊，用以抹黑左派人士，並且為赤色恐懼的論調提供藉口。另外，保羅被捕時，艾薩克森家恰巧買了街坊中第一部電視機。壓迫美國激進思潮的行徑與執司意識型態控制，電視文化的來臨相提並論；當代美國歷史政治和文化的變遷在此相連（Parks, 43）。因此，在評論保羅被捕的那一幕時，但尼爾說：「艾薩克森是因出賣電視的秘密給蘇聯而被捕的」（ibid. 143），將電視和原子彈相比似乎是調侃說，這種軍事機密根本不存在。⑪艾薩克森事件只是用以支持冷戰的政治戲碼。從另一方面來看，以電視類比原子彈或許暗示，這個政治事件主要是關乎意識型態；所謂軍事機密的出賣實際上意指與統治階級意識型態的歧異。原子彈和電視都是統治階級用以維持政治和文化霸權的工具。

　　基本上，冷戰是強化國家機器的力量，扶持二次大戰後資本主義經濟的政治策略。如但尼爾所引述的一份一九四七年的國會報告指出，國務卿艾遜（Dean G. Acheson）會做證表示：沒有任何杜魯門的閣員會認為蘇聯是一個軍事威脅（ibid. 290）。而杜魯門對蘇政策的目標並非只是與蘇聯維持低溫（détente）的關係，而是企圖使蘇聯全盤接受美國的政策和價值觀。另一方面，美國的領袖深怕戰後的經濟會重陷大恐慌的困境，極力確保美國商品的國外市場，這就是門戶開放政策（BD, 286）。當美國政經擴張的野心因蘇聯的日益壯大而受阻時，杜魯門政府就杜撰冷戰的危機氛圍。冷戰是用來使美國人民生活於蘇聯威脅的恐懼中，以便美國領袖投資大量金錢於武力擴張，鞏固親美政權，及為美國商品打開國外市場。⑫冷戰是所謂的「超現實」（hyperreality），一種刻意編造，用以欺瞞大眾，以真卻偽的情境。「威權的唯一武器⋯⋯就是到處重新注入真實感和指涉

對象⋯⋯。為達此目的，它喜愛運用危機意識的言詞」（Baudrillard, 79）。的確，一個保守、霸權的體制往往會捏造強敵環伺的危機情境，以達控制政治、文化資源的目的。艾薩克森只是被犧牲為指涉對象，以強化一個虛假的政治危機。冷戰意識型態只為了便宜資本主義擴張。

但尼爾追尋的過程最後將他帶到加州的迪斯奈樂園，在此，他會見他父母的背叛者麥利許（也就是真實的格林奎斯）。假如冷戰是假造的危機氛圍，迪斯奈樂園則代表偽裝的文化空間。達特羅讓但尼爾與麥利許在此會面似乎意謂麥氏當年的證詞和迪斯奈樂園一樣，都是超現實的產物。再者，從但尼爾對迪斯奈樂園的嚴厲批判來看，達特羅有意將其主人翁的激進理念與這巨大遊樂場所代表的神話式文化主題相互抗衡。

在羅森堡夫婦被處決的兩年後，迪斯奈樂園在加州西南部的安納漢姆正式開幕，這座主題公園顯然也是冷戰時空的產物。如但尼爾所描述，迪斯奈樂園的地形仿若一個子宮。在這座如孵育器般的樂園內，迪斯奈集團以科技構築、標榜國家神話，吸引遊客參與偽裝文化的洗禮。除了感受「迪斯奈集團那種以先發制人手法呈現西方文化的力量」之外，我們很難從所有主題中找出彼此的文化關聯性（BD, 349）。亦即，主題公園的設計著重意識型態的灌輸，而非文化傳承。遊客所接觸者只是特定文化主題的速寫，而這個「極度約化的過程」是以購買園中紀念品那一刻的「完美感覺」終場（ibid. 351）。與冷戰的超現實氛圍一樣，迪斯奈樂園的文化偽裝也包含經濟動機；世上沒有所謂純然意識型態產物。

就園內文化偽裝的設計而論，這座巨大遊樂場或也暗示移轉對五

45

〇年代以來社會動盪注意力的企圖。我們成可將此地視為一個「集體的消極自由幻想」空間。因為，如羅斯所言，迪斯奈樂園的構想也是本於費德勒所持的文化意識型態（39）。費德勒本身會明白表示，美國小說往往反映通離社會衝突的渴望；美國小說「有時似乎是偽裝成遊樂場的恐怖密室」（*LD*, 27）。達特羅藉羅森堡審判與迪斯奈樂園的關聯性，顯示整個事件「詐偽的污點」（Ross, 39）。並且以其歷史論證反擊費德勒之流學者所擁護的文化意識型態。因此，他會藉但尼爾批評迪斯奈樂園為「本身既已是謊言的事物，加以濫情式壓縮」所成的文化空間（BD,350）。的確，迪斯奈樂園是幻影的產物，其目的在於使我們相信它所指涉的世界為真。然而，事實上，「環繞它的整個洛杉磯和美國……是屬於一個超現實和偽裝的社會體制」（Baudrillard, 172）。

　　但尼爾的書以三則簡短的結局收場。第一則描述他探訪幼時在布朗克斯居住過的舊房子。四鄰往昔景物不再，如今，一個黑人家庭居住在這棟屋裡。但尼爾哀傷地說：「現在，這是他們的房子。」（*BD*, 364）。這個場景代表「黑人和音」，呼應「一個受盡苦楚猶太家庭與顛狂美國的抗爭」（Parks, 52）。第二則結局則將但尼爾雙親和蘇珊的葬禮交錯，暗示左思潮無力面對六〇代社會變局的無奈。在蘇珊墓前，但尼爾雇用頌經師為他父母和妹妹頌讀猶太祭文：「艾薩克森。品卻斯（保羅）。洛瑟。蘇瑟兒。為他們所有人獻祭……。而我想，我開始能痛哭了」（*BD*, 367）。但尼爾終於尋得整個事件的真象，能撰述為整個家庭的苦難中平反，慰藉已故的親人。最後，第三則結局將我們帶回圖書館。但尼爾想仔細分析整個事件所引發的問題。但是，由於日暮儀廣場正進行激烈的示威活動，圖書館即將關

閉，他也被迫離開：

> 「不錯，老兄啊，可以閃了，這棟大樓已經正式關閉了。」
> 「等一下………」
> 「老兄，別等了，就是現在。自來水已經關閉了。燈也快切
> 掉了。收拾書本………你難道不知道，你已經解放了嗎？」
> （ibid.）

但尼爾不必再沈溺於歷史探索之中。因為，他已打破諸多知識領域的
界限，予以重整，達成修改正史的目的。小說結束前，他以戲謔口吻
套用一般刊印於博士論文扉面的用詞：「但尼爾書：一個部份完成博
士學位要求所呈現的生命……」（368）。但尼爾仍然未完成其生命
的目標；他必須進入社會轉型的新年代。他離開圖書館，走向日晷儀
廣場，去瞭解外面的活動究竟怎麼樣了。

## 附註

① 本文所著眼者乃在於：歷史小說旨在批判主流、壓抑性的歷史意識和認知結構。當然，我們也時有接觸一些回應式（reflectionist）或文宣式（propagandist）之流的歷史小說。前者被動地模擬史實，往往難以逃脫主流意識型態的思維模式，以致無力為外於特定道統的歷史意識提供辯證的空間。而文宣式的歷史小說則一味頌揚正史所沿襲之法統，我們無庸予以置評。

② 狄克斯汀（Morris Dickstein）曾提及，費德勒有關麥克錫（Joseph McCarthy）和羅森堡事件的論述事政論文章中的惡例（41）。而華德（Alan Wald）則指出，費氏的文章是「惡毒的反共論述……充滿曖昧的心理分析手法」（*NYI*, 297）。並請參照羅斯和比斯的分析，以及本文以下的探討。

③ Walter Benjamin"The Storyteller",*Illuminations: Essays and Reflections*. Hannah Arendt, ed., Now York: Shocken. 1968, p.p. 83-109。邊雅明認為，說故事是為了傳遞實際社會經驗。最能傳神地為文記載那些口述敘事的人，也就是那些在言詞運用上最神似往昔說故事者的作家。簡言之，一部最能呈現實際社會意涵的敘事才是上乘的文學作品。

④ 蘇肯能克是當代美國的後設小說家和理論家。他認為，敘事只是遊戲；我們需要不是偉大的作品，而是遊戲的作品。換言之，對蘇氏而言，意義並不存在；像小說創作一樣，任何事物都是虛構的。請參照Ronald Sukenick, *The Death of Novel and Other Stories*. New York: Dial, 1969。而瓦渥（Patricia Waugh）也曾提及，當代後設小說家將其他作家引入個人作品中的現象事頗為普遍的遊戲手法。Patrica Wauth, *Metafiction: The Theory and Practice of Self-Conscious Fiction*. New York: Routledge, 1984, p.p. 131-2。但是，我認為，達特羅刻意將蘇肯尼克引入小說中，與與艾薩克森夫婦那段慘痛的往事並置，旨在間接地批判純問學或遊戲裡論的文學觀，並為其自身的創作理念例下註腳。

⑤ 達特羅曾說，《但尼爾書》是關於美國左派歷史的概括敘述，以及這股激進思潮在歷史上所曾扮演的犧牲者角色。Paul Levine, " The Writer as Independent Witness," *E. L. Doctorow: Essays and Conversations*. p.61。

⑥ 這個術語借自邊雅明的〈歷史哲學論述〉。對邊氏而言，史學研究可大致分為兩個範疇：歷史定義論（historicism）和歷史物質論（historical materialism）。前者藉所搜羅的史料延續某些預設的恆定歷史法則；而後者則植基於建設性原則，將繁眾思想的湧流匯聚於論述中，使各個歷史片段的獨特經驗得以重現。Benjamin,

"These on the Philosophy of history,"*Illuminations*. p,p. 262-3

⑦ 請參見Karl Marx and Friederich Engles, *The German Ideology*. C.J. Arthur, ed., New York: International Publishers, P.123.

⑧ 「激進想像」的概念藉自Cornelius Castoriadis。據他的論點，任何社會體制都是想像的產物（imaginary）；人們通常沿襲社會中特定的本體性和認知模式，導致以偏概全，無法通盤考量實際的歷史和社會狀況。反之，激進想像的思考和聖活模式則跳脫既定的認知範疇，探求更切合整體需求的社會意涵和制度。請參照 Castoriadis, *Philosophy, Politics, Autonomy: Essays in Poliitical Philosophy*. David Ames Curtis, ed., New York: Oxford UP, 1991, pp. 632-4.

⑨ Ross, No Respect, p.221.另外，Terry Eagleton在分析所謂「後革命的幻滅」（Post-revolutionary disillusionments）時會論及，六〇年代末期的遽變引發左派人士普遍性的激辯，終致演變成極度悲觀的政治氛圍：威權無所不在，真理不可得，只有微政治活動可行等等。請參照Eagleton, *Against the Grain: Essays 1975-1985*. New York: Verso, 1986, pp, 1, 93。

⑩ 史坦利（Artie Sternlicht）的名字有其明顯的象徵意義。當然，Artie意指技巧（art）和機敏（artful）；亦即，史坦利是頗善於運用策略的人。另外，從德文的字看，Sternlicht是星光（star light）之意。因此,在但尼爾政治意識成型的過程中，史坦利多少扮演一個啟蒙的角色。稍後，我將在文中論及。

⑪ 聯邦調查局有關羅森堡案件諸多檔案的解禁進一步確定，這項審判根本是胡佛（J. Edgar Hoover）和杜魯門總統設計構陷的。因為他們需要這樣一件案子來解釋蘇聯為何擁有原子彈。從四〇年代以來，科學家就一直明白表示，根本沒有原子彈秘密，而曼哈頓計劃也未會獲致重大發現。Ross, p.17.

⑫ 杜魯門非常善於創造危機氛圍。在一九四七年，他會宣示，美國將以巨額的金錢和武器防範蘇聯的擴張。某一期《商業週刊》（Business Week）會有這樣的頭條標題：「美國阻扼海外共產主義的目的在於極力建立基地、舒困和重建,而美國商業將以取得海外新市場為回報。」See Michael Parenti, 118-20。

## 參考書目

Benjamin, Walter, "The Storyteller." *Illuminations: Essaysand Reflections*. Ed. Hannah Arendt. New York: Shocken, 1968.83-109.

——."Theses on the Philosophy of History." *Illuminations*. 253-64.

Castoriadis, Cornelius. *Philosophy, Politics, Autonomy: Essays in Political Philosophy*. Ed. David Ames Curtis. Oxford: Oxford UP, 1991.

Dickstein, Morris. *Gates of Eden: American Culture in the Sixties*. New York: Basic, 1977.

Doctorow, E. L. *The Book of Daniel*. New York: Fawcett, 1971. (BD)

——"False Documents," *E.L. Doctorow: Essays and Conversations*. Ed., Richard Trenner. Princeton: Ontario Review, 1983. 16-27.

——."For the Artist's Sake." *Essays and Conversations*. 13-15.

Eagleton, Terry. *Against the Grain: Essays 1975-1985*. New York:Verso, 1986.

Fiedler, Leslie *A. Collected Essays*. New York: Stein & Day, 1971.

——. *Love and Deatth in the American Novel* (Revised Edition). New York: Stein & Day, 1975.

Foley, Barbara. *Telling the Truth: The Theory and Practice of Documentary Fiction*. Ithaca: Cornell, 1986.

Foucault, Michel. "Fantasia of the Library." *Counter-Memory, Practice: Selected Essays and Interviews*. Ed., Donald E. Bouchard. Ithaca: Cornell, 1980. 87-109.

Harter, Carol C., and James P. Thompson. *E. L. Dooctorow*. New York: Twane, 1990.

Levine, Paul. "The Conspiracy of History: E. L. Doctorow's *The Book of Daniel*." *Essays and Conversations*. 182-95.

Lorsch, Susan E. "Doctorow's The Book of Daniel as Kunstlerroman: The Politics of Art." *Papers on Languages and Literature* 18 (Winter 1982): 384-97.

Marx, Karl, and Friederich Engels. *The German Ideology*. Ed., C.J. Arthur. New York: International Publishers, 1988.

McCaffery, Larry. "A Spirit of Transgression." *Essays and Conversations*. 31-47.

Parenti, Michael. *Inventing Reality: The Politics of the Mass Media*. New York:St. Martin's, 1986.

Parks, John G. *E.L. Doctorow*. New York: Continuum, 1991.

Pease, Donald E. "Leslie Fiedler, the Rosenberg Trial, and the Formation of an American Canon." *Boundary* 2 17:2 (Summer 1990): 155-98.

Poster, Mark, ed. *Jean Baudrillard: Selected Writings*. Stanford: Stanford UP, 1988.

Ross, Andrew. *No Respect: Intellectuals and Popular Culture*. New York: Routledge, 1989.

Sukenick, Donald, *The Death of the Novel and Other Stories*. New York: Dial, 1969.

Wald, Alan. *The New York Intellectuals: The Rise and Decline of the Anti-Stalinist Left from the 1930s to the 1980s*. Chapel Hill: U. of North Carolina Press, 1987.

Waugh, Patricia. *Metafiction: The Theory and Practice of Self-Conscious Fiction*. New York: Routledge, 1984.

# 儀式化暴力的隱喻
## 克雷恩〈藍色旅店〉與〈怪物〉

　　在儀式化的社會裡，一般咸認，祭祀犧牲具有淨化的功能。當社會出現紛擾、動盪的狀況時，祭祀儀式在一位術士般人物的導引下，以及整個社群成員的參與下，於焉進行，以消除不良質素的影響。因此，祭祀犧牲是社會集體暴力。其方法乃將某特定犧牲對象驅出社群之外，試圖藉此恢復社會秩序與凝聚力。可是，在這樣的儀式架構中，所謂的暴力共識（violent unanimity）卻僅具有安撫的功能；犧牲獻祭只能暫時緩和社群不安的情緒。誠如吉哈（René Girard）所分析，所有祭祀犧牲都具有一個共同因子，亦即「內在暴力──社群中的所有歧異、抗爭、嫉妒和齟齬，致使犧牲應運而生，以為壓制之法」（8）。再者，若從隱喻的角度來看，無論其為原始抑或文明社會，所有社群均保有型態不一的祭祀犧牲。而據選犧牲者的方式，通常依循一個二元邏輯。犧牲者是一個代罪羔羊，集社群的尊崇與非難於一身。他的社會地位曖昧，即可算是社群的一員，卻同時也是外來的異質。他無可避免地感染社群的內在暴力；然而，他卻也暴露社群

集體暴力的問題本質。

　　代罪羔羊和暴力共識的問題本質是解讀克雷恩（Stephen Crane）的〈藍色旅店〉（"The Blue Hotel"）與〈怪物〉（"The Monster"）的關鍵。這兩篇小說充滿儀式般的意象，隱示暴力與祭祀儀式的關聯，以及內在暴力的本質。克雷恩著意於儀式般氛圍的營造，使兩篇小說的開場部份近似祭祀犧牲的預備過程，而終以驅除代罪羔羊收場。至於〈怪物〉的開放式結局，本文稍後將作討論。小說中的兩位犧牲者，瑞典仔和黑人亨利強生都是邊陲人物。他們都經歷轉型過程，而成為複合角色，既令人讚賞，但也頗具爭議性；這正是所有代罪羔羊共通的特質。

　　另外，在〈藍色旅店〉和〈怪物〉中，代罪羔羊的母題與書寫的概念息息相關。因為，書寫往往能呈現口語所無法表達的繁複意涵和衍異性。所以，傳統的哲學家將之視為破壞語言和思想精粹的主因，書寫變成外來的毒藥（Pharmakon）和代罪羔羊（Pharnakos）。在《播散》（*Dissemination*）一書中，德希達就以這兩個同源的希臘字闡明代罪羔羊和書寫的關係。驅除代罪羔羊意圖在淨化社群；而摒棄書寫則是試圖淨化語言和思想。但是，誠如德希達所言，代罪羔羊乃挑選自社群之內，如同書寫原本就是語言的一部份（*Dissemination*, 133）。據此推論，克雷恩小說中的代罪羔羊亦是書寫的隱喻，指涉語言固有的複雜性和衍異性。換言之，瑞典仔是一篇集體創作，其意涵超越作者們的意圖；而亨利強生則是「毀形」（disfigured）的作品，將哲學社群固有的毀形暴力予以外向化。

　　在詮釋伊底帕斯神話時，吉哈以社會暴力替代瘟疫和原罪，以駁斥佛洛伊德讀法的謬誤。他認為，壓抑於人類心靈中的客體「並非弒

親或亂倫的慾望，而是隱匿於這過度顯眼（all-to-visible）母題背後的暴力」；因為「完成尋覓代罪犧牲者的過程依循一個主要手段……藉此，人類得以從意識抹除他們具有暴力傾向的事實」（VS, 83, 84）。從傳統的因果律觀之，這則神話故事的情節是一個探索過程，將伊底帕斯的罪衍視為底比斯城癌疫、災難之源。然而，從相反的邏輯推論之，認定伊底帕斯的弒父和亂倫為所有災難的惡因乃導源於一個錯誤的觀念。那就是，將驅除罪犯視為解決問題的唯一途徑。更明確地說，早在選定伊底帕斯之前，底比斯人已經一致同意挑選一個代罪犧牲者。

克雷恩的小說與伊底帕斯神話有兩個相同處。第一，情節為指涉結構的產物；第二，內在暴力前導代罪羔羊的挑選。在〈藍色旅店〉和〈怪物〉中，這兩項前題相互交織著。兩篇小說均以前導敘述（anticipatory descriptions）開場，暴力與儀式的氛圍瀰漫其中。〈藍色旅店〉的第一段將旅館外描繪成怪異的地標，與草原的背景形成強烈對比。旅館狀似一個神秘人物，「呼喊、咆哮不止，令內布拉斯加眩目的冬景仿佛只成了遭受抑遏唏噓聲」（PSC, 418）。自始，克雷恩就以隱喻手法勾勒出這家旅館的內在暴力。旅館是漆成淡藍色，其外觀令過客「於一陣朗笑聲中，表露心中羞愧、憐憫和恐懼的感覺」（ibid.）。旅館的所在是進入該鎮中心必經之地。對於鎮民及「會自然地投宿這家旅館」的人們而言，店東派特史考利頗具非凡的魅力。依筆者詮釋，這些敘述隱喻社會整合過程，暴力共識內蘊其中。儘管人們對旅館光鮮的外貌有不同的情緒反應，他們似乎都默認其暴力的內在性。所以，藍色旅店象徵內在暴力的矛盾本質，壓抑與認同的感覺並存。

旅館內部的描繪則更進一步地呈現集體暴力的內在性。其前廳類似一座神殿；位於當中則是一個巨大火爐，「以神異的暴力翁嗡作響」。當史考利引領三個「俘虜」進入廳內時，他的兒子強尼正和一位老農為牌局爭執不下。依筆者之見，這是祭祀儀式進行前的片刻。內在暴力已然躍動其中；而強尼正試圖擒住一個潛在犧牲者。〈藍色旅店〉開場幾段已大致為後續情節鋪陳出指涉的結構。

而在〈怪物〉最初幾段，克雷恩則以更微妙的手法勾劃儀式和內在暴力的意涵。在表面上和諧、節慶般的氛圍裡，暴力意象隱約可見。週六晚間，崔斯考醫生正在修剪草坪，彷彿「在為一位祭司刮下顎」。這個隱喻指涉盛裝漫步大街上的強生；他就像「一位祭司盛裝參加某種遊行」一樣（ibid. 449-451）。漫步街頭，或參加同園音樂會是維隆威爾居民週末慣常的活動。但是，在節慶般的場景裡，內在暴力悄悄運作著。「商店櫥窗中，為數眾多的煤氣燈，散發眩目的橘紅色光芒，征服了」街燈的「強光」。鎮上的年輕人三五成群，以「批判的眼光」議論鎮上的事物。當盛裝的強生大搖大擺地走過理髮店，理髮師和他的助手衝到窗前一看究竟，而棄「滿臉泡沫的受害者」不顧；因此，引發一位顧客的抗議，其動作「彷彿他發現一件武器一樣」（ibid. 454-455）。從字面上看，這些敘述並無明顯的敵意。但是，其中的意象卻深蘊暴力氣息，隱示內在的分歧和傾。稍後，大部份的年輕人大學（in force）湧向音樂場，而另一群人也從郵局向此地集結。這些分散人群的極向化（polarization）近似犧牲預備過程。吉哈對南美丁卡族儀式的描述或有助於解讀〈怪物〉的這些章節。在儀式的預備階段，「原先似乎分散、互不相干的旁觀人群漸漸為合誦咒語的節奏所吸引而聚集……少數孤立的個體開始彼此攻

擊，但是，並未顯露真正的敵意……。這類儀式模擬……以混亂為前導，最後以共識所獲致的解決方式而終。」（VS, 97）所以，〈怪物〉最初幾段可視為儀式預備過程，逐漸將分散、潛伏的暴力聚集一起，以加諸代罪羔羊身上。

在儀式預備階段，代罪羔羊通常經歷某種轉型過程。依吉哈的分析，轉型的基本方式有二：若非將外來的潛在犧牲者整合入社群中，即是將社群成員異化為犧牲對象。任何一種轉型方式都是試圖將犧牲者邊陲化，以杜絕社群內在暴力重演。如此，代罪羔羊「既不會是社群熟悉的對象，也不會是全然陌生的人物」（VS, 271-272）。可是，正如同伊底帕斯業經遺棄和再整合的過程一般，任何一個代罪羔羊，在歷經轉型之先，已算是社群的一員，同時，又是外來的異質份子；他原本就是邊陲角色。

〈藍色旅店〉的瑞典仔或可歸類為經歷整合轉型的人物。進入旅館後，牛仔和東岸仔以冷水盥濯，洗得「滿臉通紅」，「就像在磨亮金屬一樣」，而瑞典仔卻只是「謹慎而略帶顫抖地浸泡他的手指」（PSC, 419）。若就他們和社群不同的整合程度而言，這三人都是潛在的犧牲對象，而瑞典仔的疏離程度最深。尤具深意的是，瑞典仔起初逗留在窗邊，與其他人保持相當距離。後來，史考利藉酒化解他的不安與疏離感，也因此製造某種程度的轉型效果。瑞典仔變得高傲、跋扈，而加入牌局時，他模仿牛仔慣有的粗暴作風。至此，瑞典已被整合入社群中。

相形之下，強生則經歷異化轉型。他是崔斯考的馬車。如大多數維隆威爾的居民一樣，強生有週末晚間散步街頭的習慣。儘管人們嘲弄他的虛矯裝扮，至少，他仍被稱為「鎮上的大騷包」。換言之，

儀式化暴力的隱喻

強生依然算是社群的一員。他衝入烈焰熊熊的崔宅營救崔斯考的兒子吉米，以致臉部燒毀，智力受損。如此英勇行為博得社群的讚譽。但是，他從此也變成可怕的怪物，被隔離於社群之外。借用吉哈的術語，強生被異化為畸形複合體（monstrous double），雖獲推崇，卻也遭受非難，成為社群邊緣人。

瑞典仔也是畸形複合體。黃湯下肚後，他變得盛氣凌人。然而，由於這個轉型效果，瑞典仔勇於揭發強尼詐賭。後來，當他侵擾酒吧那群客人時，他所直接挑釁的對象則是一個賭徒——一個假冒偽善，欺詐外來無知農人的騙徒。瑞典仔和強生雖成為英雄人物，卻同時也遭受社群排斥；而他們和社群的關聯也就此模糊不清。因而，當社群對他們施加暴力時，就無恐於遭受報復之虞（Girard, 13）。再者，早在經歷轉型過程之前，瑞典仔和強生原本就是社群邊陲人物。雖然，瑞典仔是歐洲移民，可是，他在紐約市擔任裁縫工作有九年之久。而強生則是居住於維隆威爾郊區的黑人。在被轉型為代罪羔羊之前，他們都已經是複合角色。

由於將內在暴力轉嫁於代罪羔羊身上乃源於社群共識，犧牲儀式就必然包括所有成員的參與。以此觀之，〈藍色旅店〉大部份角色的名字就別具意義。他們可視為不同社會階層的表徵。投宿於這家旅館的人有一位老農、牛仔、東岸仔和瑞典仔；而酒吧的那群人包括地區檢察官、兩個商人和賭徒。當賭徒刺殺瑞典仔後，酒保蹣跚地走過大街，尋求幫助以及「社群認同」（companionship）。在《怪物》中，海根斯洛普法官偕同三位仕紳，試圖說服崔斯考放棄智力、面貌已毀的強生。別具意義的是，其中一位仕紳名叫崔爾伏（Twelve，亦即十二）。另外，尚有其他數字出現於這篇小說中。對於《怪物》的

數字母題，傅利 （Michael Fried）的評析頗為精闢。他認為，克雷恩身為記者兼小說家，一向十分在意字數和稿費的問題（*RWD*, 136-137）。而依筆者之目，數字多寡乃所謂社會共識所本。因此，《怪物》的數字母題自然隱喻以眾制寡的社群暴力共識。我們不妨再以那段街景的描述為佐證。商店櫥窗裡，眾多煤氣燈所投射的橘紅色光芒，與燒毀強生面孔的「橘紅色火焰」遙相呼應。暴力意象與數字母題相互交頂，呈現內在暴力和暴力共識的關聯性。

再者，犧牲儀式皆由術士、祭司、魔法師和巫醫之流負責實際執行工作。因為，一般認為，他們具有醫療知識和能力。若援引吉哈以暴力替代疾病的說法，驅除代罪羔羊則等於拔除病源。然而，又據吉哈的剖析，病源和犧牲對象一樣，都是「經由外力引入」人體和社群之中（*VS*, 287）。人體疾病和社會病態皆是日積月累的結果。鎖定、去除特定病源或犧牲者不一定能完全恢復人體或社群的正常運作。何況，「術士的技倆乃取法共識的一種策略」（ibid. 83）。當暴力共識為代罪羔羊（病源）和社群秩序 （人體健康）劃定一個絕對的對立關係時，術士藉犧牲儀式達成暴力共識所交託的任務。

〈藍色旅店〉的賭徒是一個術士角色，實際執行犧牲儀式。他不僅是殺害瑞典仔的兇手；而且，他一直扮演一個雙重角色——即是偽善的鎮民，又是欺騙外地人的騙子。若聽聞「鹵莽、年邁」的農人落入賭徒的圈套時，鎮上的顯要總是為賭徒「不敢向他們的智慧和勇氣挑釁」而沾沾自喜（444）。換言之，賭徒犧牲、宰割外來者以防止社群內在暴力的迸發。如此，東岸仔的最後一席話也算是為術士與暴力共識之間的問題關係作下最佳的註解。〈藍色旅店〉終場時，東岸仔以哲學式的口吻對牛仔說：

儀式化暴力的隱喻

這個可憐的賭徒連個名詞都算不上。充其量，他只是一個副詞。
每一種罪衍都是群體成果。我們五個人共同殺害瑞典仔……。
你、我、強尼、老史考利，而那個不幸的賭徒不過是個終結點罷
了……（*PSC*, 448）

瑞典仔經歷整合轉型，以備犧牲之用。賭徒只是社群暴力共識的執行
者，為整個犧牲過程劃上休止符而已。

史考利和強尼也是術士角色。前者挑選瑞典仔為代罪羔羊；後
者和賭徒一樣，設局詐賭，引人入殼。在〈藍色旅店〉開場部份，雷
恩將史考利描繪成魔法師的角色。通常，史考利都按班車時刻接火火
車、對過客施展其「魅力」。一日清晨，他以「神奇的方法擄獲三個
人」──牛仔、東岸和瑞典仔。進入旅館，他引導這三個「俘虜」以
三盆冷水盟洗，其過程仿佛一連串的「小型儀式」一般。所有這些隱
喻性敘述近似儀式預備過程。稍後，當史考利上樓勸阻瑞典仔離開旅
館時，在樓梯幽暗的燈光下，他的面貌呈現「兇手」般的「氣息」。
此時，瑞典仔已與其他人完全疏離，以致成為最好的犧牲對象。然
後，史考利藉酒將瑞典仔加以轉型，重新整合入社群中，成為代罪羔
羊。另一方面，強尼則可視為見習術士。他和賭徒一樣，都以詐賭方
式坑陷外地人。吉哈就指出，隱匿於機運的神秘氛圍裡，賭戲將暴力
偽裝成挑選犧牲者的過程（*VS*, 314-315）。賭戲假藉似是而非的機率
觀念，將犧牲暴力予以正當化，將驅除代罪羔羊的行徑合理化為社群
生存、進化的悲劇必然性。但是，誠如我們所見，強尼還無法完全宰
制那位老農，無法將暴力喬裝成莫測高深的機運，亦即，他尚未完成

術士的啟蒙階段。由於術士必須擁有癒病能力，接受啟蒙者必先嘗受疾病侵襲之苦；換言之，他必須經過暴力的洗禮。據吉哈分析，此種艱辛與代罪羔羊所承受者相去不遠。而且，一般假設，啟蒙將使加諸見習術士身上的「邪惡暴力轉化為良性暴力」（ *VS, 286* ）。因此，強尼和瑞典仔的格鬥可視為前者啟蒙式的象徵。史考利就像一個「膽氣過人的司儀」，坐鎮主持這場打鬥。結果，強尼被瑞典仔徹底擊倒；前者經歷一場暴力洗禮，而後者成為完完全全的代罪羔羊，使犧牲暴力顯得合乎情理。

〈怪物〉的崔斯考醫生當然就是術士角色。由於強生為營救吉米而面貌全毀，崔斯考獨立承擔這位馬車夫的責任。試圖逃離火窖時，強生昏倒於崔斯考實驗室的書桌下，以致臉部燒得面目全非。從象徵的層面來看，崔斯考將強生轉型為怪物；他為社群鎖定犧牲對象。但是，由於良心的驅使，他拒絕犧牲這個代罪羔羊。而怪物強生的存在暴露社群的內在矛盾。鎮民賦予強生尊崇在先，卻又視其為可憎的怪物於後。的確，祭祀犧牲基本上就是矛盾的產物。關於強生去留的問題，歧見叢生；內在暴力進入一個新循環。崔斯考由該鎮的首席醫生落至敬陪末座。由於不願屈服於社群的暴力共識，崔斯考的治療知識和能力遭到全盤否定。

〈怪物〉最後一幕描述崔斯考無意識地點點數桌上的茶杯。一如往常，他的妻子預備茶點，招待前來參加固定聚會的友人。但是，這一回卻無人過往。這篇小說也就此落幕。克雷恩並未明示崔斯考將因此緣故而放棄強生。當然，就數字的母題而言，桌上的十五隻茶杯頁喻以多數壓制個體的暴力共識。但是，這並非意謂個體必然會因寡不敵眾，而同流合污。的確，我們必須承認，讀者群的傾向，人數多

寡或多或少影響作家的寫作風格。可是，這些並非決定寫作取向的因素。或許，這正是為何克雷恩賦予〈怪物〉一個開放式結局的原因。而在評析〈怪物〉時，傅利卻辯稱，最後一幕是「解讀情境」（scene of reading），「暗示捨棄強生的必要性，且也可視為一種比喻，意指作者（讀者）從具象空間抹除與其想像相互牴觸的符號」（*RWD*, 142）。換言之，傅利暗示說，身為代罪羔羊，強生必須被摒棄於社群之外，正如同一篇異常或難以解讀的作品必須語言和思想的領域抹除一樣。對傅利而言，〈怪物〉作為闡論書寫問題的作品，並非一篇「連貫完整」的小說。然而，依筆者之見，無法自作品獲致「明確」（傅利的用詞）意義正是書寫的本質，而非其問題。一篇作品永遠可容納不同註解。這並非意謂我們可以強作解人。相反地，此乃說明文脈解說（contextual specification）有極大迴旋的空間。傅利視強生為書寫隱喻，見解獨到。可是，他卻忽視這篇「毀形」作品深沉的象徵意涵。對筆者而言，強生傷殘的面貌暴露讀者自我矛盾的註解方式。企圖說服崔斯考將強生交給社會福利機構，崔爾伏說：

> 我所要說的是……即使世上有一大堆笨蛋，我們實在不明白，你何苦與他們為敵，而毀了你自己。你知道，你無法教他們瞭解任何事……。再者，就這件事來說，我們大家都十分欽佩你……。可是，你無法改變那些笨蛋的想法。（*PSC*, 506）

這段引文是矛盾詮釋的例證。四位說客都知道崔斯考的作法是正確的。但是，駭於強生傷殘的面貌，他們卻執意驅除他。就隱喻的層次而言，他們原可從不同的角度來觀照這篇「毀形」作品。但他們卻

以現實的理念來詮釋它，將它視為污染語言和思想的毒素。前引〈怪物〉那一幕以對海根斯洛普法官的描述收場。他端坐在這群說客背後，若有所思地撫摸手杖的象牙杖頭。如果，確如傅利所言，手杖、刀、蛇和火是克雷恩特有的書寫隱喻（118），那麼，與崔斯考一樣，海法官也是一個作者角色。他試圖抹除外來的污染源，卻未意識到，該污染物原本就是他所屬社群的產物。

而〈藍色旅店〉的瑞典仔則是一篇合著的作品：因其呈現的隱喻意涵超越作者意圖而遭致被毀的命運。我們可從東岸仔哲學式的結論推演出，他們五人合力寫就並摧毀這篇作品。火、刀和蛇等書寫隱喻就出現於〈藍色旅店〉旅館前廳，巨大火爐將鐵皮爐面烤得「鮮亮而透著熾熱的黃暈」，暗示書寫暴力早已運作於語言和思想的領域裡。賭徒以一把「長刃」刺殺瑞典仔，隱喻以書寫終結書寫。而蛇的隱喻則出現於小說中令人玩味的片刻。在瑞典仔的幻想裡，許多人曾經在這家旅館遭到殺害。當在場所有人（包括強尼、牛仔和東岸仔）斥之為無稽時，瑞典仔認為他們將對他不利，飛快地跳離牌桌，仿佛閃避地上的毒蛇一般（*PSC*, 423）。瑞典仔這篇作品開始顯露其隱喻意涵——書寫行為的暴力本質——並且預言自身的毀滅。

另外，蛇的書寫隱喻與犧牲暴力的問題本質也有密切關聯。在《批評的解剖》（*An Anatomy of Criticism*）一書，傅萊（Northrop Frye）曾分析神話故事中暴民的意象。他說：「社會關係是暴民關係，其本質乃是人類社會在尋求一個代罪羔羊；而暴民的本質往往與某些動物意象的兇惡特質雷同，如九頭蛇（Hydra）、維吉爾的法碼（Fama）、與衍生於史賓塞詩作中的喧囂怪獸（Blatant Beast）等動物意象皆是」（149）。正如同暴力共識長久以來就是社會沉痾之

儀式化暴力的隱喻

一，思想和語言本身就具有極大的暴力傾向；書寫只不過將其外向化罷了。〈藍色旅店〉的五個合著者角色終究抹殺他們的作品。或許，除了東岸仔之外，其他四人都未曾意識到，該作品所隱喻者乃思想和語言固有的暴力本質。如此，克雷恩將蛇的神話意象、書寫的本質和犧牲暴力的概念緊密地交織於這篇小說中。

　　〈藍色旅店〉和〈怪物〉所揭露代罪羔羊的問題並非用以證明祭祀犧牲者和書寫是無辜的。這兩篇小說只是反映出，犧牲暴力和斥棄書寫的意圖並非全然合情合理。小說的指涉結構隱示反傳統因果律的辯證式對立；內在暴力前導揀選，犧牲代罪羔羊的過程。誠如吉哈所言，辨識所有犧牲儀式的特質旨在揭穿犧牲暴力無罪的謬論（*VS*, 297）。今內在暴力極向化，再加諸一個代罪羔羊身上，或可帶給社群短暫的凝聚力。但是，若對所有儀式的深層結構稍加探究，我們不難發現，其中的一些共同特徵無非暴露人類社會中還有儘多盤根錯節的病癥。同理，書寫也顯露語言和思想的暴力本質。在《有關文法學》（*Of Grammatology*）一書，德希達就指出，對索緒爾之類的傳統語言學者而言，書寫是披加於語言之上的污染外衣。然而，又如德希達所剖析，這件污染外衣與語言的內在本質息息相關；它所展現的意涵原本就存在於語言的範疇中（*OG*, 35）。傷殘的強生將維隆威爾這個哲學社群有的毀形暴力予以外向化。而如同賭徒以書寫的利刃摧毀瑞典仔一般，自柏拉圖以來的傳統哲學家藉書寫以譴責書寫。這些矛盾行徑說明了談言和書寫之間具有自我關聯性（relation-to-self），而非對立關係（*D*, 158）。因此，抹殺代罪羔羊和書寫的必要性實在值得商榷。克雷恩的〈藍色旅店〉和〈怪物〉就針對暴力共識和摒棄書寫兩個問題的本質提出質疑。

## 參考書目

Crane, Stephen. *The Portable Stephen Crane*. Ed. Joseph Katy
New York: Penguin, 1977.

Derrida, Jacques. *Dissemination*. Trans. Barbara Johnson. Chicago: The University of
Chicago Press, 1881.

——. *Of Grammatology*. Trans. Gayatri C. Spivak. Baltimore: The Johns Hopkins UP,
1976.

Fried, Michael. *Realism, Writing, Disfiguration: On Thomas Eakins and Stephen Crane*.
Chicago: The University of Chicago Press, 1989.

Girard, René. V*iolence and the Sacred*. Baltimore: The Johns Hopkins Up, 1977.

儀式化暴力的隱喻

# 《吉姆大公》
## 敘事、言詞與東方主義

　　就大多數西方人的文化與地理認知而論，東方向來是一個異化的空間，一個被概念化，若實若虛的世界。許多西方作家筆下的東方，往往是一個充滿神秘、冒險色彩，並且擁有廣大資源的終極疆域（final frontier），一個西方人既可馳騁浪漫情懷，又可實行經濟剝削的邊陲地帶。如同女性一般，東方已然被定型為浪漫化和掠奪的客體。這種偏頗的認知和行為模式就是我們所熟知的「東方主義」（Orientalism）。這是以西方為指涉主體的自我（the Self），東方為概念化他人（the Other）的本體性區分。根據薩伊（Edward W. Said）在《東方主義》（Orientalism）裡的評析，這種意識型態是西方人藉以「壓制，另行塑造，並且支配東方的作法」（3）。換言之，將東方予以概念化的行徑，並非全然哲學思維的問題，而是隱含實際的社會、經濟目的。在《吉姆大公》（Lord Jim）裡，康拉德（Joseph Conrad）就反覆地探究東方主義的本質。這部小說的言詞交錯於分歧的敘事結構中，形成紛繁的詮釋網絡，不僅說明認知過程的

複雜性，更且揭露東方主義乃是文化與物質並行掠奪的思維工具。以下本文，我將參佐薩伊的理念，以及若干社會、語言行為理論，詮釋《吉姆大公》的敘事結構和言詞，探討康拉德批駁東方主義的手法。

　　《吉姆大公》出版於1900年。從1890年至1910年間，大英帝國幾乎年年發動殖民地戰爭；帝國主義成為爭議的話題。康拉德這段時期的作品也一再地探討西方的「我們（we），與其他世界的「他們」（them）之間衝突的關係①。《吉姆大公》的敘事結構大致分為三部份。首先，第一章至第四章，由一位隱匿敘述者（covert narrator）概述吉姆早期的生涯，以及派特納船難事件②；而在第四章結束前，馬婁（Marlowe）登場，成為後續情節的主述者。然後，第五章至三十五章敘述審判過程，以及吉姆成為馬來叢林村莊之帕特森大公的始末。第三部則是最後十章，描繪布朗襲擊帕特森事件，而以吉姆的死亡終場。因此，帕特森是遭受重重掠奪東方具體而微的表徵；吉姆一生榮枯大致以敘事結構的三部份為分野，成為探究東方主義成因、變遷的指標。（當然，我並非意謂東方主義已不復存在。根據薩伊的分析，這種意識型態依然是大多數西方人觀照東方的基本模式。）第四章結束時，敘述者將馬婁引入小說中：

　　　　而稍後，許多場合裡，在世界遠處各地，馬婁都表示，願意重述
　　　　吉姆的故事，不漏旁枝細節，清楚地回溯吉姆的生平。

說故事是溝通、詮釋經驗，從中汲取意義的途徑；任何瑣細情節都可能有助於瞭解這則故事的真諦。吉姆是一個表徵人物，他的故事隱含特定的歷史、社會意義。重複敘述是反覆敘述、思辯的過程；而意義

的獲取，是主觀意識與客觀現實相互辯證的結果，本體性的模式絕難企及。然而，儘管馬婁幾乎鉅細無遺地將其他人物的描述融入他的敘事中，他的言詞仍未脫既定意識型態的巢臼。馬婁深得吉姆的浪漫情懷所吸引，數度稱他為「我們的一份子」。雖然，在致所謂「特殊人物」的信函裡，馬婁似乎表示，並不贊同西方人將他們的價值觀加諸東方世界；可是，他仍然說：「不堅持任何意見」（204）。反之，隱匿敘述者就採取相當批判性的距離。他一方面將主要敘事情節轉由馬雲主述，即減低其主觀意識過度介入，又與馬婁的第一人稱敘述保持不同的觀點距離。而另一方面，他又將吉姆的浪漫迷思與當時的社會現象相連，而達到批判的目的。這是主觀意識和客觀現實（包括事實的陳述與歷史現狀）相互辯證的方式。在分析藝術與意識型態的關係時，伊戈頓（Terry Eagleton）就曾論及，藝術並非被動地反映人生經驗。藝術一方面運作於特定意識型態的範疇中，而另一方面，又採取相當距離，以便「感覺」和「理解」其所源生的意識型態，進而顯露該意識型態的有限性（*MLC*, 18-19）。因此，藝術必然具有社會批判功能；而批判性的認知距離，與傳統的美學距離（aesthetic distance）概念自然大異其趣。就《吉姆大公》的前四章而論，隱匿敘述者以分隔敘事結構的方式，顯現他的批判性認知與既定意識型態的辯證關係。

　　《吉姆大公》的第一章以摘要（abstract）開始，概述主角的特徵與故事大要。吉姆個性平易近人，卻又十分倔強；而且，他「好於思索抽象觀念」。由於某種隱情所致，他隱藏本姓，浪跡東方各處海港，而後成為一個叢林內偏僻村莊的大公 （*LJ*, 3-4）。吉姆顯然具有內在衝突個性，以及運用個人意念，將外在世界概念化的傾向。從

摘要裡，讀者已大致獲得詮釋後續情節的線索。根據語言行為理論學者普拉特（Mary Louise Pratt）的分析，小說以摘要開始，旨在點明故事主題，引發讀者閱讀的興趣——亦即，展現該故事的可述性。摘要的最小單位是標題和副標題，同樣具有表達主題的功能（60）。《吉姆大公》以主角名字冠加封號為標題，而隨即概述他的特徵，其目的當然是將吉姆視為表徵人物（如前段所述及），代表複雜的群體意識。誠如薩伊在《開場白》（*Beginnings*）裡所分析，「若將一個具有特定歷史意義，或思想範疇的開場白，與某人作同一論時，這自然是認知歷史的行為」（32）。就此觀之，當馬婁一再地說，吉姆是「我們的一份子」時，其言詞就耐人尋味。馬婁，小說裡的聽眾（包括隱匿敘述者）和吉姆，或多或少都受到相同意識型態的影響。「我們」都受到特定歷史、社會意識的支配，本體性的思考和行為模式論斷異於「我們」的「他人」。若再就小說的標題而論，以大公的姿態君臨（lord over）他人世界的慾望，似乎早已深植於這個群體意識中。的確，自十八世紀末葉以來，西方國家以文化和工業強權的心態觀照東方世界，以致形成西方群體意識的我們，與代表他們的東方相互對立的局面（*Orientalism*, 7）。如此，《吉姆大公》的摘要不僅提供讀者小說的主旨和大要，同時也刻意標明支配吉姆思想、行為的群體意識。

當然，除了標題和副標題之外，一部小說並不一定以摘要敘述為開場白。一般而言，小說是以導引（orientation）開始，其目的在於提供讀者時、地、人物活動概況，有時也將主角詳加描繪一番。如果，小說以摘要敘述開始，導引部份則在主要敘事情節開始前，給與讀者更明確的背景資料（Pratt, 45）。就《吉姆大公》而論，摘要

部份點明敘事大意，導引部份則進一步地描述吉姆的社會背景，以及選擇海員這個職業的動機。如我在本文首段所提及，東方主義隱含實際的社會因素。吉姆的父親是英國國教牧師；他「對於絕對信仰的認知，足以教導居住農舍的人們端正行止，而使公義之神賜予華宅為居的人，免於擾攘之憂」（4）。換言之，在《吉姆大公》裡，宗教的主要功能乃在維持有的社會層級；中、下階層的行為端正與否，端視上流階層所享有的社會、經濟滿足程度而定。依據詹明信（Fredric Jameson）的說法，英國國教牧師是「典型英國階級意識的媒介者」（*PU*, 211）。而牧師的薪俸是「這個家庭世襲的生計。但是，吉姆家中共有兄弟五人；而當讀過一系列消遣性文學作品後，他以航海為業的心意就此確定」（*LJ*, 4）。吉姆顯然未能承襲他父親的職業，而藉航海另謀發展；浪漫情懷的背後則是實際的物質需求。然而，對於詹明信而言，吉姆的抉擇是「美學化的意識型態產物」，藉此他一則擯除潛意識中的意識型態（unconscious denunciation of ideology），再則得以不同方式，在不同的社會空間，重新展現他父親所成就的象徵性功能（*PU*, 211）。詹明信似乎認為，將意義美學化為超越時空的指涉結構，自我即可擺脫任何意識型態的影響。另外，他又說，「航海生涯是介於生活和工作這些有形空間當中的虛幻空間」（*LJ*, 213）。詹明信似乎未會留意，吉姆的抉擇隱含具體的物質需求。再者，如果「美學化的意識型態產物」這種說詞成立的話，吉姆意欲成為虛幻傳奇故事裡果敢英雄的幻夢，還是他所屬社會階級的產物。明確地說，吉姆也是英國階級意識的媒介者；航海生涯則是轉嫁意義，削他人世界社會資源的方式，絕非純粹美學化的虛幻空間。稍後，我將再談論這個問題。在《吉姆大公》的導引部份，敘述者會經藉一段

場景敘述，將吉姆和四周景象形成對比。當吉姆還是實習船員時，他站在訓練船的前桅樓。

> 以一個命定在險難中，必將展露鋒穎人物的輕蔑眼神往下看；眼前所見，是一片寧靜住家的屋頂，分隔於棕色河流的兩岸。而散布於這片平原周圍，則是工廠的煙囪，垂直聳立，與垢污的天空成對比；每隻煙肉細長如筆，像火山般冒發煙霧。（LJ, 5）

根據詹明信（借自黑格爾現象學）的說法，這段敘述呈現「世界陰沈、單調的一面，一個日常生活於資本主義全球性工廠的景象」③；吉姆的航海生涯可以使他跳出所有社會階級，以同等的眼光，「自遠處」觀照他們（LJ, 210-211）。基本上，詹明信的論調是現代主義的產物，認為主觀、唯心的美學距離可以達到自我超越的目的。但是，既然資本主義是無遠弗屆的「全球性工廠」（universal factory），而航海又是大英帝國擴展資本主義的管道（213），吉姆藉浪漫美學自我超脫的企圖，自然是緣木求魚④。若依我的看法，《吉姆大公》這段引文，事實上將一個表面寧靜、調和的社會裡，潛在的不和諧予以外向化。如筆般的煙肉，將日常生活於工廠地區的困楚，書寫於寧靜平原的邊陲上。詹明信那種純然主觀、抽象式的觀照方式顯然忽略一項事實。那就是，工業資本的累積，往往是以犧牲勞工階級為代價。工廠的煙呈現火山般的意象，隱喻工業革命以來，英國社會裡的不平等和紛爭，而不是「世界陰沈、單調的一面。」因此，吉姆以美學距離隔絕他所屬的社會，遁入虛幻傳奇世界的企圖，乃是唯我意識（solipsism）的表現。他一味地追求自我超越，而對於

社會不平現象卻視若無睹。

當吉姆耽溺於幻思中，假想自己是「對抗熱帶海域野蠻人，平定海上叛變」的無敵英雄時，他的訓練船偶遇一艘顛蕩於狂風中的縱桅帆船。此刻，吉姆卻驚懼於「天地劇烈的振盪，僵立原地（*LJ*, 5）。尤為反諷的是，帆船事件之後，他對於自己「冒險的熱情，或所謂多層面的勇氣，依然抱持強烈的自信」（*LJ*, 7）。如此，導引敘述顯露吉姆只會耽於想像，未會建立主觀意識與客觀現實間實際的辯證關係。敘述者在此已經確立整個故事的可述性；他依據導引初期部份的言詞，重組後續情節和敘事結構。在《符號的追尋》（*The Pursuit of Signs*）裡，卡勒（Jonathan Culler）提到，敘事情節的鋪陳，通常以呈現意義的構想為本；言詞是重組敘事結構的依據。言詞（discourse）和敘事（narrative）具有相互依存的關係；敘述或詮釋的過程，必須由「一個觀點變換至另一個，由敘事至言詞，然後再回到敘事」（*PS*, 183-187）。言詞是敘述者主觀的建構，而敘事則以多重觀點呈現、探究客觀現實。他未會瞭解到，自我意義的追尋與外在現實密不可分。反之，隱匿敘述者就顯示，他是由註釋、辯證的過程，獲致整個故事的意義。導引部份並未在帆船事件打住，而繼續進行至派特納號事件。敘述者並未清楚地描述事件的細節；他的觀點並未就此確立，而稍後與其他人物的敘述相互印證，形成一個漸進辯證的過程。隱匿敘述者將主要情節交由馬婁主述，結束導引部份。《吉姆大公》具有可述性，其意義則須歷經不同觀點的融合、反覆辯證方可獲致。在此，我並非意謂這部小說的前四章全是言詞的鋪陳，而馬婁的敘述只是交代故事的細節。如前述，不同的言詞依然穿插於敘事過程裡。當然，敘事所呈現的觀照角度也是主觀的建構。然而，唯有

融合不同人物的敘事、言詞，以形成具有批判性的認知網絡，意義的追尋才不會落入本體性、抽象意念的內在循環。

在《現代主義的意識型態》（"*The Ideology of Modernism*"）一文裡，盧卡其（Gyorge Lukacs）指出，哲學或觀照人生的方式，可以大略地劃分為二：抽象和具體潛能（abstract and concrete potentiality）。他認為，抽象潛能完全屬於主觀意識的領域，而具體潛能則意謂主觀意識和客觀現實的辯證。唯有在人物與外在環境的互動裡，個人的具體潛能才能免於抽象思維的惡性循環（bad infinity），而成為他在某一生物發展階段的主導力量（282-284）。換言之，盧卡其強調，抽象意念的表達必須落實於社會現實上。就康拉德的小說而論，吉姆的思想、行為完全以抽象潛能為主導，暴露西方體性思維，以及其所衍生的東方主義既存的問題本質和有限性。航海，或者東方世界，絕非如詹明信所稱，是「美學化的意識型態產物」發展的「虛幻空間」。吉姆的意念是階級意識的產物；抽象潛能隱含實際但偏差的社會、經濟因素。當馬婁開始敘述吉姆的故事時，他試圖探究所追尋的意義：

> 我無法解釋，為何我要細究一個不幸事件的細節；畢竟，這事件與我最大的關連，乃是因為我屬於不名譽行徑的一群人，以及某種行為準則，所結合而成的模糊社群。我現在充份體會到，我企盼一件我無法辦到的事……那就是，對支配這個既定行為準則，那股至高無上的力量加以質疑。（*LJ*, 31）

馬婁盼望以說故事的方式，溝通經驗，搜尋意義。他綜合、轉述其其

他角色的敘述,而將吉姆的故事置於一個社會網絡裡。每個人如同社會網絡的細脈一般,依循特定的行為準則交錯、互動。的確,馬婁已經體會到,吉姆的故事並非個別事件,而具有深沈的社會意義。可是,他卻又表示,對於那個既定社會準則背後的力量,他無力加以質疑。馬婁還是沒有擺脫既定意識型態的限制。布來利的情形也是如此。他是歐沙號的船長,被指定為派特納事件的海事鑑定員。審查終結一週後,他投海自盡。表面上,這段插曲和吉姆的故事無甚關連。然後,在綜合他與布來利的談話,以及歐沙號大副的描述後,馬雲意識到吉姆和布來利的關連:

> ……當時,他(布來利)很可能默默地自我質問。這必然是自行裁決無法彌補的過錯,而他帶著這項秘密,一同跳入海中。

當然,我們不能妄斷,所謂無法彌補的過錯,與吉姆棄船行為的關連性。但是,布來利一度告訴馬婁,吉姆的案件,令他不再相信凝聚「我們」社會體系的行為準則(*LJ*, 42)。換言之,布來利身為文明歐洲一份子,那股自豪的感覺已經徹底瓦解。對於本體性認知的否定,清晰萌生於他的心思裡。可是,布來利卻無法承受這個辯證式經驗的衝擊。事實上,布來利和馬婁的疑慮正反映當時歐洲社會的文化現象。

　　根據賈汀(Alice A. Jardine)的分析,由於十九世紀末民族學的誕生,所謂歐洲整體(the European ensemble)為文明中心的觀念,已經遭受嚴重的質疑。在面對異質的信仰和生產體系,殖民帝國主義者抱守既定的認知範疇,不願質疑這個範疇的適切性,或承認其他社

73

會空間的異質文化（*G*, 91-92）。換言之，在十九世紀末，即便是西方人開始感備到自身認知體系的有限性，卻難見有人探究文化缺失，質疑殖民擴張主義。異於所謂西方文明地區的東方始終於文化的虛幻空間，和物質掠奪的邊陲地帶。在敘述他與史坦的談話後，馬婁詢問聽眾，是否聽過帕特森這個地方。經過片刻的沉寂，馬婁繼續說：

> ……在夜空裡，我們所見，是人類未曾聽聞的許多星體。對於任何人而言，這些星體超越人類的活動範圍，不具實質；唯獨靠研究星體為業的天文學者，才會以學術性的口吻，談論星體運行的不規則程度和光行差。我們不妨說，這是科學謠言販賣行為。帕特森的情形也是如此……只有從事海上貿易的一小撮人聽過這個地方。

如同外星球一般，帕特森，或者東方，變成西方經驗裡，神秘的他人世界。就像其他星體只存在於天文學者的述說中一樣，帕特森假像式的存在，完全是薩伊所說「東方主義符號化」（Orientalist codifications）的結果。然而，若就西方世界的經濟利益而言，東方卻又是一個實體。馬會經提到，昔時的帕特森是胡椒的產地。而長期以來，東方是西方資本主義者獲取各種生產原料的所在。對於這種貪婪行徑，馬婁以挖苦的語調說：「這使他們變得了不起！天啊！這讓他們顯得無比英勇！」（*LJ*, 139）就吉姆的情形而言，他接受史坦的委任，擔當帕特森的商棧代表一職。因此，吉姆的浪漫情懷還是與經濟剝削帕特森上干係。另外，當他臆測史坦過去的歷史時，馬會經說，帕特森是「埋葬罪行、過錯和不幸的處所」（*LJ*, 134）。而就吉

姆而言，帕特森即是掩藏失敗和惡名的地方，同時也是他可以發揮浪漫想像的嶄新空間（*LJ*, 133）。與其他小說人物相比，馬婁的確較具洞悉力。可是，他依然因循既定模式觀照東方。在他的描述中，帕特森與西方的對比關係，就像月亮與太陽，迴聲與原音一樣。帕特森是「無法辨識的秘密」，「只呈現重重不祥的暗影」，完全差不多實質（*LJ*, 150-151）。面對這個「巨大迷團」的世界，馬婁只想返回「生活如河流般清澈」的西方世界（*LJ*, 200-204）。

如此，帕特森象徵被浪漫化，又遭剝削的東方。誠如薩伊的分析，東方向來不是一個「自由思想和行動的主體」。每當東方成為議論的焦點時，東方主義「整個利益網絡」必然牽涉其中（*Orientalism*, 3）。將東方符號化是文化、政治熟稔化（familiarization）的手段，期以切合西方世界的利益。東方是依「我們」所認定的方式存在，是「我們可以論斷……研究和描述……可以規制的客體……東村人可經由支配性的架構，予以牽制（contained）和重現（represented）」（ibid. 40）。在與特殊人物通信時，馬婁引述對方的話，談論吉姆短暫、空幻的英雄事蹟：

> 你辯稱，唯有我們對自己種族所代表的真理具有堅定信念，「這類事情」方可能持續下去；而秩序，倫理演化的軌範也能藉此建立。你曾經說，「我們要它成為支持我們的力量。」

假托一套偏頗的法則、理念，西方人以自我、我們和唯一（the One）自居，界定東方這個他人世界的倫理觀，而成為「我們」予取予求的對象。當然，馬婁對於特殊人物的說法頗有微詞。可是，如我早先所

提及，馬婁表示，不堅持任何意見。不論是將東方予以規制或浪漫化，這些理念都是純粹主觀的建構，視東方為本體性恆定的客體。

在批駁歐洲式現象學的謬誤時，賈汀指出，「現象學裡，區分自我和他人的方式，與所有笛卡爾式理性、科學認知的模式相同：真實（certainty）是以自我這個掠奪他人者（predator of the Other）的意念為依歸」（G, 105-106）。因此，在現象學或任何本體性認知系統裡，探索他人世界的方式只有自我，以及超越意指的主觀意識的延伸。這類偏頗的指涉行為在意指與意符、主觀意識與客觀現實、或東西兩世界間設下難以跨越的鴻溝。再者，就《吉姆大公》而論，東方已經不再是任由西方人馳騁浪漫情懷，和經濟剝削的恆定空間。「經過一世紀的交疊踐踏」（chequered intercourse），帕特森再也無法生產胡椒，盡失往日風采。而經過二十年的劫掠，布朗橫行的東方區域如今所能給與他的，「除了一小袋銀元之外，就毫無任何實質利益可言」（LJ, 139, 255-216）。從政治的層面來看，這些事實顯露西方帝國主義過度剝削東方的行徑。而從哲學的層面觀之，這些狀況隱示，強加既定意義於指涉客體上，終不免遭遇窒礙難行的局面。同理，小說中後工業時期的英國，已經無法藉英國國教調和社會。在表面祥和平原的邊陲上，工廠的煙肉開始呈現潛在的暴力與紛爭。

再者，根據賈汀的分析，「他人」這個觀念往往指涉女性：「在西方思想史裡，女性始終象徵意識主體認知範疇以外的空間——探索他人世界就是進入女性化空間。」而長久以來，西方哲學已經將女性化或他人的空間歸類為東方或神秘的領域（G, 59, 114-115）。而薩伊也認為，東方主義完全是男性中心思想的產物，充滿性別歧視的盲點。許多遊記和小說將（東方）女性刻劃成神秘和性冒險的客

體，亦即，男性權力幻想（power fantasy）的符徵；所謂「東方新娘的面紗」或「神秘的東方」已經成為日常的措詞（*Orientalism*, 207-222）。《吉姆大公》裡的東方自然也是女性化的空間。在小說結尾，馬婁說，帕特森「就像東方新娘一樣」，是吉姆發展的機會。吉姆為他的混血兒情人取名珠兒（Jewel）。而在馬婁的聯想中，這個名字，與帕特森傳說中的巨大寶石有關（*LJ*, 171-172）。換言之，珠兒即是吉姆的情人，同時又是他浪漫、冒險情懷的象徵。另外，珠兒的白人父親早年就已經棄她和她的土著母親而去。就像帕特森一樣，她身上刻劃著浪漫化和掠奪的痕跡。最後，珠兒也未免遭棄的命運。

在《說故事者》（"*Storyteller*"）一文，邊雅明（Walter Benjamin）曾經談到，口口相傳的經驗，是說故事者取材的來源。在敘述的過程裡，敘述者和聽眾可以獲取對人生、社會不同的觀照角度（*I*, 84-86）。每一回經驗的傳遞，都可能呈現社群關係的不同風貌。在《吉姆大公》裡，隱匿敘述者以馬婁綜合、傳述的故事為本，詮釋吉姆故事的社會意涵。整體敘事結構指涉一個社會網絡，所有角色位處不同的交叉點，相互關連。而不同敘事與觀照角度交融，說明認知過程的複雜性，以及廣納他人經驗的必要性。相形之下，東方主義則是既定的社會行為準則，造成東西兩世界間的疏離關係，並且暴露西方本體哲學思維的問題本質。而隱含於這類意識型態裡，則是操縱社會、經濟和種族支配權的慾望。當然，薩伊並未確切標明東方主義與現象學，任何笛卡爾認知模式，乃至與工業資本主義的關係。但是，就我而言，探究植基於歐洲文明的西方文化、社會結構，乃是瞭解東方主義的意識型態傾向，過去與現在的關鍵。由此觀之，《吉姆大

公》是一部質疑西方認知體系和政經擴張意識的作品，其所揭露的問題值得（尤其東方的）讀者深思。

## 附註

① 詳見Douglas Hewitt, *English Fiction of the Early Modern Period 1890-1940*, pp.1-10, 27-47,83-94

② 「在隱匿敘事（covert narration）裡，我們聽見一個聲音描述事件、人物和場景；而敘述者始終遮掩於隱晦的言詞裡……。這類表現手法隱含詮釋策略……。」Seymour Chatman, *Story and Discourse*, pp.197-211。

③ 葛蘭其（Antonio Gramsci）認為，黑格爾以辯證形式，試圖綜合唯物論和唯心論；但是，黑格爾思想還是傳統唯心論哲學的一支，是用腦袋走路的哲學，而不是用腳走路的「實踐哲學」（the philosophy of praxis）。見 Gramsci, *Selections from the Prison Notebooks*, pp.321-465。另外，史普林克（Michael Sprinker）則認為，詹明信的論述，大抵承襲自沙特的存在主義現象學，「主意論（voluntarism）與失敗主義（defeatism）相互交替」。見 Sprinker, *Imaginary Relations*, pp. 153-76。

④ 史普林克也認為，由於資本主義市場滲透入自我意識和世界最偏遠的地域，吉姆個人救贖的可能性早已被堵塞，而帕特森是具體而微的表徵。Sprinker, *Imaginary Relations*, p.168

## 參考書目

Benjamin, Walter. *Illuminations: Essays and Reflections*. Ed. Hannah Arendt. New York: Schocken, 1988.

Chatman, Seymour. *Story and Discourse: Narrative Structure in Fiction and Film*. Ithaca: Cornell, 1980.

Conrad, Joseph. *Lord Jim*. Ed. Thomas C. Moser. New York: Norton, 1968.

Culler, Jonathan. *The Pursuit of Signs*. Ithaca: Cornell, 1981.

Eagleton, Terry. *Marxism and Literary Criticism*. Berkeley: U. of California Press, 1976.

Gramsci, Antonio. *Selections from the Prison Notebooks*. Trans. Quintin Hoare and Geoffrey Nowell Smith. New York: International, 1989.

Hewitt, Douglas. *English Fiction of the Early Modern Period 1890-1940*. New York:

Longman, 1988.

Jameson, Fredric. *The Political Unconscious: Narrative as a Socially Symbolic Act*. Ithaca: Cornell, 1986.

Jardine, Alice A. *Gynesis: Configurations of Woman and Modernity*. Ithaca: Cornell, 1985.

Lukacs, Györge. *Marxism and Human Liberation: Essays on History, Culture and Revolution*. Ed. E. San Juan, Jr. New York: Delta, 1973.

Pratt, Mary Louise. *Toward a Speech Act Theory of Literary Discourse*. Bloomington: Indiana UP, 1977.

Said, Edward W. *Beginnings*. New York: Basic Books, 1975.

——. *Orientalism*. New York: Vintage, 1978.

Sprinker, Michael. *Imaginary Relations: Aesthetics and Ideology in the Theory of Historical Materialism*. New York: Verso, 1987.

# 「竊奪語言」與歷史意識
## 雷琪的女性主義修正論

> （瞭解）壓迫者的知識
> 這是壓迫者的語言
> 但是，我需藉之與你交談（*FD*, 117）

　　這三行詩摘自雷琪（Adrienne Rich）的〈焚燒紙張而非孩子們〉（"The Burning of Paper Instead of Children"）；該詩原收錄於《變革的決心》（*The Will to Change*）。雷琪的鄰居是一位科學家間藝術品收藏家，某日，他電話告知雷琪，他們兩家的孩子在後院燒毀一本數學教科書。這位鄰居說，焚書的行為使他想起希特勒：「很少有事情像焚書一樣令我不愉快」（*FD*, 116）。這番話隨即觸發雷琪有關圖書館的種種聯想。圖書館同時收藏大英百科全書和《審判聖女貞德》之類的書籍，既是壓迫者意識形態的貯存處，卻也是抗爭思潮的所在。儘管，雷琪同意這位鄰居的看法，但是，她也意識到，焚書事件隱含一股強烈的不滿情緒，拒絕數學教科書所代表的抽象符號。而

跨越：文學、電影與文化辯證

雷琪又將鄰居的一番話與另一段引文並置：「我恐怕是表達一些與現實生活脫節的道德觀。」（ibid.）。他的用意似乎是，如果不以實際經驗為依歸，道德意念的抒發可能會變成另一種壓迫力量。由此，這首詩開始探討一連串的問題，其中心主題為：書本提供「瞭解壓迫者的知識」（knowledge of the oppressor）。換言之這行詩蘊含雙重意義：壓迫者的知識是以統治階級意識形態為架構的認知方式，也是洞悉主流體制的途徑。我們必須襲取壓迫者的知識，以發展社會、文化抗爭的力量（Werner, 66）。如此，〈焚燒紙張而非孩子們〉揭示貫穿雷琪主題：運用主流文化、語言，以發展女性修正論。誠如雷琪所言，女性主義「寫作是用以修正」、質疑父權體系，並以辨證的角度展現社會關係；「沒有任何事物是如此神聖不可侵犯，不容我們的心思意念竄改或大膽地重新界定其屬性」（*OLSS*, 43）。

在《竊奪語言》（*Stealing the Language*）中，歐絲柴克（Alicia Suskin Ostriker）就曾論及，自1970年代以來，修正論已然成為女性主義理論重要的一環。儘管，當今文化、社會體系仍然具有男性優越論的傾向，沿襲父權社會的法則（Law of the Father），否定女性言論的權威性。然而，女性可以襲取男性言論的空間，既得以滿足她們抒發不同論點的需求，而且，也可以更進一步地促成文化和社會變革。女性主義者的當務之急就是轉化自己為「語言的竊奪者」（thieves of languege），積極參與變革（*SL*, 210-3）；而女性主義修正論旨在提示女性挑戰父權體系的途徑，並重獲她們應有的社會、文化支配權。

除了上述這些女性主義的特質外，雷琪的修正論尤其強調建構女性主義歷史（feminist history）的必要性。依雷琪的解釋，女性主義歷史並非女性的歷史（Women's history）。雖然，女性的歷史以

「竊奪語言」與歷史意識

描繪女性的生活經驗為主，有助於女性主義的發展。可是，就意義和中心課題的呈現而言，女性的歷史似乎力有未逮。而女性主義歷史並非只援引女性的經驗，使主流文化顯得更具包容性，而是以女性主義的眼光批判男性中心的歷史，探究整個社會史的利弊、興革（*BBP*, 146-7）。簡言之，女性主義歷史觀是以閎觀的角度呈現受壓迫者的歷史，而所涵蓋的層面擴及性別、種族和階級不平等的議題。如雷琪所言，「對於女性而言，若性別、種族和階級剝削等問題匯集於其經驗和理論中，那就沒有主要壓迫（primary oppression）或矛盾（contradiction）的說法，而我們必須理解和拆解的，也非父權體系而已。」雷琪建構女性主義歷史旨在以全球性眼光找出父權體系與政治、經濟剝削的關聯性，整合全球受壓迫者的聲音，以對抗當代主流文化和跨國資本主義的迫害（ibid. xii, 141, 151-2）。因此，雷琪的作品諸多論及性別、種族和階級的問題。近年來，她的女性主義修正論已漸由早年「著力點較模糊的兩性衝突擴展至較具全球性觀點，同時，事例更為明確」的社會抗爭（Herzog, 267）。

　　雷琪的兩篇講稿〈當我們徹底覺醒時〉（"When We Dead Awaken"）和〈血、麵包和詩〉（"Blood, Bread, and Poetry"）可作為我們研究雷琪女性主義修正論發展的指標。這兩篇講稿分別發表於1971年和1984年；在其中，雷琪都自述創作和政治意識發展的過程，並也論及1950、60年代的社會狀況。較早的講稿著重於兩性間的衝突，而稍晚的一篇則引入具體的社會問題。在〈當我們徹底覺醒時〉，雷琪自述身處男性中心社會的種種掙扎，以及她的創作歷程是如何由最早期那兩冊純文學興味的詩集──《世事改變》（*A Change of World*）和《鑽石切割師》（*The Diamond Cutters*），分別

出版於一九五一年和一九五五年——逐漸轉向如《一個媳婦的寫照》（*Snapshots of a Daughter-in-Law*）那樣較富社會意涵的詩作。相形之下，〈血、麵包和詩〉的語言則較為直率，政治意識明顯。在此，雷琪的論述擴及特定的歷史事件，如激進作家在冷戰時期遭受迫害的情形，和60年代的黑人民權運動等。並且，她也觸及不同文化和種族背景的作家，如西蒙波娃、黑人作家鮑溫、和墨裔女詩人華蕾莉洛等等。雷琪自承，在50年代中期，她從未意識到「麵包本身是一個重要的問題」；她只知道她的血統是白色的，而「白色較為優越」（*BBP*, 175）。種族和經濟問題尚未成為雷琪創作的重心。的確，某些詩作無意間透露身為妻子和母親那種潛能遭壓抑的感覺；但是，雷琪依然將詩當作個人尋求精神超越的工具。而冷戰的氛圍逐漸使她重新思索她的創作與受壓迫者歷史之間的關係。在1956年，亦即出版《鑽石切割師》的次年，雷琪開始為她的作品標明年代；她已經意識到，她必須將自己的創作由個人化的風格轉入較具歷史和政治意義的範疇：

> 我如此做，因為我已經不再認為詩是單一、封閉的事件，或自成一體的藝術品……。現在，對我而言，這似乎是間接的政治聲明，駁斥主流批評理念那種區隔詩內容和詩人日常生活的讀法。這是一個宣言，將詩安置於歷史延續的過程中，而非超乎或外於歷史（ibid. 180）。

自此以後，歷史，或更確切地說，女性主義歷史逐漸成為雷琪修正論重要的一環。

　　在發表〈血、麵包與詩〉那一年，雷琪出版《門框的真相》

（*The Fact of a Doorframe*），收錄一九五○年至一九八四年間的詩作。如那篇講稿一樣，這本詩選是雷琪用來說明她的創作和政治意識三十餘年來轉變的情形。雷琪將該選集的標題詩印於扉頁，除了預示全書的主題之外，也強調詩必然以實際經驗為本：「詩，／暴力，／不可思議，熟悉之事，乃由最平常的生活實體／鑿削為拱道、門徑、框圍」（*FD*, 4）。而詩中鵝女孩的故事隱喻，這個詩的拱道是通往不同現實情境的門檻。當女孩來到拱門時，釘在門框上的母驢頭告誡她不要打此經過：「假如妳的母親現在看見你的話，她的心會破碎」（ibid.）。古體的代名詞 thee 和所有格 thy 使這段勸告略含訓令的意味，而以母女關係為訴求手段則暗示這門框是一個禁忌經驗的門檻。通常這道拱門，女兒可以發現母親所忌諱或不敢想像的女性經驗。藉這段寓言，雷琪提醒讀者作好心理準備，以進入修正論的世界。

值得注意的是，門檻的意象也出現於雷琪的第三本詩集《一個媳婦的寫照》的最末一首詩〈未來的移民請注意〉（"Prospective Immigrants Please Note"），這第三本詩集遠較前兩冊具政治意識，也就被視為雷琪創作的轉捩點；而最末一首詩表明雷琪轉化自我為政治詩人的決心，並向來到這詩門檻的讀者預警，穿越拱道後，所須面臨的困境：

假如妳由此通過
永遠得甘冒
憶起妳真名的危險……。

假如妳不由此通過

妳可能會
過著相宜的生活

維持妳的心態
保有妳的職位
勇敢地死去

但許多事情將令妳盲目，
許多事將欺瞞妳，
代價幾許有誰知？

這扇門本身，
不作任何承諾，
它只是一扇門。（*FD*, 51-2）

　　如同移民即將踏入異國一般，雷琪和她的讀者必須承擔選擇進入一個未知領域的後果。因為，跨過這道門檻，所呈現於眼前者是一個重拾歷史意識的過程，深具啟蒙性，卻又艱辛無比。

　　緊接這門檻經驗的詩作是第四本詩集的標題詩《生命的需求》（"Necessities of Life"）；這首詩描寫重拾歷史意識的肇始階段：「片片段段，我似乎／重新踏入這個世界：起初，我始於／一個固定的小點，依然看見／那個舊我，一顆深藍色的圖釘」（*NL*, 55）。雷琪的舊我認同意識固定；為了重整自我，她必須援引意義迥異的經驗和人物，打破既定指涉系統的箝制。「如今，我迅速地／／溶入層

層境域／熾紅、燄綠，／／………我是維根斯坦，／瑪麗渥斯東克蕾芙，魂靈／／屬於路易喬維。」雖然，雷琪尚無法祛除心中的困惑，但她已經頗具自信：「很快／磨練會使我略為完美」（ibid. 55-56）。

　　而早年的雷琪卻是一個傳統詩人，師法鄧恩、佛洛斯特、奧登和葉慈等男性詩人的形構主義美學；這類主流派詩學也就是雷琪日後所稱「壓迫者的語言。」雷琪自述，在40年代晚期和50年代，「形構主義是策略的一部份──就像石綿手套一般，讓我處理空手無法抬起的素材」（OLSS, 40）。形構主義的技法為雷琪最早的兩本詩集贏得一致好評；一般咸認，雷琪是一位謙遜的詩人。奧登在為《世事改變》作序時，就以前輩的口吻描述雷琪和她的處女作：「……在這本書裡，讀者將接觸的詩作，裝扮優雅、嫻靜，溫和地談，卻不囁嚅，尊重前人詩作，卻不為之所懾，且不打誑語……」（RAR, 121）。事實上，奧登對雷琪溫文、篤實語言的讚譽是既不中且遠矣。若干年後，雷琪會明白表示：「……我會多次壓抑、刪除、甚至竄改某些令人不安的質素，企求那種完美的情境」（ARP, 89）。刻意營造的祥和情境和遭壓抑的感情並置是雷琪早期詩作的特色之一。

　　我們不妨以《世事改變》的第一首詩〈暴風雨前兆〉（"Storm Warnings"）為例。這首詩極具葉慈之風。

整個下午，玻璃掉落滿地，
比儀器還清楚
什麼樣的風凌空而過，何種雲帶
陰沈、不安瀰漫，正橫過大地，

我將書放在靠枕的椅上

由窗前走到一緊密窗子，注視

樹枝扭旋於空中。（ACW, 3）

暴風雨的威脅以及「隱避以自保」（self-protective withdrawal）的感覺頗有呼應葉慈〈為女祈禱文〉（"A Prayer for My Daughter"）的意味。深為愛爾蘭的政治紛爭所困擾，葉慈企盼他的幼女日後成為貴族家庭的女主人，而不致變成像茉岡（Maud Gonne）一樣的革命份子。因此，〈暴風雨前兆〉可視為雷琪回應葉慈禱告的詩篇。雖然，「外面的氣候／與心中的氣候同樣襲來」（ibid.）。但是，就像乖順的女兒一般，雷琪拉下窗簾，屏隔暴風雨的景象。而由抑揚格韻律（iambic）和跨句連接（run-on line）所呈現的平和語調也隱雷琪欲將自我與外在騷動隔離的意圖。正如同她所居住的房子一般，刻意營造的氛圍和結構是「抵擋這季候的唯一屏障；／這些是我們必須學習之事／因為我們生活於動盪之地」（ibid.）。顯然地，雷琪接受前人訓誡，與現實隔絕，並藉詩來達到自我超脫。既便是如此，我們卻也窺見雷琪的矛盾情緒：「……大風將起，我們只能關下百葉窗」（ibid.）。

〈珍妮佛嬸嬸的老虎〉（"Aunt Jennifer's Tiger"）也是雷琪運用形構主義區隔寫作與女性經驗的例證。當然，在創作這首詩時，她很清楚自己正在描繪遭受性別壓迫的女性。可是，她卻覺得，必須藉「詩中的形構主義、客觀性、旁觀者的語調」與詩中主角保持距離（BBP, 40）。有趣的是，這首詩卻不經意地透露雷琪挑戰父權體系的意念，成為我們研究雷琪政治意識發展的重要作品。〈珍妮佛嬸嬸

的老虎〉主要探討女性創造力與婚姻問的衝突；這個主題具像於「叔叔結婚戒指的沈重壓力。」婚姻制度發揮無比力量,僵化嬿嬿的自我意識；她「被控制」,「手指上套著痛苦的經驗。」但是,在詩的結尾,雷琪以略帶勝利的口吻說,珍妮佛死後,她所刺繡的老虎會繼續「奔騰、驕傲且一無所懼」（ibid. 4; Werner, 40）。一方面,雷琪藉刺繡的意象稱頌藝術超越的力量；另一方面,她似乎意識到,女性作家必須建構女性特有的美學,將兩性不平等現象轉化為女性美學探討的對象。珍妮佛的老虎似乎暗示,女性作家可以挪用男性意象,並賦與顛覆性意義14。從這首詩,我們已略窺雷琪晚近詩作的重要課題：竊奪男性語言以為女性主義修正論之用。

　　雖然,雷琪已略具政治意識,形式和技巧依然是她早期創作的理念。舉凡說,在〈巴哈演奏會上〉（"At a Bach Concert"）,她堅稱

形式是愛所能給與的最大贈禮—
組合生命的需求
承載我們所有的渴望,我們所有的痛楚。

充斥憐憫之情的藝術是不成熟的藝術。
唯有極度自持、克制的純粹形式
才得以恢復被導入歧途,極富人性之心。（ACW, 6）

就像大部份雷琪早年的作品一樣,這首詩反應奧登所稱創作「與自我和感情隔離的美學」（Auden, 211）。而這類美學並未如雷琪所企盼,刻劃複雜的感情世界和社會情境。相反地,由於沈溺於形式的培

養，雷琪往往忽略主流美學觀裡所隱含的意識型態。〈鑽石切割師〉就是例證。在此，她將詩的客體比擬為一顆挖掘自非洲鑽石礦，未經琢磨的寶石：詩人則是「暴發戶」和鑽石切割師，「隨意／在金鋼鑽上切割」，而且，雷琪勸誡，詩人要有「鐵石心腸」，不要吝惜將珍寶獻給大眾。因為，非洲會提供更多寶石（ACW, 20）。以殖民主義的比喻過度稱頌詩的技巧，雷琪成為主流美學本體性認知體系的俘虜而不自知。「為了扮演詩人的角色，為了博取她所模仿對象的認同，雷琪險些將自我雕琢（craft）得毫無感情」（MacDaniel, 40）。此時，她尚未關懷勞力剝削的問題。但是，在60年代，她深受研究殖民主義的學者范能（Frantz Fanon）所影響（Herzog, 262），對於經濟剝削的批評也就逐漸成為她女性主義修正論的一環。在出版《鑽石切割師》三十年後，雷琪將該標題詩收錄於《門框真相》，並加上一則滿懷歉意的附註：

> 在二十幾歲時，我嘗試論述詩的技巧。但是，我卻很無知地以威權的久遠傳統為本；據此傳統，將珍貴資源呈於統治者手中似乎是天經地義之事。對於強制剝削真實鑽石礦場裡真實非洲人勞力之事，我並未察覺，所以也未曾載於詩中……我附註於此的原因是，這類隱喻依然廣為人接受，而我依然得在我的作品裡與之對抗。（BBP, 329）

借用范能的說法，雷琪如此表態是「族群相繫的自我批評」（communal self-criticism），是一種表明政治良知的方式，精此，她宣示她的「革命情感」，她變革的決心（Werner, 48）。在她的政

治意識綻放之前，雷琪仍須經歷長期掙扎。然而，這自喻為切割師的女詩人即將進入意識覺醒的時刻。如我稍早所提及，在出版這本詩集的第二年，雷琪開始為她的作品標明年代，作為間接批駁主流美學的方式。而在一九六三年，她出版第一本女性主義詩集《一個媳婦的寫照》，抒發她深摯的情感。

《一個媳婦的寫照》標題詩的主角是一位已婚的中年婦女。「正值盛年」，她的心境卻「如結婚蛋糕一樣腐壞，／承載無用的經驗，饒富／疑惑、語言、幻想」（35）。腐壞的結婚蛋糕是隱喻這位婦女對婚姻憧憬的幻滅。而第二行詩中斷於「饒富」（rich）似乎是將這位主角等同於詩人本身19。同時，這也是以反諷的字眼指涉主角身為妻子和媳婦的經驗。如〈暴風雨前兆〉一般，〈一個媳婦的寫照〉以緊閉窗子的意象隱喻壓抑的感覺：「依然，眼睛胡亂夢想/於滿佈水氣、緊閉的窗扇之後」（*SD*, 37）。頗具葉慈風格的意象，遭宙斯強暴的莉妲和拜占庭的機械鳥等，更強化那股疏離、無奈的感覺：「她變成，控制她的那隻鳥嘴」和「鳥啊，你這悲慘的機器」（*SD*, 36, 37）；婚姻似乎變成強制的性關係和牢籠。這些意象，除了影射父權力量的壓抑性之外，還暗示客觀美學與父權體系潛在的關聯（Werner, 48）。如〈珍妮佛嬤嬤的老虎〉一般，〈一個媳婦的寫照〉是以女性和傳統婚姻制度的衝突為主題。但是，後者似乎更上層樓。因為，雷琪不再視美學超越為解放的途徑。她開始意識到，女性必須對抗父權力量的壓迫。這首詩結束於充滿希望的景象：

她的心思直接逆風而行，我看見她投身
奮勇向前，掠過湍流，

光芒籠罩著她

至少貌美若任何男孩

或直升機，

停頓，然則繼續

旋動美好槳葉，風為之退避……。（*SD*, 38）

在此，「貌美若任何男孩」的重生女性和直昇機的意象隱喻轉化父權力量為女性解放力量的意圖。因為，直昇機的科技意象影射掌握於父權體系手中的力量（Werner, 59），而重生女性的形像則挪用傳統洗禮重生的母題。藉這些意象，雷琪意圖指出女性解放之道。

誠如雷琪自述，〈一個媳婦的寫照〉「太文學化，過度倚賴典故」和權威（*BBP*, 45）。一方面，她竊奪語言的傾向漸趨明朗；但是，另一方面，她依然為自己在主流傳統中地位的問題所困。〈屋頂行者〉（"The Roofwalker"）就是這種矛盾情結的代表作。在詩中，雷琪提出一個值得思索的問題：女作家是否該擁護一個自己深感疏離的父權文化？她將主流男性詩人比喻為建築工人，一群站立於「半完工房屋」上的「巨人」。屋頂行者「誇張的陰影」宛如「黑夜來臨」一般，「覆蓋於炎熱的平屋頂上」。恐懼、疑惑浮現於字裡行間；而緊隨的詩行則顯示雷琪與這群巨人認同卻又疏離的矛盾情結：「我感覺像他們一樣，在上面：／暴露，浮誇的形像，終究會使我跌斷頸子。」這種矛盾情結隨即被一股強烈的疏離感所驅散：「是否值得去鋪設—／以極大的心力——／一個我無法棲息其下的屋頂？」雷琪意識到，她並非自己詩作的原創者；她試圖摒棄襲用男性語言的想法：「一個我未選擇的生命／選擇我：甚至／我的工具也不適合／我所必

須做的事」（*SD*, 49）。有趣的是，在詩的結尾，雷琪將自己比擬為飛越屋頂的裸體男子，近似前述重生女性的意象。對雷琪而言，掌握男性文化才能超越這群屋頂行者。

這個具男性形像的新女性數度出現於其晚近的詩作（Ostriker, 194, 280）。在〈生命的需求〉，雷琪以男性化意象刻劃自己「動作如鰻魚般有力，堅實／如甘藍蒂」；〈在森林裡〉（"In the Woods"）將靈魂比喻為直昇機，盤旋「於遠方」，然後回轉而來，鑽入女性的身體中；而在《散葉》（*Leaflets*）的第一首詩〈獵戶座〉（"Orion"），雷琪則稱呼這星座是「我的神靈」，「我剛強的北歐海盜」，和「我勇猛的半血親弟兄」（*L*, 56-8, 79）。如雷琪論及〈獵戶座〉時所言，這些男性意象代表「積極原則，活躍的想像」（*OLSS*, 45），是女性自我成為完整個體不可或缺的力量。這類意象反覆出現於雷琪晚近詩作，顯示她已漸具能力整合積極的力量和她的女性主義思潮。

從《一個媳婦的寫照》、《生命的需求》至《散葉》（出版於一九六九年），雷琪展現她創作和政治意識轉變的過程，由門檻階段邁入自信、堅毅的境界。當然，我們也看見，這段時期的一些作品仍透露猶豫、困惑的感覺；《散葉》中的〈樹〉（"The Trees"）也是如此。雷琪尚怯於表達她的女性詩學，遑論她激進的政治觀。雷琪正在寫信時，數株栽種於她家中的樹正向「空蕩蕩」的森林移動。詩人不敢在信中提及這樁事：「我坐在屋內，門對著迴廊敞開／寫著長信／在信中，我幾乎未提及這個政變」（*L*, 61）。在此，樹代表女性創造力（Werner, 132）；「空蕩蕩」的森林的意象和猶豫的語調似乎意謂，雷琪對女性主義詩學的社會功能仍存有疑慮。然而，在〈散葉〉

裡，她則宣示，她「正思考如我們所擁有的以創造我們所需要的」（L, 106）。歷經60年代創作與政治現實的磨練，雷琪已「略為完美」；進入70年代，她開始宣示變革的決心。

在發表〈當我們完全覺醒時〉那年，雷琪出版《變革的決心》。以〈一九六八年十一月〉（"November 1968"）開始，這本詩集代表詩人的回顧與展望。「赤裸著／妳正開始自由地飄浮／上升，穿越煙霧彌漫的叢林大火／和焚化爐」（ACW, 113）。詩中的「妳」顯然是指涉雷琪的詩。經過二十年的歷練，雷琪和她的詩已經浴火重生。由於主流文化「殘餘的絕對價值已經被撕為碎片」（ibid.），雷琪深信，她可以邁入新的創作方向。因此，獵戶座這位「半血親弟兄」就為〈天文館〉（"Planetarium"）中一群堅強的女性所取代。

> 一個具有怪物形像的女人
> 一個具有女人形像的怪物
> 她們滿佈的天空。（ACW, 114）

在詩中，雷琪不僅闡明，女性必須憑藉共同的經驗和彼此互動的關係，以重獲自我認同感（Ostriker, 70）。而且，她更指出，我們必須改寫現存的歷史，使女性的潛能不再遭受曲解或壓抑。雷琪曾說，在〈天文館〉，「終於，詩中的女性和寫詩的女性合而為一。」這首詩是雷琪造訪一座天文館，讀到女天文學家卡琳洛賀修的事蹟後寫成的。卡洛琳和她的兄長威廉一起工作。在她九十八年歲月裡，卡洛琳發現八顆慧星；她的成就改變我們天文方面的認知。可是，她的聲名卻不若其兄長（OLSS, 47）。對雷琪而言，代表積極變革的媒介者。

「我們所看見者，我們瞭解／而看見就會改變」（*ACW*, 115）。雷琪援引卡洛琳的事蹟強調女性「寫作是修正」的意旨，以及建構女性主義歷史的必要性。

在〈抗拒遺忘〉（"Resisting Amnesia"）一文，雷琪堅稱，假如我們關懷女性權力和重新界定權力關係等問題，我們必須深入瞭解女性是如何遭控制，反女性的暴力手段運作的情形。尤為重要者，我們必須重拾女性對抗、戰勝壓迫者的歷史（*BBP*, 149-50）；女性主義歷史旨在修改整個社會史，整合女性的共同經驗。《潛入廢墟》（*Diving into the Wreck*）的標題詩為女性主義歷史論作了最佳的註解。像〈一個媳婦的寫照〉一樣，這首詩轉化、挪用傳統的重生意象。海洋深處的廢墟意指湮沒於父權文化中的女性歷史；潛入廢墟是為了尋求女性主義抗拒的靈感。「我來看看所造成的損害以及長存的寶藏」（163）。詩中追尋的過程也是雷琪的回顧與展望。詩的第一節描繪潛水前整裝的步驟，既嘲諷父權文化，且點明「竊奪語言」的主題：

> 首先，讀過那本神話書
> 裝好相機，
> 試試刀鋒的銳利度，
> 我穿上
> 黑橡皮的護身甲
> 可笑的蛙鞋
> 沉重、笨拙的面罩（*DW*, 162）

95

細微的描述摩喻雷琪已經能以主流文化武裝自己，不致為其所限。往昔那位以形構主義的「石棉手套」為策略的詩人現在已將男性語言的力量轉化為她的防護裝備。潛入廢墟，她要變成一位新女性，既是美人魚，也是「全身武裝的雄人魚」。藉著那本未記載「我們名字」的神話書，雷琪回溯至生命的本源，改寫族群的歷史：「我們同在，我在，妳也在」（ibid. 164）。

　　在她整個創作生涯裡，雷琪一再引述不同領域、階級中，真實女性奮鬥的事蹟，以宣示她建構女性主義歷史的決心。前述幾本詩集包含一些真實女性塑像的詩篇；這些女性包括狄金遜（Emily Dickinson）、卡洛琳賀修和俄國女詩人高市耐斯卡亞（Natalya Gorbanevskaya）等。《一個共通語言的夢想》（The Dream of a Common Language）和《無盡的堅忍引領我至此》（A Wild Patience Has Taken Me this Far）也有歷史上著名女性的塑像，其中包括居禮夫人、伽茲爾（Willa Cather）和冷戰時期遭美國政府構陷、處死的羅森堡（Ethel Rosenberg）等。揉合這些女性的事蹟，雷琪倡言女性大團結。在此，我僅以〈文化與迷混〉（"Culture and Anarchy"）和〈致艾薇拉莎・塔耶芙幻想曲〉（"Phantasia for Elvira Shatayev"）為例。在前者，雷琪列舉許多影響她創作和思想至鉅的女性，如白朗寧夫人、布朗蒂姊妹和小說家斯陀（Harriet Beecher Stowe）等。這首詩以史坦頓（Elizabeth Stanton）致安東尼（Susan B. Anthony）信中的一段話作結：「是的，我們的工作合而為一，／我們的目標和感受一致／而且我們必須凝聚一起」（ibid. 280）。致艾薇拉的詩篇也強調女性大團結的重要性。該詩的標題人物是一位俄籍女性登山隊的領隊；一九七四年八月，這支登山隊全部罹難於列寧峰髓。在此，雷

琪呼籲女性凝聚她們的聲音：「不再是個別的聲音（我要以眾多的聲音述說）」（ibid. 226）。這首詩一方面稱頌這群女性足以與男性匹敵的力量和勇氣，而另一方面也藉此宣示建構女性主義歷史的目的。那就是，女性可憑藉集體的力量「踰越並重新擁有男性的疆域」29。而不同時代、文化背景女性的塑像代表雷琪召喚全球女性跨越時空、整合力量的宣言。誠如她引用吳爾芙（Virginia Woolf）的話說：「身為女性，我的國家是全世界」30。《你的本土，妳的生命》（*Your Native Land, Your Life*）和《時光的力量》（*Time's Power*）也延續此一主題。十九世紀廢奴論激進份子塔曼（Harriet Tabman）、波多黎各詩人兼革命家博格斯（Julia de Burgos）、極力保存印地安文化的加拿大畫家卡兒（Emily Carr）等匯集於雷琪作品中，構成一幅女性抗爭史的全集。經過近四十年的轉變，雷琪已超越當年僅著眼於兩性不平等訴求的格局，而開展出閎觀、明確、多重文化的女性主義修正論。

　　再者，對雷琪而言，一般女性實際參與抗爭的經驗較歷史中著名英雌的事蹟重要。「身為女性主義者，我們尤其須要探求一般女性的偉大作為和睿智，以及這些女性是如何進行集體抗爭」。因此，經濟不平等現象也是女性主義修正論批判的重點之一。在〈一種生活〉（"One Life"），雷琪批判當今社會剝削女性勞力的事實：

　　……我是一個勞工兼母親，

　　這意謂著一個勞工兼勞工

　　但是，一則妳不必付工會會費

　　或獲得退休金；再則，

男人管理工會，我們管家。（*TP*, 43）

而〈勞力分化〉（"Divisions of Labor"）則以抽象社會理論為鞭笞的對象。對於社會理論者沈溺抽象語言研究，漠視女性勞工實際苦難的情形，雷琪大表不滿。「革命迴旋、安協、發表他們的聲明：／一家新雜誌上市，以舊名為椊梢，一家舊雜誌重敷旗鼓／解構麥爾坎X的散文／在政治後排座位的女性／依外舔著細線，以穿過針眼……」（ibid. 45）。對雷琪而言，人類爭自由的歷史絕非抽象意念；社會現實已然成為她關懷的重心。誠如她說，「從物質開始，再度進行長期奮鬥，對抗玄妙、具特權色彩的抽象意念。或許，這是革命過程的核心，不管這核心是以馬克思或第三世界或女性主義或全部三個名稱來自我界定」（*BBP*, 213）。總之，女性主義並非用以演繹一套有別於父權傳統的抽象理念，其目的在於整合社會理論和實際經驗。就此論之，雷琪的女性主義修正論可說是當代女性主義的典範。

## 參考書目

Auden, W. H. "Forward to A Change of World." *Reading Adrienne Rich: Reviews and Re-Visions*, 1951-81. Ed. Jane Roberta Cooper. Ann Arbor: University of Michigan Press, 1984. 209-10.

Diehl, Joanne Feit. "'Cartographies of Silence' : Rich's Common Language and the Woman Poet." *Reading Adrienne Rich*. 91-110.

Herzog, Anne. "Adrienne Rich and the Discourse of Decolonization" *The Centennial Review* 33:3（Summer 1989）:"258-77.

McDeniel, Judith. " 'Reconstructing the World' : The Poetry and Vision of Adrienne Rich." *Reading Adrienne Rich*. 3-29.

Ostriker, Alicia Suskin. Stealing the Language: T*he Emergence of Women's Poetry in America*. Boston: Beacon, 1986.

Rich, Adrienne. *A Change of World*. New York: Norton, 2016.

———. *Blood, Bread, and Poetry: Selected Prose* 1979-1985. New York: Norton, 1986. 167-87.

———. *Diving into the Wreck: Poems 1971-1972*. New York: Norton, 2013.

———. *The Fact of a Doorframe: Poems Selected and New* 1950-1984. New York: Norton, 1984.

———. *Leaflets: Poems 1965-1968*. New York: Norton, 1969.

———. *Necessities of Life: Poems 1962-1965*. New York: Norton, 1966.

———. *Snapshots of a Daughter-in-Law.* New York: Norton, 1967.

———.*Time's Power: Poems* 1985-1998. New York: Norton, 1989.

———On Lies, *Secrets, and Silence: Selected Prose* 1966-1978. New York: Norton, 1979.

———*Your Native Land, Your Life*. New York: Norton, 1986.

Werner, Craig. *Adrienne Rich: The Poet and Her Critics*. Chicago: American Library Association, 1988.

第 二 篇

電影與社會辯證

# 「新道德詩學」的電影運動
## 新寫實主義與戰後義大利電影

　　在一九四五年，法西斯統治時期的義大利電影工業陷於一片瓦礫之中。以往墨索里尼在羅馬郊區所建立號稱義大利好萊塢的電影城（Cinecitta）因遭廢置，而被聯軍移作難民營之用；同時，職業演員難尋，以及攝影設備、膠捲短缺等因素在在都迫使困頓的義大利電影工業尋求轉型的可能性（Gomery, 267-68）。更重要的是，電影工業者此時開始極力地反制過去法西斯政府所鼓吹，用以掩飾社會政經紊亂狀況的浪漫喜劇、史詩電影以及描述上流社會生活的「白色電話」（white telephone）通俗劇，以其掃除法西斯文化的陰影。因此，在戰後約十年間，取而代之的是描繪戰爭期間地下反抗軍對抗德國佔領軍事蹟，重新檢視勞工大眾生活困境，表達社會批判立場的新寫實主義電影。評論者慣常將羅塞里尼〈Roberto Rossellini〉的《不設防城市》（*Rome: Open City*, 1945）視為這個電影運動的發端，狄西嘉的《風燭淚》（*Umberto D*, 1952）為分水嶺，並稱這段時期的電影為古典或正宗新寫實主義（Marcus 26-29; Bordwell & Thompson 397）。

當狄西嘉論及他戰後的第一部電影《擦鞋童》（*Shoeshine*, 1946）時，他同時為新寫實主義的風格和所蘊含的社會意識作一個註腳。他認為，《擦鞋童》是「一顆小石頭」，用以促使戰後義大利的道德重建：

> 戰後的經驗對我們所有人具有決定性的影響。每個人極為渴望能拋卻義大利電影舊有的故事情節，而將攝影機擺在實際生活之中，擺在所有令我們眼神驚異，深受感動的故事之中。我們企求將自我從我們罪衍的重負中釋放出來；我們要面對自我，告訴自己事實真相，發現真正過去的我們，並且尋求救贖……。（qtd. in Marcus xiv）

攝影機移至歷經戰火肆虐的大街，以自然光源、長拍和長鏡頭實景拍攝；非職業演員以近似即興的演出呈現紀錄片式的氛圍；將社會批判意識寓意於地下反抗軍的事蹟或戰後困苦普羅大眾的故事中，為義大利提出針砭或勾勒願景。長期與狄西嘉合作的劇作家查瓦第尼（Cesare Zavattini）就曾說，新寫實主義的目標必須是，不經美化或戲劇化過程，重新挖掘人們生活的「日常感」（dailiness）；這些生活最微小、無足輕重的細節都充滿詩情，以及人類生存狀態的迴響與悸動（Monticelli, 74）。新寫實主義不僅是電影美學的思考，更且具有社會認知與政治參與的企圖，其風格和內涵深遠地影響當代義大利的電影工作者。70年代嶄露頭角的導演史寇拉（Ettore Scola）就稱許說，新寫實主義電影「代表義大利電影，同時也是思潮革命的時刻」，賦予「嶄新思考與觀察現實模式」，表達「我們自我分析」以

及關注大眾切身問題的迫切需求（qtd. in Marcus xv）。

　　事實上，在戰後新寫實主義萌芽之前，義大利已經出現少數具有新寫實主義色彩的電影。舉凡說，在默片時期，導演馬托格里歐（Nino Martoglio）和塞林納（Gustavo Serena）的風格就深受十九世紀自然主義小說家維嘉（Giovani Verga）作品的影響；而崛起於一九二〇年代末期的布拉塞提（Alesandro Blasseti）和卡梅里尼（Mario Camerini）所拍攝的藝術電影就已呈現典型新寫實主義的風格─亦即，實景拍攝，起用非職業演員，以及探討主題環繞在勞工生活困境（Monticelli, 71-72; cf. French, 59-69）。再者，「新寫實主義」一詞與概念並非電影工作者在戰後憑空創造出來；早在一九三〇年，作家波伽利（Arnaldo Bocelli）就以這個術語來定義一種以批判筆觸剖析中產階級生活的小說。當時，無病呻吟的自傳式抒情作品充斥義大利文學界，波伽利稱之為新寫實主義的作品提供「盡可能深入真實狀況，緊貼事物本身的語言」，以「分析性、赤裸裸、戲劇性」的手法刻劃「中產階級的墨守成規，人類生存狀態的空虛與貧乏」。而評論家弗羅拉（Francesco Flora）也曾指出，「電影與文學的新寫實主義源自相同的研究與經驗」，兩者都展現類似的美學概念與意識形態（Armes, 27）。這些論述深受當時左傾《電影》（Cinema）雜誌編輯們的推崇。在一九四一年，新寫實主義電影萌芽前夕，導演德山蒂斯（Giuseppe De Santis）和評論家阿利卡達（Mario Alicata）援引相同的主張，倡言回歸寫實主義和自然主義的文學經典來汲取創作靈感；他們認為，寫實「並非被推動地服膺靜態、客觀的真理，而是經由想像，建構事件和人物的歷史」（Rhodie, 9-11），以其能掌握歷史發展的脈動，進而尋求改變社會體制的可能性。他們偏好描繪

工農階級生活於工廠或田野的製作，間接反制法西斯電影文化。左翼
《電影》雜誌的領導者維斯康堤（Luchino Visconti）曾嘗試將維嘉
的小說改編成電影，後因法西斯政府禁拍而作罷。一九四二年，他
改編美國小說家肯恩（James M. Cain）的《郵差總按兩次鈴》（*The
Postman Always Rings Twice*），拍攝完成被譽為新寫實主義電影先驅
的《對頭冤家》（*Ossessione*）。而從羅塞里尼創作《不設防城市》
之後數年間，新寫實主義迅速地開創出戰後義大利電影文化的新視
野。

　　新寫實主義的電影工作者並不像法國新浪潮的導演一樣，形成特
定團體和宣言，共同認可某種、美學法則。狄西嘉曾表示，新寫實主
義並不是他本身、羅塞里尼和維斯康堤先行建構的論述基礎所推演出
來，而是實務運作的結果（qtd. in Marcus, 22）；況且，這些導演的
背景、意識形態也不盡相同。借用波基歐利（Renato Poggioli）評析
學派與運動之間差異性的論點，電影運動在本質上是動態和浪漫的，
「運動的追隨者始終是依循運動本身所蘊含的目的來運作……運動形
塑文化的方式是開創而非累積」。因此，在正宗新寫實主義之後，
不同年代的導演不斷賦予這個電影運動新的定義和內涵。根據馬克思
（Millicent Marcus）的說法，新寫實主義電影迄今可分為四個階段：
正宗新寫實主義時期，以探討地下反抗軍事蹟的歷史意義以及勞工生
活為題為核心，確信改革的理想可以重塑政治現實。自1952年至1960
年中期的「過度期」（Transitions）固然出現徒具新寫實形貌，缺乏
批判意識的「玫瑰色寫實主義」（Rosy Realism），但也是重新定義
新寫實主義的年代；電影工作者探討的面向不再侷限於當下物質現實
層面，而進一步融入歷史觀或內在心理因素的思考。與過度期略有

重疊，而橫跨整個六○年代的「社會評論回歸期」（Return to Social Commentary）則出現尖銳的社會諷喻作品，曝露當時經濟奇蹟的謊言以及腐化的權力結構。自一九七○年爾來是「戰爭與法西斯主義重探期」（War and Fascism Reconsidered），秉持新寫實主義風格的導演開始以迥異的觀點檢討正宗新寫實主義時期作品所烘托的道德觀，自我反省戰後改革頓挫的原由，以及妥協、背叛理想等主題。或許，幾經轉化後的新寫實主義已不再具有戰後初期的樂觀色彩。不過，可以肯定的是，這個電影運動迄今仍然保有馬克思所稱的「反抗軍理想」（the ideals of the Resistance）：亦即，表達社會大眾對社會公義的渴望，催化集體參與社會改革意識；理想可以衝擊現實，而人們也可依其最高的道德良知塑造方向和目標（Rocchio, 30；Marcus, xiv, 25, 391）。以此理念唯依歸，新寫實主義成為激發社會變革的觸媒。若根據評論嘉隆第（Brunello Rondi）的說法，這個電影運動或可稱為是一種「新道德詩學」（nuova poesia morale），其用意在於「促使觀眾擺脫純粹個人觀點的限制，而去擁抱其他個人或事物的真實狀態，以及伴隨而來的所有道德責任」。當然，這些理想源起於羅塞里尼的《不設防城市》，以及維斯康堤和狄西嘉等導演戰後初期作品所傳達的理念。

　　《不設防城市》是描述一九四二年九月至一九四四年六月期間，一群地下反抗軍鬥士對抗羅馬納粹佔領軍的故事。羅塞里尼將反抗軍轉化為戰後道德重建的表徵，目的在於期盼義大利社會各個不同甚至對立的階層能彼此合作（Rocchio, 29-30）。因此，《不設防城市》中的反法西斯人物包括反抗軍領袖曼弗雷迪，社區婦女組織工作者琵娜，還加上神父彼耶特羅。當蓋世太保頭子貝格曼問彼耶特羅，為

何一位天主教神父會幫助左翼的反抗軍，這位激進的神父駁斥說：
「……我相信，一個為公義和自由奮鬥的人是行於上帝的道—而上帝
的道是無止盡的。」這段話清楚地闡述這部電影名稱的含意：羅馬是
一個不設防或開放（open）的城市，只要符合自由和社會正義原則，
任何理念都得以兼容並蓄。

這部電影最溫馨，最能表達未來願景的情節就是弗蘭契斯柯和
琵娜獨處的那一段。在結婚前夕，兩人坐在公寓的樓梯間談心，琵娜
已充滿疲憊的語氣表示，她對戰爭已經到了忍耐的極限；弗蘭契斯
柯則安慰她說：「……不要恐懼，正義是站在我們這邊的。勝利來臨
之前，好好加油吧。即使是漫長而危險的路程，這是通往更好世界之
道。孩子們可以看到……。」電影結束時，馬契羅和他的同伴目睹彼
耶特羅遭納粹槍決後，成行走回羅馬城；此時，聖彼得大教堂的圓頂
出現在鏡頭中，象徵犧牲很快將換來美好的義大利。羅塞里尼顯然是
以這些情節來鼓舞義大利人民戰後重建的信心，強調反抗軍所代表的
群體整合才是未來的希望。

《不設防城市》畢竟是一部充滿烏托邦理想的電影。羅塞里尼自
己曾說，這部電影是關於他自己，乃至所有義大利人對法西斯可能復
辟，以及社會不確定未來的恐懼（qtd. in Rocchio, 29-33）。的確，
維斯康提是和迪西嘉的作品所暴露的戰後現實狀況很難令人有美好願
景的期待。就以維斯康堤描寫西西里漁民生活的《大地震動》（*La
Terra Trema*, 1948）為例，主角安東尼一家試圖改善艱困的生活，卻
不斷遭魚貨批發商和船東的剝削，最後家破人散。這部影片反映維斯
康堤早年鮮明的左翼色彩，所呈現的階級鬥爭的意識也特別強烈。故
事尚未正式開場，導演就先以字幕交代本片的背景和主題：這是在西

西里東岸的阿西特雷薩實景拍攝，演員是從村民挑選出來；而「只要有貪婪的人剝削其他的人」，這樣的故事就會不斷上演。情節開始的場景是破曉前的海邊，魚販前來等待歸航的漁船；這時，旁白的敘述者評論著：「一如往常，在特雷薩，最早開始他們一天的是這些魚販」；甚至太陽出現之前，他們就已來到海邊。漁民的生計世代相傳，一成不變；他們所住的房子也完全相同，石頭砌成的牆壁和「漁民的行業一樣老舊」。敘述者的陳述隱喻漁民生活儀式化、週而復始的本質。而特定的政治、經濟體系利用這樣的傳統來維繫壓迫和特權的結構（Rocchio, 80）；漁民對於這樣的社會型態似乎渾然不覺。所以，當安東尼挺身呼籲村民起來共同對抗魚販和船東的壓榨，他和家人只落入更悽慘的境遇。《大地震動》是普羅階級革命不力的故事，主要的原因是缺乏集體行動意識。

眾所皆知，維斯康堤早年深受馬克思主義理論家葛蘭西（Antonio Gramsci）思想的影響（Landy, 149）。葛蘭西的歷史觀和「南方問題」（Southern question）就成為維斯康堤五〇和六〇年代作品的重要課題。透過《戰國妖姬》（*Senso*, 1954）這部敘述十九世紀義大利復興運動（Risorgimento）的歷史劇，維斯康堤演繹了葛蘭西對這段歷史的批判，點名這個歷史事件只是一個被動革命（passive revolution），只是皇家和貴族的征戰，並非平民起義，同時也反駁了正史（official history）的浮誇與謬誤（Gramsci, 56-60; Landy, 151-53）。而在《洛可兄弟》（*Rocco and His Brothers*, 1960）中，維斯康堤藉由五個兄弟從南方鄉村遷至北方都市謀生所發生的不同遭遇來印證葛蘭西所剖析義大利長久以來南方問題的嚴重性，南北城鄉差距，以及南方農民與北方勞工結合的議題。不論他是將影片的時空擺

在十九世紀，戰後的西西里，或當代的都會地區，維斯康堤都是以葛蘭西的理論架構為基礎，分析階級差異或一些遭扭曲，卻又被一般人視為理所當然的觀念是如何持續影響當代人的行為模式。

　　與迪斯康堤相比，迪西嘉就沒有如此激進；他的三部正宗新寫實主義的經典之作《擦鞋童》，《單車失竊記》（*The Bicycle Thief*, 1948）和《風燭淚》似乎比較呈現改革主義和人道主義關懷。這三部影片的情節發展模式頗為相似：主人翁深陷某種困境，而在設法求取生機的過程中，卻才發現整個社會機制不僅漠視他們的生存，甚至還帶來壓抑。《擦鞋童》的兩個窮苦男孩約瑟培和帕斯克瓦因被竊盜集團誘騙而犯罪入獄，目睹也經歷少年監獄非人性的管理方式；隨著情節的發展，導演呈現戰後義大利經濟蕭條，犯罪猖獗的景象。最後，這兩個孩子因誤解而互毆，致使約瑟培不慎跌落溪中喪生。《單車失竊記》的貼海報工人安東尼奧長期失業，卻在重新上班的第一天遺失了典當棉被所贖回的腳踏車；他帶著兒子布魯諾走遍羅馬街道四處尋覓不到失竊的單車，反倒飽嚐不同社會機制和人們的冷嘲熱諷。為了保住工作，安東尼奧試圖偷竊腳踏車未果，電影結束的鏡頭是他們父子絕望地走在街頭的背影，似乎預示他們日後堪憐的處境。《風燭淚》的退休公務員溫貝多無力繳交房租和維持基本生活，幾度企圖自殺不成；他四處尋求援助的結果也同樣換來輕視與譏諷。故事結束時，溫貝多還是免不了月底被房東太太趕出門的命運。

　　耐人尋味的是，《單車失竊記》和《風燭淚》對勞工運動組織者似乎頗有微詞。當安東尼奧正和朋友商量如何找尋腳踏車，他的談話卻遭正在演講的工會幹部喝止；溫貝多在街頭遇見正在帶領抗爭的勞工領袖，極力訴苦，尋求協助，卻只能眼睜睜看這為勞工運動者搭

上電車揚長而去。另外，當狄西嘉在評論《風燭淚》時，他表示這部電影是關於人類孤立無援，無法彼此溝通的故事：「人類有著不相互溝通，不相互了解這種原始、長遠、古老的錯誤」（qtd. in Marcus, 100）。狄西嘉似乎不若維斯康堤那般堅持集體行動爭取社會公義的理想。他的作品的確多了幾分人道關懷的共鳴，但也少了些許激發凝聚意識的能量。

　　儘管如此，上述三部狄西嘉的作品還是遭受當權者和教會的嚴厲抨擊。《單車失竊記》被視為對教會慈善活動的惡意中傷；《擦鞋童》使政府相關機構公開宣示，日後絕不允許導演進入監獄拍片；而《風燭淚》則被指責是對義大利「日漸進步的社會立法制度」進行惡意的攻訐。這些現象與大環境的轉變息息相關。一九四八年，中間偏左的人民聯合陣線（Popular Front）分裂，右翼的基督民主黨接掌政權。而在《風燭淚》問世後，官方機構極力打壓新寫實主義電影的創作，有些電影評論者也隨之唱和。另外，義大利政府刻意製造榮景的假象，粉飾太平；一時之間，整個義大利彷彿只願意看見描繪國家光明前景的電影。大部分的電影歷史學者也就此以《風燭淚》作為新寫實主義的分野，而將五〇年代視為這個電影運動的危機年代或過度期（Gomery, 275; cf. Marcus, 28-29, 144）。這個時期提供僅臨摹新寫實形式的「玫瑰色寫實主義」電影應運而生的機會。柯曼奇尼（Luigi Comencini）的《麵包、愛與幻想》（*Bread, Love and Fantasy*, 1953）就是顯著的例子。這部電影是描述主角卡洛丹尼托警長由北方被調任到南方發生天災的貧窮小鎮而與女主角安娜雷拉相戀的浪漫愛情喜劇。導演原本表示，這是一部揭露義大利社會衝突與矛盾的寫實主義喜劇（Marcus, 125）；影片中也著實觸及到南北城鄉和貧富差距

「新道德詩學」的電影運動

的問題。可是，由於擔心劇情和主角警長身分的意義可能惹來電檢當局掣肘，導演對這些社會議題只一筆代過，而大幅著墨於男女主角的愛情追逐的遊戲上。除了化解鎮上一些小衝突之外，卡洛丹尼托整日四處遊蕩，以追求女人消磨時間。

「玫瑰色寫實主義」的出現是反映一個具有批判意識的電影或文化運動遭逢保守年代所可能遇見的短暫反挫現象。另一方面，這個危機時刻也給予新一代師法新寫實的導演為這個電影運動注入不同內涵的契機；這些導演包含曾擔任狄西嘉和羅塞里尼助導的費里尼（Federico Fellini）以及參與過《電影》雜誌編輯的安東尼奧尼（Michelangelo Antonioni）。費里尼在闡述自己對新寫實主義的看法時表示，他是在延續新寫實主義的路線。他評論說，新寫實主義不該獨厚外在社會現實的描繪，而應該同時包含「所有存乎於人心的精神現實，形而上現實……。就某種意義而言，任何事物都是寫實」，而想像與現實之間並無明顯的界線（Fellini, 152）。巴贊（Andre Bazin）在分析《大路》（*La Strada*, 1954）時指出，費里尼的新寫實風格具有全盤性的思考。艾弗爾（Amedee Ayfre）則認為，費里尼的新寫實主義與現象學探討意識和外在事物客體之間關係的概念頗為相近。換言之，除了社會政治的決定因素以及歷史脈絡的細節之外，費里尼傾向探索人類意識存在狀態的問題；思想主義的意識與外再社會意識或現象學所稱的生命世界（lived world）是相互交織，密不可分。如此，就象徵的層面來看，巴諾、潔索米娜和小丑三人在《大路》中的旅程是由一九四〇年代的古典新寫實主義邁向費里尼「現象學式」新寫實主義的過程。

大力士任巴諾帶著他一個貧窮家庭買來的女孩潔索米娜四處巡迴

表演雜耍；這樣的情節似乎有些古典新寫實主義的意味。但是，除了一度提到他們兩人是在前往羅馬的路上，還有從途中埃索石油的廣告看板得知這是戰後時期之外，故事中並無任何特定時空背景的交代。為了生存，單純、孤苦無依的潔索米娜不得不忍受巴諾百般欺凌，導致她總感覺自己一無是處；直到遇見小丑後，她開始學習發現自己的長處，瞭解個人生命的價值。某夜，小丑以小石頭比喻安慰潔索米娜；這段話說點明本片的主題：「這顆小石頭，我不知道它有什麼用處，但是它一定有它的用處！假如它沒有用處，那麼，任何其他東西可能也沒有用處。即便是天上的星星也一樣。」生命的價值並非取決於個人在社會中所扮演的角色重要與否；意識取決是無限廣闊的；個人生存意義的思考不該受限於物質環境的優劣。另一方面，從新寫實主義的內涵來思考，任何個體的意識是存在的事實，其重要性不亞於表象的社會現實。若說《擦鞋童》是古典新寫實主義的一顆小石頭，那麼，費里尼的《大路》是為整個電影運動指出一個新方向的另一顆小石頭。

安東尼奧尼也同樣在為新寫實主義指出一個新方向。他的新寫實風格側重人物心理的探索，以及真實與假象的關係。雖然他的作品和羅塞里尼或狄西嘉那類紀錄片式的作品極不相同，安東尼奧尼堅持自己是新寫實主義者：

> ⋯⋯我不認為，專注於人物的內心世界和心理狀態，我是背叛了這個運動，反倒是已經指出一條通往擴展其疆域的道路。與早期的新寫實主義電影工作者不同的是，我不是嘗試呈現外在現實，而是企圖重新創造寫實情境。（Alpert, 65）

簡言之，他和費里尼一樣認為，過去的新寫實主義無法很周延地探索塑造人類心靈的深沉因素。不同的是，安東尼奧尼的作品略帶著印象主義的色彩：電影故事的核心不是情節發展，而是人物的心理狀態；敘述不連貫，有時倒敘和故事主線交錯，視覺影像經常是從特定人物的觀點呈現。或許，安東尼奧尼偏好這樣的風格是為了探索當代社會不確定甚至混亂的情境造成人們內心的疏離與錯置感。他作品中的主角經常處於變動的狀態，不斷試圖尋找週遭的人或事物來確立自我的存在；因此，真實與假象的界限就顯得有些模糊。舉凡說，《紅色沙漠》（*Red Desert*, 1964）中患有精神官能症的茱莉安娜不斷和不同的人走訪不同地方，《春光乍現》（*Blow-up*, 1967）的攝影師湯姆斯不停地四處拍照或搜購舊貨，而《過客》（*The Passenger*, 1975）的記者洛克變換城猝死的軍火販子羅伯森的身份後，依照羅伯森生前的行程，穿梭於歐洲各大城市。

這三部影片都觸及社會議題，但前因後果都不清楚。《紅色沙漠》開始是勞工抗議的一幕，影片中也出現探討環保議題的對話，但都沒有後續情節發展。湯瑪斯偶然拍到的政治人物暗殺事件到底原因為何？而他藉著暗房技術所創造的照片中的照片中的照片（picture within a picture within a picture）是否能說明真相？這些疑問都無法在影片中獲得解答。《過客》略微批判媒體塑造假象的行徑，但對於洛克索報導的內戰事件其中的原因、是非完全沒有交代。或許，對安東尼奧尼來說，當代社會、政治議題背後的真相混沌不明的；而這些議題所造成的社會病徵是導致個人自我認同的不確定感或生存危機感。因此，安東尼奧尼的作品的視覺影像就反映人物的心理狀態。冷色系

的佈景和影片結束前表現主義的場景都隱喻茱莉安娜陰霾和混亂的心境（cf. Marcus, 204）；湯姆斯那個由傾斜、不連貫空間組合的工作室象徵這位攝影師片段、殘缺的人格；《過客》中頻頻出現洛克回憶的倒敘情節反映這位記者與社會深刻的疏離感。安東尼奧尼的作品顯然不若古典新寫實主義作品那般具有濃厚的政治參與意識。但是，他畢竟揭露當代社會潛在的問題與病態；或者說，安東尼奧尼以他個人的方式「擁抱其他個人或事物的真實狀態，以及伴隨而來的所有道德責任。」若再就波基歐利的觀點而論，安東尼奧尼的「心靈新寫實主義」反映這部電影運動應有的動能和浪漫。

在新寫實主義的過渡期，維斯康堤、費里尼和安東尼奧尼都從不同的面向賦予這個電影運動更廣闊的內涵。當五〇年代榮景的假象曝露其脆弱的經濟基礎，義大利整體經濟在六〇年代初期開始急轉直下，新寫實主義的電影工作者重新以尖銳社會諷喻的作品展現動能。而1968年歐洲左翼運動遭壓制的危機給予他們的動能後繼之力，進而對古典新寫實主義時期戰爭和法西斯主義的議題進行自我反思（Marcus, 28-29）。

除了維斯康堤以《洛可兄弟》延續他一貫的葛蘭西式批判，帕索里尼（Pier Paulo Pasolini）、派特利（Elio Petri）和奧米（Ermanno Olmi）都以各自不同風格創作諷喻作品。帕索里尼的《定理》（*Teorema*, 1968）以一個神秘訪客進入一個中產階級家庭的故事反諷當代社會中產階級墮落、病態、缺乏方向感的生活型態。派特利的《調查一位無庸置疑的市民》（*Investigation of a Citizen Above Suspicion*, 1969）則是一部新寫實主義懸疑驚悚片。劇中不知名的警察局長謀殺情婦之後，運用故佈疑陣和操縱媒體的作法，企圖逃脫罪

嫌。很明顯的，這位不知名又不被懷疑的警察局長泛指被權力腐化的政治人物。

或許，六〇年代最有趣的諷喻作品該算是奧米的《工作》（*Il Posto*, 1961）。奧米曾明顯表示，無論是就道德觀或技術而言，他都是真正1940年代新寫實主義的繼承者（Samuels, 104; qtd. in Marcus, 211）。而《工作》就符合古典新寫實主義的幾項要求，包括起用非職業演員，實景拍攝，帶有社會批判，和關懷中下階層民眾等。

《工作》是描述甫從高中畢業的年輕人多明尼柯應徵米蘭一家企業辦事員的故事，諷刺上班族工作千篇一律，缺乏自我成就感的狀況。評論者通常會將這部電影與《單車失竊記》相提並論。在狄西嘉的作品中出現安東尼奧尼和布魯諾父子身穿短夾克工作服走在清晨街道，而《工作》則有多明尼柯身穿代表上班族身分的風衣，隨著穿著短夾克工作服的父親一同外出上班的情節。多明尼柯彷彿是成年後的布魯諾；工作不再只是為了糊口，而更是為了提升社會地位，獲取成就感。可是，多明尼柯進入公司後才發現，所有職員每天只是重複相同、無意義的工作。故事結束時，辦公室裡的油印機正在運轉，滾筒轉動所傳出的機械式聲音不停地響在耳邊，直到影像完全溶出，演職員表打完為止。

奧米的《工作》彷彿是重拾狄西嘉所批判但需要繼續努力的事工；那就是，告訴民眾，生活的意義不僅僅限於桌上的麵包。同樣地，宣揚反抗軍的理想並非只是一味地描繪烏托邦的情境，而是要更進一步指出，要不是具有相當膽識或智慧，一般人若不是對時局渾然無知，就是同流合污；而且，理想經常遭背叛、誤用或遇見頓挫。

在《不設防城市》中的警察局長不僅與納粹佔領軍合作，甚至

與比貝格曼還積極地捕殺反抗軍；但是，他只是這部電影中的邊緣角色。這類人物在貝托魯奇（Bernardo Bertolucci）的《同流者》（*The Conformist*, 1970）中卻成了主要描繪對象；不過，反抗軍的理想形象也蒙上一層虛偽的陰影。《同流者》的主角馬契羅為了希望獲得社會認同，自動請纓，前往巴黎刺殺流亡的反抗軍領袖同時也是他的老師奎瑞教授。另一方面，奎瑞放棄剛萌芽的反法西斯運動，遠離祖國，似乎也未盡其道德責任。故事結束於法西斯政府垮台的那晚，許多過去支持墨索里尼的民眾上街遊行，反對法西斯。羅塞里尼藉著《不設防城市》傳遞反抗軍理想，以期一九四○年代的義大利人共同參與國家重建，而貝托魯奇則以《同流者》以妥協的現象提醒一九七○年代的義大利人不要重蹈歷史的覆轍。在論及拍攝這部影片的動機時，貝托魯奇曾說，他要使觀眾「帶著抑鬱的感覺，依稀不祥的氣息離去」，「因為我要他們意識到，不管世界如何變，這種不祥氣息存在的感覺不變」（Goldin, 66）。

相對於《同流者》那般晦暗、警示性的基調，薇爾穆勒（Lina Wermuller）的《七美女》（*Seven Beauties*, 1975）則是以嘻笑怒罵的口吻嘲諷法西斯統治下的人民是何等無知。劇中男主角帕斯卡尼諾是一個長相醜陋，卻又自認為是萬人迷的男子；他整日遊玩耍酷，完全不關心政治，也一無所知。直到有一天，他被關進集中營，才開始了解納粹的殘暴。《七美女》的片頭是幾段彷彿是用來頌揚墨索里尼和希特勒的紀錄片，但旁白敘述者卻是以反諷的語調解說：「崇拜偶像的人不知自己在為他人工作。說我們義大利人是地球上最偉大民族的人，……真了不得啊！為了權力在選舉的人們，……從未捲入政治中的人，……真了不得啊！」一般人若不是自視清高或漠不關心，不願

「新道德詩學」的電影運動

涉入政治，就是狂熱、盲目地崇拜政治偶像，隨其花言巧語起舞。微爾穆勒似乎諷刺地說，獨裁者得以存在，全是拜這些人民所賜。

　　而盛讚新寫實主義是「嶄新思考與觀察現實模式」的史寇拉在《我們如此相愛》（*We All Loved Each Other So Much*, 1975）中則探討理想失落的主題。吉雅尼、尼可拉、安東尼奧三人在戰爭期間是反法西斯的鬥士，戰後際遇卻大不相同。吉雅尼取得法律學位，最終卻為了追求'名利，甘為一位聲名狼藉的建築大亨辯護脫罪。尼可拉返回故鄉擔任高中教師；某日，他在課堂上為《單車失竊記》辯護，而遭開除。最後，他拋妻棄子前往羅馬，變成一個默默無聞的影評人。安東尼奧則擔任醫院的服務工，依然是工會的活躍份子。可是，他的工作常常因上司與他的意識形態不同，而被降級。這三個人物都具有社會象徵意義：吉雅尼是來自北部巴維亞的中產階級，尼可拉是南部諾塞拉鎮的知識份子，安東尼奧則來自羅馬，代表義大利中部勞工階級。換言之，不管是背棄理想，或是理想受挫，古典新寫實主義所標舉的理想彷彿依然遙不可及。不過，和奧米一樣，史寇拉是新寫實主義忠誠的追隨者。他認為，「電影必須傾力協助改變這個世界」（qtd. in Marcus, 391）。而且，他也借尼可拉在電影中的一段話來反映自己對新寫實主義的極度推崇：「《單車失竊記》決定了我未來生命的整個歷程。」

　　塔維亞尼兄弟（The Taviani Brothers）的經驗也頗為類似。幾乎每逢接受訪問的時候，他們總喜歡提起，當年翹課去看羅塞里尼的《游擊隊》（*Paisan*, 1946），而就此決定從事電影工作，學習創作新寫實主義作品的一段往事。他們與維斯康堤一樣，深受葛蘭西馬克思理論的影響；對他們而言，「喜歡新寫實主義和成為馬克思主義者

是同一件事」（Landy, 149; cf. Marcus, 360）。一九五四年，在查瓦第尼的協助下，塔羅亞尼兄弟將第二次大戰期間納粹在他們家鄉進行大屠殺的歷史拍成紀錄片，而後再將這部影片擴展成劇情片《流星之夜》（*Night of the Shooting Stars*, 1972）。這部影片雖然歌頌義大利人齊心對抗納粹的勇氣，卻也同時描繪墨索里尼的黑衣軍迫害自己同胞的情節。就像其他70年代新寫實主義的導演一樣，塔維亞尼兄弟也在重新檢視古典時期的反抗理想。因此，即使在《野花》（*Fiorile*, 1993）這部敘述斯卡尼傳說的電影中，歷史的傳承始終擺盪於愛與恨，憧憬與否定之間，象徵對新寫實主義歷史的推崇和反思。

新寫實主義自始就是具有政治參與意識的藝術（engage art），其目的在將現行社會運作模式從可能存在的扭曲、謬誤狀態中改變成應該或可能的狀態；而且，在不斷的演化過程中，新寫實主義電影已然內蘊自我反思的能力。儘管這些導演風格各有不同，但具有強烈社會意識的共通色彩將他們的作品結合一起，形成一個跨越時空的國家電影運動。或許，奧米的一段話最能適切地表達新寫實主義電影工作者的努力與呼籲：

> 所有任何描繪於銀幕上的現實都籲求觀眾為這個現實擔負責任。……大部份電影戕害文化的原因是慫恿規避責任。……社會是由具有責任感的人所組成，而那些不願為自己生命負責的人就等著被獨裁者統治好了。

> （Samuels, 104: qtd. in Marcus, 211-12）

「新道德詩學」的電影運動

# 參考書目

Alpert, Hollis. "A Talk with Antonioni." *Saturday Review 27*. 27-65, 1962.

Ames, Roy. *Patterns of Realism: Study of Italian Neo-realist Cinema*. 1972.

Bazin, Andre. "La Strada," trans. Joseph E. Cunneen. Peter Bondanella, ed. *Federico Fellini: Essays in Criticism*. Oxford: Oxford, UP, 1978. 58.

Bordwell, David and Kristin Thompson. *Film Art: An Introduction* (10th Edition). McGraw-Hill Education, 2012.

Fellini, Federico. *Fellini on Fellini*. Boston: Da Capo Press, 1996.

French, Brandon. "The Continuity of the Italian Cinema." *Yale Italian Studies 2*, 1978. 59-69.

Goldin, Marylin. "Bertolucci on *The Conformist*: An Interview with Marylin Goldin." *Sight and Sound* 40, 1971. 64-66.

Gramsci, Antonio. *Selections from the Prison Notebooks*. Lodon: Lawrence and Wishart, 2005.

Landy, Marcia. *Italian Film*. Cambridge: Cambridge UP, 2000.

Montgomery, Douglas C. *Movie History: A Survey*. New York: Routledge, 2011.

Monticelli, Simona. *World Cinema: Critical Approaches*. Oxford: Oxford UP, 2000.

Poggioli, Renato. The Theory of the Avant-Garde. Harvad: The Belknap Press, 1981.

Rhodie, Sam. *Antonioni*. London: British Film Institute, 1990.

Rocchio, Vincent F. *Cinema of Anxiety: A Psychoanalysis of Italian Neorealism*. Austin: U. of Texas Press, 1990.

Samuels, Charles Thomas. *Encountering Directors*. New York: Putnam, 1972.

# 黑色電影與「硬漢」小說

　　黑色電影特有的美學一直是研究該電影現象的重點之一。在1920和30年代，由於大量德國電影工作者移居美國之故，德國表現主義的電影美學也為好萊鎢電影注入一股生命力。這個德國化的影響在黑色電影中獲得大放異彩的機會。以明暗手法呈現人物內心的衝突或人物與環境的關係，割裂畫面的橫斜線條表現不穩定感，滂沱大雨強化戲劇張力，倒敘和解說者聲音的敘述烘托深沉失落等等技法構成黑色電影的特殊風格（Shrader, 172-5）。然而，對於許多電影研究者或工作者而言，黑色電影所刻劃黑暗、暴力、墮落的世界，以及這時空所隱含的母題和社會意義才能定義所謂的「黑色現象」（*noir* phenomenon）。波德（Raymonde Borde）和修美東（Etienne Chaumeton）認為所謂「黑色意識」（*noir* sensibility）指涉美國「戰後抑鬱」的文化景觀（Maltby, 56）。製作人豪司曼（John Houseman）則以他所稱的「硬漢」（tough）電影《夜長夢多》（*The Big Sleep*, 1945）和《郵差總按兩次鈴》（*The Postman Always Rings Twice*, 1946）為例指出，黑色電影世界所呈現的是「二次大戰方歇後

的美國是一個無力、恐懼人們的國度……一群懷帶困惑目標，摸索於不安全感和墮落薄暮中宿醉的人們」（quoted in Maltby, 同前）。而塔司卡（Jon Tuska）則辯稱，兩次大戰期間，電影工業被賦予「意識形態義務」，極力維繫美國人自大恐慌時期以來的生存希望；黑色電影即是對「數十年強制性樂觀主義的回應」（DC, 152）。總而言之，黑色電影以幽暗意象所描繪的充滿迷惘、悲觀的社會景觀，既是戰前壓抑情緒的反響，同時也是戰後年代社會心理的產物。

然而，這些議題似乎也攸關1940年代性別歧視的問題。1941年的珍珠港事變使美國政府放棄孤立主義政策，參加二次世界大戰。在國家安全的前提下，戰前經常公開論辯的話題─階級、種族和性別差異─被暫擺一旁。而大量徵兵的結果使女性勞動力逐漸成為戰時國家經濟擴張的主力（"FFS", 177）；往昔以男性為中心的生產關係為之改觀。但是，隨著盟軍戰事節節勝利，戰後可能出現的社會問題逐漸成為官方言論的重心；女性勞工的議題也在其中。在論證為何「黑色硬漢」（noir tough）電影會自1944年再度風行時，雷諾夫（Michael Renov）曾援引史料，說明當時的社會背景：在1944年，美國官方機構內部的備忘錄頻頻指涉女性勞動力為「過剩勞力」；政府並經由媒體誘勸女性自動退出經濟領域（HWW, 33）。大戰結束後，性別歧視的言論，以及大量解雇女性勞工的事件更是時有所聞。在1946年，美國全國製造商協會的理事長克勞福就曾宣稱，「從人本的觀點而論，大多女性不該停留於勞動行列。家庭是美國的基本單位。」（Rosen, 216-233, quoted in Krutnik, 61）換言之，女性大量進入生產行列已經使傳統性別差異，男性掌握經濟優勢的社會結構為之動搖。而男性焦慮和恐慌的心理投射於文化生產的指標之一就是黑色電影中性別的母

題。若就格蕾蒂兒〈Christine Gledhill〉批判中產階級意識形態的說法而論，這種反動的文化現象透過傳統思維模式的運作方式，製造「公眾利益」的假象，「掩蓋那些驅策歷史發展的社經矛盾關係」。而黑色電影「懲罰獨立女性形象反映出，將女性從生產過程推回家庭的經濟需求」，以及「界定男性形象功能的危機」（Klute, 9, 12）。而庫克（Pam Cook）也從心理分析的角度論及黑色電影與戰後美國社會的關係。因為，「轉型至戰後經濟，受創的男性人口，家庭單位解體，以及女性的經濟和性日趨獨立」等因素所致，父權結構頗感威脅。於是，「這個賦予男女社會地位的體制必須以更明確壓抑的手段來重新建構」（"DMP," 69）。若再綜合前述戰後社會心理的分析，真正潛藏於黑色電影的意識形態似乎是：在面對社會和文化劇變，父權體系將本身所暴露的焦慮、適應不良、以及重建權力優勢的企圖投射於女性形象之上。如此，黑色電影將獨立女性形象渲染、扭曲為削弱陽剛氣質的誘因和犯罪謎團的核心，且有時刻意凸顯「家庭天使」的女性以形成對比。而黑色硬漢則被塑造為中產階級英雄，經由破解謎團的過程，重新確立男性的優勢和社會秩序。

事實上，大戰初期的好萊塢仍生產黑色特質的電影。除略具黑色電影風格，實則宣揚國家統一意識形態的《北非諜影》（*Casablanca*, 1942）以外，還有如《梟巢喋血戰》（*The Maltese Falcon*, 1941）和《劊子手》（*This Gun for Hire*, 1942）之類的硬漢電影。然而，這些電影若非缺乏稍晚同類電影那種深沉悲觀的語調，就是參雜以戰爭為導向的文化動員色彩。《梟巢喋血戰》的私家偵探史貝展現典型黑色硬漢的陽剛和憤世嫉俗，女主角布莉姬展現致命女人的形象，全片瀰漫著貪婪、犯罪的氛圍；這些特質確使這部電影成為黑色硬漢電影的

濫觴。但是,《梟巢喋血戰》將貪婪的焦點集中於一隻黃金鑄造、鑲嵌寶石的老鷹,布莉姬只是整個犯罪集團的外緣人物,而且結尾並未呈現強烈的悲觀氣氛（Tuska, 178）。而《劊子手》則是文化運動的產物,男主角雷文具有黑色英雄的特質,影片本身也呈現黑色電影典型的視覺風格。可是,女主角愛倫是美國的女間諜,並非典型的「黑色女性」（*noir* woman）;雷文在她的勸說下,協助遏止日本間諜竊取軍事機密的陰謀。異於傳統黑色英雄掌控女性以確立男性的優勢,雷文藉服膺國家安全的意識型態以達自我肯定。

因此,除了特有的敘事視覺風格之外,黑色電影現象尤其指涉一些可預期的主題和語調:失落、絕望的感覺,性別對立,以及暴力、性慾和死亡所交織的氛圍。這些反覆出現的符碼又皆環繞於孤寂硬漢英雄的歷險過程。在論及黑色電影的特質時,克勒尼克（Frank Krutnik）認為,研究黑色電影現象的架構應該以1940年代好萊塢的硬漢犯罪驚悚電影（tough crime thriller）為主軸。

> 「硬漢」驚悚電影意謂那些影片是以一位男性英雄參與調查或犯罪的冒險事蹟為中心;而這些電影則是直接改編自「硬漢」〈hard-boiled〉小說和短篇故事,或是將「硬漢」〈hard-boiled〉小說和短篇故事,或是將「硬漢」驚悚故事或其電影產物中主要的母題、情節和風格加以改造。研究的焦點將不僅視「硬漢」驚悚電影為1940年代黑色電影龐大的次類組,而視之為1940年代「黑色電影」的核心。（*ILS*, 24-5）

除了提出硬漢的定義和黑色現象的概念外,這段引文也說明黑

色電影與硬漢小說的關係。的確，誠如許多評論者所言，黑色電影的「直接來源」是硬漢派（Hard-Boiled School）作家如漢麥（Dashiell Hammett）、錢德勒（Raymond Chandler）、肯恩（James M. Cain）和海明威的作品（"SFN," 58; Bordwell, 76; Krutnik, 33; Schrader, 174）。再者，數據也顯示，為數可觀的黑色電影取材自文學作品：1940至45年間所發行的36部黑色電影中，27部改編自小說、短篇故事或劇本（Silver & Ward, 333-34），而1941至48年間所製作的黑色驚悚電影約有百分之二十源自硬漢小說和短篇故事（Bordwell, 77）。這些數字尚不包括模仿硬漢小說風格的影響，以及硬漢派作家所寫的原著腳本。

> 當40年代的電影求諸美國「硬漢」道德底層，硬漢派正以預設之英雄、次要人物、情節、對話和主題等傳統守候著。就像德國移民一樣，硬漢派作家已經為黑色電影訂做一套風格；而且，也像德國人那般深遠地影響黑電影技術，他們接著影響黑色腳本創作。（Schrader, 174）

尤為重要的是，黑色硬漢電影中，男性權勢執念和女性形象的議題也大抵源自小說（稍後本文將論及），黑色現象的架構幾乎全以硬漢小說的題材與風格為藍本。

硬漢小說，這個出現於一九一〇年代，而風行於一九三〇年代的通俗小說，原先未受好萊塢青睞的原因乃在其性與暴力的內容有違當時的審檢制度。一九三〇年代只也零星小說改編的電影。直到一九四一年，華納兄弟公司製作第一部忠實呈現硬漢小說風貌的電影

——《梟巢喋血戰》。由於這類電影對社群集體價值觀所表現的憤世嫉俗態度與文化總動員的政策相違背，一九四二至四三年間並無真正的黑色硬漢電影。而如前述，大戰末期生產關係的考量，戰後女性自主能力提升和男性社會調適不良等因素所致，硬漢小說搖身一變為戰後好萊塢的寵兒。

「硬漢」（hard-boiled/tough）這個名詞一則指這類故事所舉的「憤世嫉俗行動和思維方式」（Schrader, 174），再則由於情節發展都以一位男性為軸心，也只設這類英雄的特性。硬漢英雄大都持著「自戀、失敗主義」的生活態度（ibid.）。除了如《劊子手》的殺手雷文或《郵差總按兩次鈴》的殺人犯錢伯斯之外，最典型的硬漢是私家偵探。硬漢偵探通常遊走於上流社會與黑社會之間，而他對兩個世界都採取疏離和鄙視的態度（cf. Krutnik, 39）。另外，超越傳統婚姻和家庭價值觀的女性也與硬漢偵探形成對立關係。女性往往是黑暗犯罪世界的關係人物，而她在偵探所欲破解的謎團中所處的地位也往往取代解決犯罪的重要性，成為情節的重心。「偵探過程被英雄與他所遇見女性之間的關係所淹沒，這反覆不定的關係就決定情節的轉折」，謎團核心則是「壓制和支配模式中，女性性慾和男性慾望」的問題（cf. Gledhill, 15）。換言之，撲朔迷離的案情一則用以呈現外在社會的腐化和混亂，再則指涉變動的兩性關係帶給男性的困惑和執念；破案則隱喻壓制社會矛盾和維持男性權力優勢。若再以格蕾蒂兒批駁中產階級思想的說法，硬漢偵探代表中產階級英雄①，自戀式地凸顯個人主義和疏離感的超越性，否定性別，乃至社會整體變革的可能。

因此，為了維持其法治守衛者的角色，硬漢偵探必須跳脫感情或

性的牽絆。在硬漢小說中，愛情往往只帶來深沉的失落感。但是，許多小說改編的驚悚片卻融入浪漫愛情的情節。從一九四四年，當好萊塢開始大量製作硬漢電影，製片公司幾乎一致地增加電影中愛情故事的份量，多少淡化小說的悲觀氣氛。對於這種現象，錢德勒曾經評論說：

> 真正的偵探片尚未出現……理由是，偵探永遠必須愛上一個女孩；而偵探個性上的真正特質是，身為偵探，他不會愛上任何人。他是公理的復仇者，是由混沌進入秩序的引導者，而為了完成他的工作，男孩遇見女孩故事的老套只令其工作看來於愚蠢而已。但是，在好萊塢，你無法製作一部根本不是愛情故事的電影，亦即，以性為主的故事。（quoted in Krutnik, 97）

當然，對好萊塢的電影製作者而言，添加愛情故事有其票房的顧慮。然而，從另一個角度來看，這是「陽物中心想像」，藉異性戀逐行其執念的伎倆（cf. Kurtnik, 97）。因為，異性戀是父權結構以浪漫化的手法侷限女性於婚姻和家庭的機制。硬漢電影這項特質正反映將女性推回家庭的企圖。我們不妨以錢德勒的《再見，我的可人兒》（*Farewell, My Lovely*）以及電影版《謀殺，我的甜心》（*Murder, My Sweet*, 1994）不同的結局為例。這部小說描述私家偵探馬婁同時接受兩位雇主委託，調查兩件表面上毫無關係，實則互相牽連的案子。一是為甫出獄的大個子莫洛伊尋找女友薇瑪，另一件是受一位富家千金安格瑞爾的請託，為其年邁的父親找回遭竊的翡翠項鍊。儘管安與她年輕的後母不睦，卻十分敬愛她的父親，也極力維護家庭聲譽。而案

情真相顯示，這位後母就是薇瑪；她易名嫁給格瑞爾，並串通外人竊取項鍊。薇瑪這位致命的女人顯然與家庭天使般的安形成對比。《再見，我的可人兒》以薇瑪的死亡收場，而馬婁與安並未真正發展出一段戀情。相對地，《謀殺，我的甜心》則結束於浪漫的一刻。《謀殺，我的甜心》還以薇瑪和安兩人與家庭的關係和不同的命運顯示父權所樂於塑造或接納的女性形象。

在《女主角的文本》（*The Heroine's Text*）中，米勒（Nancy Miller）曾就小說情節的鋪陳探討兩個基本女性形象，「安善」（euphoric）與「不祥」（dysphoric）。前者指女主角最後被整合入既定社會體制中，而後者則是女主角的行為與體制相悖，而遭致不幸或死亡的的下場（*HT*, xi）。硬漢偵探電影顯然沿襲這種傳統、截然二分的女性形象塑造模式，將男性優勢結構的壓抑性予以正當化。

除了《謀殺，我的甜心》外，《殺手》（*The Killers*, 1946）也是例證。事實上，這部改編自海明威同名短篇故事的電影旁添許多偵探故事的情節。短編故事的主角是尼克，主題是過氣的拳擊手瑞典仔安德森給尼克的那股無力感。而電影版《殺手》的男主角則是極力探究瑞典仔斯因的保險公司調查員瑞爾登；情節的發展則環繞於：「為何瑞典仔不願放棄自己？到底是什麼剝奪他男性的原動力？」。②就像其他的硬漢電影一樣，這謎團的核心是一位致命的女人─姬蒂。而且，五部電影也塑造一位家庭天使莉莉，與姬蒂形成強烈對比。瑞典仔捨棄莉莉，迷戀姬蒂，而最後遭致被追殺的的命運似乎透露出電影版《殺手》所要凸顯的性別歧視觀念；所謂不祥的女子是男性創傷和墮落的主因。

姬蒂和莉莉對比的情節是這部電影的中心。在調查過程中，瑞爾

127

登拜訪莉莉和她的丈夫，同時也是瑞典仔昔日好友的魯賓斯基警官。有關這對夫妻家居生活的描述凸顯莉莉家庭天使的特質。而藉莉莉回憶瑞典仔初次遇見姬蒂的情節，《殺手》似乎有意強調姬蒂的危險性，並藉此將塑造如此「不祥」女子的意圖合理化。

　　瑞典仔帶莉莉參加黑社會分子寇費斯的宴會。當瑞典仔看見姬蒂時，他立刻被她妖嬈的外貌所吸引，而完全將莉莉冷落一旁。這段邂逅是瑞典仔墮落的開始。姬蒂對瑞典仔所說的第一句話更是深深地吸引住瑞典仔：「我恨暴力，安德森先生。想到兩個男人彼此打鬥得血肉模糊會讓我噁心。」被姬蒂所迷惑的瑞典仔逐漸喪失其男性的原動力。為了姬蒂，瑞典仔入獄，參加寇費斯的搶劫集團，而後又中了姬蒂和寇費斯的圈套，捲走所有贓款。當最後姬蒂遺棄他時，衣衫襤褸的瑞典仔蹣跚地在房間內踱步，口中只不斷地唸著「她走了」，並且企圖跳樓自盡未成。絕望、無力的瑞典仔完全失去往日剛猛拳擊手的形象。他倒在床上啜泣不已；這情景與尼克向他通風報信時的狀況相互呼應。因此，架接這些情節於海明威的短篇故事，電影版的《殺手》顯然將男性喪失權力優勢的執念投射於姬蒂致命女性的形象上。短篇故事結束於深沉失敗主義的氛圍，而電影版則以此為起點，將姬蒂框入偵探情節的佈局裡，以為男性中心權力結構的反撲追求正當化的藉口。而反撲行動的執行者就是瑞爾登。

　　的確，誠如克勒尼克所言，瑞爾登自行擔綱瑞典仔的復仇者，企圖破解這位拳擊手墮落的迷團，及確立自己硬漢調查員的優勢，也為瑞典仔「男性的創傷」（masculine impairment）完成救贖的任務。如此，瑞爾登和瑞典仔也形成對比關係。在整部影片中，瑞典仔以「安德森」、「尼爾遜」、「彼得蘭恩」和「瑞典仔」等不同的名字出

128

現，而這位保險調查員則始終只用「瑞典仔」這名字。前者意謂瑞典仔認同的分裂，而後者隱喻瑞爾登具有完整的男性原動力（Krutnik，115-6）因此，在一場瑞爾登和姬蒂的對手戲裡，兩人隔著桌子，相對而坐；瑞爾登彷彿處於瑞典仔往日的位置一般。然而，他與姬蒂之間的距離感卻也暗示，他不會像瑞典仔一樣為姬蒂所騙。最後，瑞爾登從紛亂的線索理出案情真相、將姬蒂繩之以法，象徵性地補償瑞典仔所受的「創傷」。

「男性的創傷」是一九四〇年代黑色硬漢電影的典型母題；而硬漢偵探電影則往往呈現為此「創傷」提出反擊的執念。《謀殺，我的甜心》也不例外。就像瑞典仔一樣，大個子莫洛伊代表對「不祥」女子懷執念而陽剛氣質受創的男性。直到他被槍殺身亡為止，瑞典仔始終隨身帶姬蒂送他的手絹，一個縈繞於心執念的表徵。而《謀殺，我的甜心》在故事的開頭就賦予莫洛伊一種虛幻的色彩。獨自坐在辦公室內，馬婁凝視窗外黑夜的天際。在霓虹燈閃爍的光影下，窗上玻璃彷彿是一面鏡子。此時，莫洛伊的魁武身影隨著閃爍的燈光，忽明忽滅地倒影在窗子上。這段情節一則案是莫洛伊的陽剛外表不具實質，再者意指他所時刻惦記的「可愛的小薇瑪」只不過是執念的產物。追尋的過程就此展開。在格瑞爾〈另一個受創的男人〉槍殺薇瑪後，莫洛依著魔似地望著她的屍體，口中呢喃著「她永遠是那麼可愛」。最後，為了自衛，格瑞爾開槍射殺莫洛伊。抑制執念和創傷的意圖顯然貫穿這些情節的安排；死亡成為遭受執念宰制者的唯一解脫。

在《再見，我的可人兒》，莫洛伊的下場似乎是用以強調薇瑪的冷酷和傷害力，故事中失敗主義的感受更為加深。小說情節的發展也是由莫洛伊的出現開始。雖然，錢德勒並未藉幻影般的景象來反映莫

洛伊的心思；但是，他讓莫洛伊反覆地唸著「小薇瑪」來強化執念的感覺。薇瑪和莫洛伊相遇時，她連開槍射殺她的舊情人。此刻，我們才知道，莫洛伊被逮入獄是薇瑪向警方告密所致。最後，薇瑪在開槍拒捕時被反跳而回的子彈擊斃。就性別歧視的問題而論，小說傾向於用尖銳、單一負面的描述否定女性，強化創傷的效果和無力感。電影版則運用較迂迴的壓抑機制；一方面用截然二分的簡單邏輯，企圖達到壓迫和收編女性的效果；而另一方面則又凸顯反撲意識的必要性和合理性，以補強壓抑效果。《再見，我的可人兒》和《謀殺，我的甜心》或可代表兩類「硬漢偵探」產物的典型差異。然而，我們也必須注意，黑色現象和硬漢小說傳統所呈現，男性中心結構的壓迫性本質是一致的。

　　《夜長夢多》（同樣以馬婁為主角）的兩個版本也呈現類似的差異。在電影版中，導演霍克斯（Howard Hawks）不但添加幾段調情戲，甚至將馬婁塑造為龐德式人物。在辦案過程中，馬婁四處與女性調情；他的委託人史登伍將軍的女兒費雯、書店的女店員和女計程車司機。事實上，錢德勒筆下的馬婁是一個充滿憤世嫉俗和悲觀主義心態的人物。在《謀殺，我的甜心》，馬婁的角色已經略帶玩世不恭的色彩。而在霍克斯的刻意塑造下，這為私家偵探變得更形戲謔、輕佻。這種轉變一則與霍克斯本身傾向於打趣、喜劇手法處理嚴肅的課題有關（Krutnik, 98），再者，如前述，和好萊塢製作偵探電影的取向有關。無怪乎《夜長夢多》的電影版一反黑色硬漢電影的傳統，以喜劇收場。就像傳統西部電影的男女主角，如《驛馬車》（*Stagecoach*, 1939）的林哥和達拉絲一樣，馬婁和費雯駕車奔向黎明的地平線。

霍克斯的《夜長夢多》也將原著小說的主要女性角色，史登伍的兩個女兒卡門和費雯，以及黑社會分子艾迪馬斯的妻子夢娜予以重新塑造。錢德勒筆下的卡門和費雯都是放浪形骸的富家千金；而夢娜則是善良、忠於丈夫，且令馬婁為之心動的女子。小說結束時，馬婁回想在這案件中被卡門殺害，而埋骨油井中的瑞根，悲觀、絕望的感覺溢於言表：「你只是淪入於大沉睡，不必在乎你的死法和你倒下的地方是如何齷齪」〈BS, 139〉。而深沉感傷的思緒令馬婁更加懷念夢娜；可是，他也說，他從此未曾再遇見她。換言之，小說中唯一具有正面形象的女子是一個典型傳統的妻子；而她卻彷彿一個無法企求的理想，代表硬漢永遠的失落感。

相反地，《夜長夢多》電影版中的夢娜則是一個無足輕重的角色，取而代之的當然是費雯。就像典型的霍克斯式女主角，如《育嬰奇譚》（Bringing Up Baby, 1938）的蘇珊一樣，費雯是一個任性、黠慧的女子；她與霍克斯所塑造的馬婁成為硬漢電影中的異數。即便是卡門也由瘋狂、任意勾引男人的女子轉變為被驕縱、頑皮、不慎誤入歧途的女孩。霍克斯的《夜長夢多》有其鮮明的個人風格，同時也將一九四四年之後，硬漢偵探電影的「陽物中心想像」發揮得淋漓盡致。

儘管霍克斯的《夜長夢多》將原著的人物塑造作了相當程度的更動，他依然沿襲小說中「男性創傷」的母題。而這母題與史登伍父女之間的關係極為密切。馬婁受史登伍之託尋找費雯的丈夫瑞根，同時也為其解決一件勒索案。瑞根是一個魁梧的愛爾蘭人，賣過私酒，參加過愛爾蘭革命；身受史登伍信任。這位老將軍曾稱瑞根是「我生命的氣息」〈BS, 7〉。換言之，瑞根象徵史登伍業已消頹的陽剛，以及

131

替代性的亂倫關係。但是，數月前，瑞根突告失蹤。而史登伍稍後連續接獲信函，以卡門的裸照向其勒索金錢。這事件似乎象徵卡門的性侵擾陽剛以失的史登伍。的確，事實真相也顯示，卡門因向瑞根求愛不成，而開槍射殺他。瑞根的死隱喻史登伍「男性的創傷」；而他們父女三人的關係則指涉父權體系對女性性慾的恐懼感。在小說中馬婁最後讓費雯帶卡門遠走他處，不將她繩之以法；此舉或許意謂無力報復卡門所造成的創傷。相反地，電影的結局似乎暗示撫平創傷的可能性。就如前述的硬漢小說一樣，錢德勒的《夜長夢多》對性別對立的觀點遠比霍克斯的電影版本所呈現的尖銳、悲觀得多。

「男性的創傷」在犯罪冒險小說中至為明顯。由於這類小說都描述蛇蠍美女引誘男人犯罪而致萬劫不復；所以，小說大都以男主角倒敘的方式呈現失落感。舉例說，肯恩的《郵差總按兩次鈴》就以錢伯斯在行刑前，倒敘其為何淪落至此開場。而且，就像其他一九四〇年代，改編自犯罪冒險小說的電影，《郵差總按兩次鈴》的電影版大抵維持原著的敘事結構。究其原因，無非是男性聲音倒敘的敘事策略凸顯男性對女性的疑惑和恐懼，以及創傷永不得平復的悲觀意識。

然而，我們必須注意，在一九四〇年代，犯罪冒險電影的產量並不多。根據克勒尼克的統計，在一九四〇至五〇年間所製作六七十部黑色硬漢電影中，黑幫電影佔兩部，犯罪電影十部，其餘為偵探片（Kurtnik, 182-7）。或許，這個數據可以提示我們，男性中心權力結構反撲意識高漲的現象。

在大部分的黑色硬漢電影中，犯罪都與金錢有關。當然，這種現象反映戰後美國以金錢爭逐為社會動力的趨勢（Neve, 148）。然而，這些電影將女性犯罪與金錢相連接似乎透露出男性對女性經濟自主性

提升的焦慮和恐懼。而從經濟心理學的觀點而論，金錢原本是是陽物權勢的表徵（Goux, 45）。女性掌握金錢和經濟自主即等於掌握男性所壟斷的權力結構。一方面，黑色電影硬漢電影呈現父權結構的壓抑性和男性的「去勢」恐懼。另一方面，這類電影卻也不經意地暗示女性爭取社會權力的方向。因此，從性別差異和政治經濟的角度探討黑色硬漢電影，才能了解黑色現象的社會意義。而從探究硬漢小說的特質著手，我們方可掌握此類電影現象的架構。然而，我們也須注意，研究這類陽物中心思想的文化產物主要是凸顯父權結構的文化策略，以建立另類的構思和運作。

## 附註

① 哈維（Sylvia Harvey）論及黑色電影中家庭的的概念時，以恩格斯的說法為論證依據：家庭中，女性為無產階級，男性為中產階級。而寇威爾（Christopher Caudwell）論及中產階級文化指出，中產階級英雄是個人主義英雄，異化的畸形產物，期抗爭無助於社會體制的變革。見Harvey, "Woman's Place," 23及Caudwell, *Studies and Further Studies in a Dying Culture*, 21-2.

② 這是渥倫（Peter Wollen）訪問導演西格（Don Siegel）時，西格談起他重拍《殺手》的基本動機。見Wollen, *Sings and Meaning in the Cinema*, 113.

## 參考書目

Borde, Raymonde and Etienne Chaumeton. "The Source of *Film Noir*." Trans. Bill Horrigan, Film Reader 3. Ed. Bruce Jenkins. Evanstin: Northwestern UP, 1978. 58-66.

Bordwell, David. "Story Causality and Motivation." *The Classical Hollywood Cinema: Film Style and Mode of Production to 1960*. Ed. David Bordwell, Janet Staiger and Kristin Thompson. London: Routledge, 2015. 3-17.

Caudwell, Christopher. *Studies and Further Studies in a Dying Culture*. New York: Monthly Review, 1971.

Chandler, Raymond. *The Big Sleep*. New York: Vintage, 2018.

Cook, Pam. "Duplicity in *Mildred Pierce*." *Women in Film Noir*. Ed. E. Ann Kaplan. London: BFI, 1978. 68-82.

Gledhill, Christine. "Klute 7: A Contemporary Film Noir and Feminist Criticism." *Women in Film Noir*. 6-21.

Goux, Jean-Joseph. *Symbolic Economies: After Marx and Freud*. Trans. Jeniffer Curtiss Cag. Ithaca: Cornell, 2000.

Krutnik,Frank. *In a Lonely Street: Film Noir, Genre, Masculinity*. London: Routledge, 1991.

Malthy, Richard. "Film Noir: The Politics of Maladjusted Text." *Journal of American*

*Studies 18* (1984): 49-71.

Neve, Brian. *Film and Politics in America: A Social Tradition.* London: Routledge, 2005.

Renov, Michael. "From Fetish to Subject: The Containment of Sexual Difference in Hollywood Wartime Cinema." *Wide Angles 5.1* (Winter 1982): 3-25.

——. *Hollywood's Wartime Women: Representation and Ideology.* Ann Arbor: UMI Research Press, 1988.

Schrader, Paul. "Notes on *Film Noir.*" *Film Genre Reader.* Ed. Barry Keith Grant. Austin: Texas UP, 2012. 169-82.

Silver, Alain and Elizabeth Ward, ed. *Film Noir: An Encyclopedic Reference to the American Style.* Woodstock: Overlook Press, 1980.

Tuska, Jon. *Dark Cinema: American Film Noir in Cultural Perspective.* London: Greenwood Press, 1984.

Wollen, Peter. *Signs and Meaning in the Cinema.* London: Secker & Warburg, 2013.

# 迷濛暗夜，孤寂大街
歷史黑色電影的幽暗意識

大街上有著比夜更為漆黑的景況。

——錢德勒《謀殺巧藝》

我見到他永遠在孤寂大街上，

在孤寂房間裡，困惑但永不被擊垮。

——錢德勒《錢德勒談話錄》

　　黑色電影可說是令人著迷卻也極具爭議性的電影運動，同時也是好萊塢電影史上迄今最具藝術價值的產物。尼弗（Brian Neve）認為，就當時好萊塢電影的總產量而言，黑色電影只佔一小部分，不具代表性。克勒尼克（Frank Krutnik）則提到，有些學者甚至認為，「黑色電影」一詞只是非系統化或直覺式的產物。另外，黑色電影究竟是類型或運動依然有些爭議。克勒尼克傾向界定黑色電影是犯罪和偵探類型電影的組合（corpus），而他的論述聚焦於私家偵探與犯罪謀殺影片。塔司卡（Jon Tuska）和希瑞德（Paul Schrader）大抵上持

相同看法；不過，他們以視覺風格與意識為基礎，認為同時期部分其他不同類型的電影，如恐怖類型的《豹人》（*Cat People*, 1942）或家庭通俗劇的《慾海情魔》（*Mildred Pierce*, 1946），西部電影《窮途末路》（*Pursued*, 1947）等也具有黑色電影的元素，應同時納入考量。①如果就當代黑色電影的發展來看，犯罪和偵探類型始終是這個電影運動延續的主幹。當代電影工作者在創作犯罪和偵探類型電影時，經常從黑色電影的風格、意識和敘事結構汲取靈感，用以刻劃充滿深沈困惑和失落感的世界。由於黑色電影主題和情節隱含對經濟大恐慌時期至二次大戰數十年當中，美國社會面對經濟蕭條的延期反應（delayed reaction），戰後數年間普遍存在於社會的絕望意識（general postwar despair），戰後兩性關係變遷，美國國內犯罪擴散以及全球性戰爭潛在危機等等因素所引發的焦慮，評論者因此傾向於將黑色電影界定為這一時期特定的產物（Schrader, 170-1;Tuska, 176, 237）。在他一九七二年的評論《黑色電影筆記》（"*Notes on Film Noir*"）中，身兼評論家、編劇和導演的希瑞德將黑色電影的年代界定為自《梟巢喋血戰》（*The Maltese Falcon*, 1941）至《歷劫佳人》（*Touch of Evil*, 1958）間的十餘年，而稱後者為黑色電影的墓誌銘。②他在評論中扼要地介紹黑色電影的風格、主題和歷史階段的分期。希瑞德提及，黑色電影的崛起代表美國電影工作者擺脫過去的「創作怯懦」（creative funk）行徑，鼓起勇氣，以嚴厲、不假辭色的觀點來檢視美國社會的幽暗面。同時，他就超過三百部黑色電影的情節歸納出重複出現的主題：向上提昇的力量（upwardly mobile forces）已經停滯，開拓精神如今墮落成偏執狂和自我幽閉症;不入流的小混混位居要津，私家偵探厭惡地脫離警界，而女主角厭倦於自己動手行

騙，矇騙別人代她操刀；黑色硬漢（私家偵探、戰爭英雄、黑道殺手等等）胸中滿懷對過去和現在的激情，但怯於展望未來，甚而感覺不再那麼值得為這個社會去打拚。③再者，黑色電影的敘事結構和風格更深化自我生存意識幻滅的主題。從德國表現主義移植而來的手法，如光影明暗強烈對比（chiaroscuro），不規則的線條，傾斜的攝影或構圖，大雨滂沱或濃霧迷濛的場景形成獨特視覺風格；倒敘、旁白（voice-over）、迴旋式或夢魘般的情節鋪陳加深敘事基調中悲觀、宿命論的氣息。在如此的氛圍裡，謎團般、邪惡、致命的女性，孤寂、憤世嫉俗的硬漢英雄，墮落和貪婪的人性，以及犯罪充斥的黑夜大街等晦暗圖像烘托出一個不安、無奈、絕望的社會景觀。

　　同樣地，塔司卡綜合多位研究者的論述加以分析說，文化評論者過去慣於以「純真淪喪」（the loss of innocence）這個主題來探討美國文學和電影，彷彿美國曾經擁有純真的過去。他認為，這個概念只是用以營造社會集體的「強制性的樂觀」（forced optimism），而好萊塢也以逃避式（escapist）的電影來助長這種思想；黑色電影革命性的意義在於它本質上就是對美國電影工業的「意識型態義務」（ideological obligation）進行反制。塔司卡說，一部黑色電影不可能出現歡喜收場還可以算是黑色電影；並非偽造的眷戀氛圍，而是潛藏於黑暗的視覺風格以及孤寂、絕望和恐懼的黑色景象中的那股黑色意識（*noir* sensibility）使我們感受到黑色電影的黑暗（Tuska, 151-3）。另一方面，希瑞德也直接指出，美國電影評論者向來重視主題而輕忽風格。黑色電影反其道而行，將主題隱含於風格與敘事結構之中，而一般影片中大肆吹捧的虛偽價值觀（如中產階級最好）與黑色電影的獨特風格是難以相容的；「隨意挑選，一部黑色電影就可能優

於一部隨意挑選的默片喜劇，歌舞片，西部片等等」（Schrader, 180-1）。

希瑞德撰寫這篇評論的基本因素是，迄至七〇年代初期，美國文化界始終有意無意地忽視黑色電影的內涵。自一九四六年，法國評論家傅昂克（Nino Frank）首度以「黑色電影」這個術語來描繪一批好萊塢在大戰前後所拍攝風格獨特的偵探和犯罪驚悚電影，法國的電影研究者就不斷以論文探討這個新的電影運動。一九五五年，波得（Raymonde Borde）和修美東（Etienne Chaumeton）以《綜觀美國黑色電影（1941-1953）》〔*Panorama du film noir américain (1941-1953)*〕一書深入剖析黑色電影的各個面向和意涵。爾後二十年，這本法文著作始終未有完整的英譯本問世;而在七〇年代初期的美國評論界，為數有限的黑色電影評論若非個別的篇章，就是附屬於電影史、電影作者或動作類型的專書中，專題研究這個電影運動書籍的出現更是七〇年代末期的事（Krutnik, 15-6, 229; Schrader, 181-2; Tuska, xv-xvi, 273-80; Coates 171）。深究其原因，希瑞德認為，這是由於黑色電影呈現社會中的墮落和絕望，以致被視為偏離美國的傳統價值。塔司卡也提到，進入五〇年代，大部分創作黑色電影的導演轉而拍攝其他風格或類型電影的原因之一就是政治壓力；威爾斯（Orson Welles）在發行《歷劫佳人》之前就將這部片子作大幅度的修剪。的確，在一九五〇年代初期，麥卡錫和艾森豪相繼竄升，政治情勢轉趨保守；「眾議院非美委員會」（HUAC）大肆迫害好萊塢激進的電影工作者，所謂的「好萊塢十君子」（the Hollywood Ten）事件就是歷史上最著名的迫害事件。當時電影中任何社會批評意識必須以希瑞德所稱「肯定美國生活價值的荒謬方式來包裝」，黑色電影的

發展空間自然極度遭受壓縮，難以為繼；奈墨爾（James Naremore）就以「歷史黑色電影」（historical *noir*）來界定四、五〇年代的作品，將這時期的黑色電影視為整個運動的先驅（Schrader, 180; Tuska, 237;Neve, 171-201; cf. Naremore,133-5）。當然，承襲黑色電影餘緒的作品依然偶有所見，如諷喻麥卡錫主義荒謬性的間諜電影《諜網迷魂》（*The Manchurian Candidate*, 1962），探討社會不同階級善惡、正邪界限模糊、糾葛的《恐怖岬》（*Cape Fear*, 1962）或改編自錢德勒（Raymond Chandler）的《小妹》（*The Little Sister*, 1949），描繪一個親情和人性蕩然無存世界的《馬婁》（*Marlowe*, 1969）。另外，黑色電影也漸漸不再侷限於黑白底片的光影效果中，視覺風格開始轉變，主題和故事情節也不斷融入新的時代意涵。

除了對黑色電影視覺風格和主題情有獨鍾之外，希瑞德對長久以來政治壓抑和社會動盪的狀況深感不滿是促使他企圖催化黑色電影研究和創作的主因：

> 由於目前的政治氣氛嚴峻，觀眾和電影工作者會發現四〇年代末期的黑色電影越來越吸引人。或許，四〇年代對七〇年代的人而言，就像三〇年代對六〇年代的人一樣。（Schrader, 169）

黑色電影是希瑞德個人研究和創作的取向，而他又將之轉化為意念表徵，用以進行社會批判。召喚或挪用壓抑的文化記憶或許目的就在於援引這記憶所承載的批判性思考，作為與當下的主流思維辯證之用。借用邊雅明（Walter Benjamin）格鬥的比喻，飛躍進入歷史的競技場是辯證的過程，是將歷史融入現今存在的意義，並使其與主流

的歷史與價值觀相抗衡（brush against the grain）。④因此，儘管希瑞德認為黑色電影已經走入歷史，他的電影創作依然深具黑色風格和意識。他為史柯西斯（Martin Scorsese）所寫的電影腳本《計程車司機》（*Taxi Driver*, 1976）反映七〇年代社會墮落的面向以及越戰所帶來的後遺症，而他創作劇本又親自執導的《美國舞男》（*American Gigolo*, 1980）諷刺上流階層和政治人物虛偽、腐化的生活。這兩部作品都被視為七〇年代黑色電影的代表作；即便是在非黑色電影的作品《藍領階級》（*Blue Collar*, 1978）中，希瑞德也強烈撻伐政府無所不用其極壓抑勞工運動的行徑。

　　奈墨爾就指出，希瑞德的評論和電影隱含對六〇年代和七〇年代初期極右保守政治勢力抬頭的憤懣。越戰衝突持續升高以及所引發美國社會的問題，貧富差距擴大，甘迺迪兄弟和黑人運動領袖金恩遇刺的事件，一九六八年民主黨大會的暴動事件，軍隊進駐校園鎮壓抗議學生，一九七一年國民兵和警察在肯特州立大學以及傑克森州立大學槍殺學生的事件等等一連串社會、政治和經濟失衡狀態的衝擊都是形成批判意識的因素（Naremore, 33-4）。黑色電影也因此跨越四〇年代時空的藩籬而來，展現出轉化類型或結合不同時代議題的能量。舉凡說，展現超越法律體系，以近乎偏執的心態對抗犯罪的暴警電影（the rogue-cop thriller）《緊急追捕令》（*Dirty Harry*）與《霹靂神探》（*The French Connection*）片集，刻劃生存於資本家控制的社會中絕望和無力感的私家偵探電影《唐人街》（*Chinatown*, 1974），政治陰謀電影《凶線》（*Blow Out*, 1981），融合科幻類型與黑色電影元素的《銀翼殺手》（*Blade Runner*, 1982），以「致命的女性」（*femme fatale*）這個黑色電影既有主題為情節主軸的《要命的吸引

力》（*Body Heat*, 1984），探討色情犯罪的《蒙娜麗莎》（*Mona Lisa*, 1986），將《黑夜深處》（*Somewhere in the Night*, 1946）探尋另一個黑暗自我的主題融合靈異類型元素的《天使心》（*Angel Heart*, 1987）以及用充滿無力感基調敘述反毒行動慘敗的「半紀錄片式／警察程序」電影（semi-documentary/police procedural）《天人交戰》（*Traffic*, 2001）都是典型的例子。⑤自七〇年代中期開始，隨著黑色電影評論和《計程車司機》之類的電影持續問世，這個電影運動的輪廓才得以漸漸成形。自此，電影工作者持續地探索黑色電影獨特的慣例和內涵，並且嘗試開拓新的意境（Naremore, 36-7）。就像歷史階段的先驅作品一樣，當代的黑色電影蘊涵相同的黑色意識—憤世嫉俗、批判的語調中透露出深沈的傷感或絕望。本文將以歷史黑色電影所展現的黑色意識為核心主題，探索黑色電影發展的意涵。

　　或許，黑色意識中的悲觀氣息與存在主義式的痛楚感未必能激發多少政治效應（Naremore, 37），而黑色電影的主題所傳達的反抗意旨（the name of the revolt）可能並未盡明確（Coates, 171）。但是，多數黑色作品的主題至少探索普遍存在於社會中，權力或資源的操弄與糾葛，人性與自我存在價值幻滅的景況；憤世嫉俗與悲觀的基調似乎投射出浪漫、理想化的憧憬，以及對社會沈痾一再上演，積重難返的感嘆。如果虛構作品本質上就具有後設性⑥，那麼，黑色電影的特質和發展過程或許就存在著宿命。我們不妨以恐怖類型的經典作品《豹人》為例來印證黑色電影的本質。這是由歐裔移民導演圖訥（Jacques Tourneur）所執導的電影，片中呈現典型黑色電影的視覺風格。故事描述移居美國的塞爾維亞女子伊琳娜的悲慘故事。伊琳娜相信自己是豹人的後裔，一旦有憤怒、忌妒的情緒，或是在情慾遭

受刺激的時刻，她就會幻化成兇殘的豹女。她與奧利佛在中央公園的動物園區邂逅而相戀。儘管她把故鄉這則傳說告訴奧利佛，他依然極力追求，而兩人也終於結婚。可是，伊琳娜一直無法與丈夫過著正常的婚姻生活。奧利佛以為妻子患有精神疾病，找來心理醫生賈德為她治療。後來，由於丈夫另結新歡，再加上賈德意圖強暴她，伊琳娜果真轉化成豹女殺害心理醫生，同時自己傷於賈德的劍下。最後，她將動物園籠中的黑豹釋放出來而被咬傷致死。從歐洲移入美國的導演，以具有典型德國表現主義視覺風格的《豹人》描述一個來自東歐，文化背景迥異的女子遭受排斥的悲慘境遇當然是在凸顯美國排他的必然性。就主題而論，電影中所呈現的美國是一個立意將異國邪魔化，以便心安理得地將之驅除的國度（Coates, 170）。伊琳娜與奧利佛在公園邂逅的那段情節，其中一個鏡頭是勸導愛護環境告示牌的特寫：「別讓他們說得妳慚愧不已。在妳還沒來之前，這裡一切都很美麗。」這已經預示伊琳娜日後的命運。若是從後設的角度來看，這段情節安排或也可視為是黑色電影的自我反射。

　　當兩人過著有名無實的夫妻生活，奧利佛向女同事愛麗斯訴苦說，從小到大他都無憂無慮，未曾像現在這樣不快樂，他不知道該如何處理伊琳娜的事。當伊琳娜被黑豹咬死倒臥在獸欄外，奧利佛和愛麗斯來到現場，他這才說道：「她從來沒騙過我們。」兩人不久相擁離去。最後，只見黑夜中，已死去的伊琳娜躺臥在這個一切「原來都美麗」的公園裡。即使將社會真實攤在他們面前，懷帶偏狹、膚淺生命觀的人終究只願意倒退回「強制性樂觀」的狀態；就像異國女子伊琳娜來到美國一樣，表現主義移植到這個第二故鄉的景況多少有些坎坷。

寇茲（Paul Coates）曾說，黑色電影的表現主義視覺風格並非虛飾外表的舶來品，而是表達美國主題的媒介。表現主義電影經常出現的父子衝突關係轉化成黑色硬漢始終與擁有權勢或財富者扞格的局面；硬漢代表渴望取代父權卻沒能成功的兒子。假如土生土長的美國導演採用這種風格，那是因為他們感覺自身是放逐於自己的國家裡（Coates, 167）。寇茲的觀點的確提供我們思考多數黑色電影創作者與歷史情境互動關係的一個面向。但是，我們在此或許可以略作補充的是，挑戰父權或許意味這個象徵結構頗有可議之處，黑色電影所呈現的社會情境似乎也透露這樣的訊息。大部分黑色英雄過著孤寂甚而有時候是窮酸、潦倒的日子，選擇非傳統的社會角色，進行犯罪或偵探的冒險歷程，或許多少反映類似的心境。

　　根據寇茲的分析，硬漢英雄的原型分為偵探與情人／謀殺犯兩類，而他們的特質是（不管是出於自願或被迫）始終與財富無緣。偵探從不運用他們的智慧與能力換取不當利益，而情人／謀殺犯殺了有錢的「父親」之後卻永遠得不到渴望的戰利品。偵探是黑暗大街的騎士，情人／謀殺犯則是弒父但取代不了父權的兒子（GG, 172）。寇茲對於偵探與情人／謀殺犯兩類黑色英雄原型的分析以及父子衝突的主題的探討說明了德國表現主義與黑色電影相承的脈絡。克勒尼克（Frank Krutnik）的分析與寇茲的評論頗有類似之處。他同樣地從心理分析的角度探討黑色英雄與父權象徵結構對立的關係，並且依此為四、五〇年代犯罪和偵探驚悚類型的黑色電影歸納出三種敘事結構：「硬漢偵查」（the tough investigative thriller）、「硬漢懸疑」（the tough suspense thriller）和「犯罪冒險」（the criminal-adventure thriller）。在硬漢偵查驚悚電影中，私家偵探代表超越法

律體系的道德原則，堅毅的陽剛形象，包括《殺手》（*The Killers*, 1946）的保險公司調查員瑞爾丹、《謀殺，我的甜心》（*Murder, My Sweet*, 1944）與《夜長夢多》（*The Big Sleep*, 1946）裡的馬婁，而最理想化男性意志力的表徵就是《梟巢喋血戰》的山姆史貝。硬漢懸疑電影中主角的身份是私家偵探，偶然捲入刑案的人，被構陷的代罪羔羊，周遭親近的人被謀害的人，抑或是患了失憶症的人，不一而足；他們有時因遭遇挫折而心懷畏縮或猶豫，以致無法採取有效行動來對抗險惡局勢或命運，《迂迴》（*Detour*, 1945）的艾爾羅伯茲就是一個例子。史貝和艾爾形成硬漢偵探形象光譜的兩極，其他大多數作品所塑造的黑色英雄就擺盪於這兩者之間。當然，就像所有電影類型的區分一樣，「偵查」與「懸疑」的界定只是權宜。舉例來說，《謀殺，我的甜心》的馬婁雖不若史貝的絕對強勢，卻還是整個敘事推動的核心，而《黑暗角落》（*The Dark Corner*, 1946）屢受陷害的偵探高特和《亡命天涯》（*Out of the Past*, 1947）裡迷戀致命女人的傑夫馬坎相對地處於受制的狀態，似乎混合這兩類敘事結構的元素。犯罪冒險電影就是指藉犯罪謀殺抗拒父權體系的人物，如《雙重賠償》（*Double Indemnity*, 1944）的華德耐夫，《上海的女人》（*The Lady from Shanghai*, 1946）裡的麥可奧哈拉或《陷阱》（*Pitfall*, 1948）的約翰霍卜斯；性或女人有時只是導火線，挑戰父權體制可能才是重點（cf. Krutnik, 86 & chaps. 8-10）。塔司卡也曾經指出，大部分男性觀眾根本無法從黑色電影獲取替代性快感。因為，父權價值是一把兩面刃；在對女性設限的同時，男性也被要求必須忍受父權結構對個人內在智識、精神和感情發展的獨特性所造成束縛，黑色硬漢的掙扎、孤寂與反抗自然不言可喻（Tuska, 215-6）。

克勒尼克的分析的確非常精簡扼要，敘事結構的分類也頗有獨到之處。不過，若我們將《昂山峻嶺》（*High Sierra*, 1941）、《劊子手》（*This Gun for Hire*, 1942）或《黑獄亡魂》（*The Third Man*, 1950）納入探討範疇，那麼，這類以黑道人物或職業殺手為主角的黑色電影也樹立了所謂「天使／撒旦殺手」（the angelic/Luciferian killer）的硬漢英雄原型。⑦這是一個亦正亦邪，充滿魅力的黑道人物形象。這類黑色硬漢更有著迥異的生命觀，憤世嫉俗與宿命色彩尤為明顯。克勒尼克和寇茲一樣，似乎都略去前述「天使殺手」的原型，主要的原因似乎都是集中探討歷史時期的作品中私家偵探與謀殺犯罪類型的電影。同時，克勒尼克在應用伊底帕斯結構（Oedipal structure）探討黑色電影的過程中再三強調，硬漢英雄對父權結構的反抗既是自戀式認同，又是重新確立父系的律法是有效的架構（validating framework）。他特別以犯罪冒險電影為例提出，硬漢犯罪英雄謀殺父權形象的角色是伊底帕斯式抗衡，只是在既定、容許的範疇裡換取想像的快感（Krutnik, 90, 138, 146）。如果克勒尼克的論點成立的話，那麼，當代解構認知論、族群或性別差異的相關論述似乎只是用以豐富父權結構的內涵，使其看來更具包容性罷了；克勒尼克的言詞似乎充滿新保守主義的色彩。事實上，在好萊塢的意識型態義務的箝制下，歷史時期的犯罪冒險電影有其製作困境。本文稍後將略作討論。

克勒尼克的論述中似乎也排除所謂黑色電影墓誌銘的《歷劫佳人》。⑧在他的分類中，暴警電影、黑幫電影和警察程序電影頂多只是黑色電影的附屬類型。探討當代黑色電影的發展當然以犯罪和偵探電影為主；但是，範疇的界定應該可以將早期所樹立的視覺風格、敘

事結構和意識納入，相互參佐。事實上，《歷劫佳人》這部具有黑色視覺風格與意識的暴警類型電影開創了日後類似作品發展的先河。主角昆蘭是美墨邊鎮的警察局長。多年前，他的妻子被殺，昆蘭苦無證據將兇手繩之以法。而後，每逢辦案，他都憑直覺鎖定罪犯，再以栽贓方式逼其認罪，而從未出過錯。同時，昆蘭是種族偏見者，毫不避諱地說墨西哥是不文明之地。他能在邊界兩國來去自如正象徵他辦案的手法，以及正邪並存的個性。就像他的同事最後對他下的評語：昆蘭是「一個好偵探，但卻是一個爛警察。」值得玩味的是，有別於過去黑色電影的都會場景，《歷劫佳人》故事的空間是邊鎮。空間的改變似乎也隱喻黑色電影已經走到終點；而昆蘭死於墨西哥邊境彷彿是為黑色英雄形象作總結。《歷劫佳人》的確呈現希瑞德所說晚期黑色電影的特質：「彷彿承受了十年絕望的壓力，黑色英雄開始抓狂」（Schrader, 178）。昆蘭也成為當代電影中執法人員逾越法律限制，扮演正義復仇者的先驅；《緊急追捕令》的哈利卡拉漢與《霹靂神探》的大力水手道爾都是暴警的代表，而類似的角色隨著歲月的改變逐漸發展出來。其他硬漢英雄的形象也在不斷轉型中：例如，《唐人街》中行徑粗鄙，內心充滿矛盾的私家偵探契迪斯，《凶線》裡無端被捲入政治謀殺案的電影音效師傑克，《銀翼殺手》裡被外在環境擺佈，內心充滿困惑的特警戴克與智慧超越人類，更具人性的複製人罪犯羅伊。黑暗的視覺風格出現新的面貌，呈現不同的時代意義。或許，依然讓我們感到的是黑色景象中的那股幽暗意識。

　　二次大戰期間的黑色電影雖然展現典型的視覺風格，卻未必具有這般深沈的黑暗意識。《北非諜影》（*Casablanca*, 1941）雖然多少呈現黑色視覺風格，卻藉亂世鴛鴦離散的通俗劇烘托集體對抗法西

斯的主題；夜總會聯軍與德軍以軍歌相抗衡的情節多少有些陳腔濫調。《劊子手》將主角菲力普雷文刻劃成飽受創傷，內心孤寂、困惑的職業殺手，但他最後犧牲自我，摧毀日本間諜竊取軍事機密的計劃。這些電影情節似乎挾帶戰時文化動員的意圖。即便是硬漢偵探電影代表作的《鷹巢喋血戰》也較缺乏稍晚黑色作品的悲觀氣息。這部作品具有黑色視覺風格的韻味，是精心形塑理想化男性意志力（psychodynamics of masculinity）的作品。主角史貝是與警方水火不容的私家偵探，是超越法律，洞悉人性，對抗犯罪的人物。在伙伴阿契深夜遭槍殺時，史貝已經就寢；他的房間一片漆黑，路燈的光線從窗子透進來，微風拂動窗簾，形成明暗對比與光影不穩定感，頗有山雨欲來的感覺，視覺風格頗為清楚。再者，多數室內場景，人物對峙的情節都運用仰角和腳燈（underlighting）拍攝，形成暗影浮動的不穩定感與空間擠壓的幽閉感（claustrophobia）。導演休士頓（John Huston）素來行事風格與好萊塢格格不入，但他的作品從未脫離這個電影體制的法則（Gomery, 321）。他親自改寫漢麥特（Dashiell Hammett）原著並參與剪輯，刻意使情節發展集中呈現史貝的陽剛氣勢與其他角色陰柔形象的對比（Naremore, 60-1）。在面對娘娘腔的黑道約珥開羅用槍脅迫史貝時，鏡頭以仰角拍攝，呈現史貝露出狡黠的微笑，以絕對的優勢，輕易地制服開羅。而史貝與布莉姬兩人初次對話的情節是以特寫反覆對比這位詭詐美女編造謊言時的閃爍眼神與硬漢偵探半信半疑的表情。儘管史貝一度對布莉姬動了真情，他還是忍痛將這位槍殺他的伙伴，設計使所有人相互殘殺的致命美女交給警方。休士頓特地改寫史貝最後的幾段對白，使影片的結局出現淡淡的傷感。史貝對布莉姬的告白混雜著痛苦、無奈、自我壓抑的情緒：

「我不想再被妳愚弄了。……或許我愛妳。把妳交給警方後，我會有幾天睡不好覺，但這會過去的。如果這些對妳沒有意義的話，我就不妨告訴妳。我不想再被妳愚弄；因為我整個人都想不計後果任妳擺佈，而妳早也算準這一點……。」當刑警問他那隻黝黑的老鷹雕像為何，史貝思索片刻，解釋說：「那是所有夢想塑造出來的玩意兒。」馬爾他之鷹的贗品蘊含人類根深蒂固的貪婪、背叛與無知。休士頓一方面賦予史貝這個角色些微心理深度，使敘事加添幾許孤寂和哀傷；另一方面，他更強化史貝自制、精明與果斷的色彩，塑造了黑色電影運動史上最極端強勢的硬漢形象。

《夜長夢多》的馬婁也有類似的特質。他參加過墨西哥內戰，擔任過地區檢察官的幹員，因不服從上司而去職，從事私家偵探的工作。馬婁與警方一直維持十分友好的關係。因此，當富豪史登伍將軍的小女兒卡門放浪形骸而遭人偷拍裸照勒索，以及與他情同父子的保鏢失蹤後，警界的友人就向老將軍推薦馬婁來辦案。錢德勒原著裡的馬婁是憤世嫉俗，抑鬱寡歡，對上流社會的腐化極為反感的人。霍克斯（Howard Hawks），這位謹守好萊塢古典敘事傳統的導演（*MH*, 209-10）特地找來福克納參與編劇，賦予馬婁典型好萊塢式男性性幻想的特質。儘管大雨滂沱和黑暗的視覺影像貫穿整個敘事結構，存在主義式的痛楚氣息並不明顯。電影裡的馬婁是精明、幹練、幽默的萬人迷，並且鍾情於史登伍的大女兒費雯。他在辦案過程中所遇見的女性，如圖書館的櫃臺小姐、書店的女店員、女計程車司機、俱樂部的兔女郎，都自動投懷送抱。霍克斯影片裡的馬婁與大多數黑色硬漢不同，是替代兒子（surrogate-son）的表徵，挺身捍衛飽受威脅，幾將傾頹的父權結構。雖然情節觸及了史登伍一家的墮落與衰敗，但最終

藉著描繪費雯的善良稟性來淡化批評意味。霍克斯的確塑造了一個影史上令人印象深刻的硬漢形象，黑色意識卻幾乎完全消溶於浪漫的氛圍之中。儘管運用黑色視覺風格來營造犯罪瀰漫的氛圍，休士頓和霍克斯這兩位一貫傾向依循好萊塢法則的導演似乎並未表現出明顯的放逐心境，他們的硬漢偵探也較缺乏深沈的存在意識。

　　大部分黑色電影的硬漢偵探並非如此。承襲三〇年代硬漢小說主角的部分特質，他們實際上是以憤世嫉俗與浪漫主義的外殼保護脆弱心靈的人物（Schrader, 174-5）。與錢德勒相識多年的製作人豪司曼（John Houseman）曾為大部分黑色英雄的共通點作了註解，頗適合用以刻劃硬漢偵探的生命世界；並且，相當一段時間，這些特質也成為美國電影和電視影集大部分私家偵探形象的原型。豪司曼說，硬漢偵探向來：

> 不受束縛，無人關懷，不修邊幅。他的衣著邋遢。他以走廊角落隔間的臥室為家，而他的辦公處所彷彿是破舊辦公大樓牆上鑿出來的洞。他依賴一些造成他生活孤單，既辛苦又不愉快的工作勉強度日。…他沒有確切的理想來支撐他，也沒有野心、效忠的目標，甚至對財富毫無慾望可言。…他的任務使他陷入極度危險的境地。他以充滿抑鬱的頑強意志面對侵襲他內心深切難捱的憤怒情緒。他認為生命是卑賤的，包括他自己的也如此……。（qtd. in Krutnik, 89）

　　的確，硬漢偵探幾乎都經歷自我存在意識不斷與父權體制抗衡的過程，徬徨、挫折與憤懣彷彿是宿命的循環；典型的例子包括導演狄

迷濛暗夜，孤寂大街

米崔（Edward Dmytryk）根據錢德勒《再見，我的可人兒》所拍攝的第一部馬婁系列電影《謀殺，我的甜心》、《黑暗角落》的高特，以及圖訥《亡命天涯》的傑夫馬坎。

　　好萊塢十君子之一的狄米崔一向對表現主義的風格與穆瑙（F. W. Murnau）的電影推崇備致。他經常透過拍攝黑色風格的作品傳遞激發社會變革的概念。他認為，犯罪是普遍存在的現象，是社會環境的產物；他的電影往往不僅呈現上流階層墮落的生活，同時更會探索社會底層的幽暗面向（Tuska, 154, 177, 236）。《謀殺，我的甜心》裡動態光影對比的運用頗類似穆瑙使用移動的攝影機創造光線與暗影對比的感覺。狄米崔以典型的倒敘與旁白揭開情節的序幕，同時充分運用黑色視覺風格，營造不安、困惑的氣氛。

　　雙眼受傷裹著紗布的馬婁坐在只有一盞檯燈照明，四下昏暗的偵訊室，對著幾位刑警，回溯整個事件的來龍去脈。故事開始，馬婁走遍大街小巷，為一位婦人找尋失蹤的丈夫未果；街坊招牌閃爍的霓虹燈與黑暗的街道相襯，形成強烈視覺效果，似乎意味馬婁內心的困惑與無奈。馬婁回到狹小、漆黑的辦公室，正為銀行存款見底而發愁。大樓外暗夜的街道與明滅不定的霓虹燈給馬婁一種生命虛幻的感覺。突然間，透著閃爍霓虹燈光的玻璃窗倒映一個彪形大漢的身影站立在馬婁桌前。剛出獄的黑道殺手莫洛伊提供豐厚的酬金，雇用馬婁代為找尋失蹤的女友薇瑪。坐困愁城的偵探立即接下案子。而後，馬婁又接受年邁的富豪葛瑞爾之女安的請託，調查珠寶竊案。幾經調查，馬婁發現，薇瑪已改名換姓，離棄莫洛伊，嫁給葛瑞爾，而且與犯罪組織密謀，騙取丈夫價值連城的珠寶。儘管馬婁最後解開謎團，他卻無法適時阻止葛瑞爾與莫洛伊相互槍擊，同歸於盡。

馬婁一度被黑道以迷幻藥控制，禁錮在精神醫院裡；狄米崔在這段情節中以虛懸於黑暗中的門，急轉的漩渦，重疊的影像等典型表現主義的視覺影像來呈現若虛若實，心智迷亂的感覺，與威爾斯《上海的女人》中麥可被下藥迷昏後，搖晃穿梭於遊樂場迷宮的情節，以及《神秘客》裡麥克渥德沈入惡夢的片段十分相似。《謀殺，吾愛》的視覺風格遠比《梟巢喋血戰》與《夜長夢多》更為突顯、細緻；而生活背景的描繪著墨更多，心理深度隨之增加，使馬婁角色的塑造沒有霍克斯版本的性幻想色彩，也少了一些理想化史貝的絕對優勢，卻反而較貼近典型的硬漢傳統。《黑暗角落》和《亡命天涯》則更是與《梟巢喋血戰》背道而馳，高特和馬坎缺乏史貝的掌控全局的優勢地位，完全無力反制對手的陷害。克勒尼克就認為，史貝所代表的硬漢偵探形象是已然消逝，不可企及或必須歷盡艱難才得以衛護的理想（Krutnik, 100）；不過，我們或許也可以說，黑色電影諸多偵探與犯罪的過程正是隱示，與腐化的父權抗衡，證明自我存在所可能付出的代價和可能經歷的試煉。

高特遭伙伴賈汀陷害，入獄服刑；他甫出獄，成立偵探事務所，又成為謀殺圈套的受害者。年老又心理病態的藝術商人凱司卡將年輕的妻子瑪莉視為禁臠，找人為她繪製肖像，並將畫像用鐵窗鎖在地下室，十分類似白朗寧筆下偏執狂、好大喜功的費拉拉公爵。他發現瑪莉與賈汀有染，就雇用黑道殺手將情夫謀害，並嫁禍給高特。當這位偵探找到凱司卡，試圖逼他俯首認罪卻反而身陷危機。這位古董商人甚至反唇相譏說，憑他的權勢與關係，即使東窗事發，也可以上訴到高等法院。最後，瑪莉為替賈汀報仇，槍殺凱司卡，解救高特。儘管高特始終鍥而不捨，敘事鋪陳一再呈現他焦躁、浮動的個性，以及事

事倚賴女友兼秘書凱薩琳。緝兇過程初次陷入膠著，高特隨即出現沮喪的神情與語調：「我感覺完全無望。我被逼到一個黑暗角落，而不知道誰在攻擊我。」有趣的是，真相大白後，凱薩琳直接要求高特第二天和她結婚；自始至終，高特總是缺乏主動、堅毅的色彩。

　　故事結尾藉兩個警員觀看凱司卡客廳一尊巨大雕像的插曲嘲諷上流社會的虛偽，透露黑色電影潛在的社會批判訊息。他們望著雕像，沉吟許久，其中一位突然不解地問：「你想，哪些腦筋正常的人會花錢買這麼一件破爛玩意兒？」寇茲曾引用幾部偵探影片中與藝術相關的情節，如《梟巢喋血戰》中馬爾他之鷹的贗品，《夜長夢多》裡暗藏偷拍裸照相機的觀音雕像，以及《黑暗角落》中的凱司卡為例指稱，硬漢英雄，或者說是整個黑色電影都抗拒非美國與貴族化品味。他借用邊雅明的說法提出，攝影和電影的任務就是驅散傳統所謂高級藝術品的氛圍（Coates, 172）。的確，黑色電影中有關藝術品的情節似乎是假託上流社會人士和藉藝術相關行業為掩護，進行不法勾當的罪犯諷喻某些人藉藝術為自己偽造邊雅明所稱的「膜拜形象」（cult image）以掩飾貪婪、腐化本質（Cf. Benjamin, 224, 243）；硬漢偵探解開犯罪謎團，同時也暴露那股氛圍背後的真實面目。

　　就像高特一樣，《亡命天涯》的傑夫馬坎一再遭坑陷，也試圖改正過去所犯錯誤。馬坎接受賭場大亨惠特的委託，找尋捲款逃匿的女友凱西。他卻被凱西所迷惑，夢想兩人可以遠走高飛。藉著與凱西的情慾關係，馬坎企圖挑戰惠特所代表的絕對權威；因為，惠特早先曾趾高氣昂地警告這位私家偵探說：「只有我開除人，沒有人能跟我說不幹了。」後來，馬坎遭凱西拋棄，只得化名為傑夫貝利，躲藏於鄉間小鎮，經營加油站維生，境遇與《殺手》的瑞典仔頗相似。某日，

惠特的手下喬突然出現，馬坎只得面對過去的失敗，而也才發現，凱西早已回到惠特身邊。他為了斷與這位賭場大亨的恩怨，被迫竊取一份逃稅資料，而又遭惠特與凱西聯手設計，羅織謀殺的罪名。最後，馬坎在帶著資料投案途中遭凱西槍殺致死。《亡命天涯》是以惠特的手下喬來到小鎮後，馬坎以旁白倒敘開始。他以充滿浪漫幻想的語言回憶初次見到凱西的情景，就像瑞典仔著迷地看著凱蒂倚著鋼琴唱歌的情節。而談到這個致命美女背叛他的經過時，馬坎說：「我不恨她。我根本無足輕重。」他的心境與瑞典仔了無生存意志，躺在黑暗的房間裡，任由殺手處置的態度幾乎無甚差別。再者，馬坎和瑞典仔都以化名躲避追殺，似乎隱喻他們兩人已經喪失自我意識。所不同的是，瑞典仔的錯誤是由代表「英雄空間」（hero-space）強勢另一半的瑞爾丹象徵性地予以扭轉（Krutnik, 100），而現在的貝利則無法拯救過去沈淪的馬坎。

　　前所觸及的偵探類型電影代表從「偵查」到「懸疑」光譜的不同層次；《梟巢喋血戰》是「偵查」敘事結構的極端，《黑暗角落》和《亡命天涯》列於光譜中間地帶的不同位置。就定義而言，「懸疑」是指心中存在著惶恐或焦慮的不確定狀態，以及被迫處於等待狀態，無法做出應有的決定或保證；而將這個概念應用於硬漢偵探影片主要是形容主角缺乏掌控情勢的能力：「延遲和障礙的結構阻撓英雄對解答的追尋以及自我意識的穩定感」（ibid., 130-1）。環繞於懸疑概念而形塑的敘事模式與主角中，最典型的例子有：《黑道》（*Dark Passage*, 1947）裡試圖洗刷罪嫌失敗，最終只得逃亡秘魯的文森派瑞；《黑夜深處》患了失憶症的退伍軍人賴利克列維為了恢復記憶而找尋一個拋棄未婚妻，私吞納粹戰利品的罪犯，最後卻發

現所追查的人正是自己；《神秘客》的新聞記者麥可渥德被誤控謀殺入獄，而最後由女友珍查出真相，為他平反；以及《死亡代價》（*Dead Reckoning*, 1947）為遭謀殺，含冤莫白的戰時同袍復仇，而進行偵察過程的退伍軍人瑞普麥鐸。這些影片都在敘事中透露主角墜入五里霧中，躊躇的景況，與史貝的精明、強勢截然不同，所呈現的社會景象則更具幽閉與絕望的氛圍。文森派瑞的女友艾琳因父親含冤死於獄中以致對派瑞心生同情，出手相救；而《黑道》的世界是缺乏公義，冷酷的都會空間，孤單、無助的一群小人物散居其中。《黑夜深處》的大多數人物都犯下不可告人的罪衍，核心的主題則是任何人對社會的黑暗、墮落都難辭其咎（Tuska, 235）。《神秘客》透過對人物的刻劃，呈現病態、夢魘般的景象，頗有幾分「加里卡利式」（Caligarisme）的氛圍；而法庭的一段情節諷刺法官和陪審團事不關己，草率審案的行徑。《死亡代價》的海灣市是犯罪充斥的黑暗國度，瑞普麥鐸必須不斷克服孤立無助的感覺；他藉自己的回憶倒敘整理思緒，掃除內心的陰霾，重新站立起來。

「懸疑」結構最極端的例子就是《迂迴》。這部電影以主角艾爾羅伯茲的旁白倒敘開始，而他在這敘述中就表現出極度悲觀的態度：「這就是生命啊！不管你轉向哪條路，命運總會伸出腳，將你絆倒。」艾爾似乎完全無力，甚至不願對抗命運乖舛的情勢。他經歷一連串似乎是陰謀，卻又巧合得令人難以置信的事件，以致成了謀殺罪嫌；兩個偵查對象與艾爾見面後，竟然罹患重病死亡。艾爾最終失去妻子，同時又背負兩件謀殺罪名。艾爾被捕時的旁白依然是充滿宿命論的語調：「是的，命運，或者某種神秘的力量，可以毫無理由地伸手招住你我的脖子。」或許，「迂迴」是艾爾悲觀與宿命意識的投

射，是他選擇的道路（qtd. in Krutnik, 127）；不過，我們也可以說，艾爾身陷一個困頓的世界，連繞道迴避都企求不得。畢竟，史貝式的絕對意志力形象以及《夜長夢多》馬妻的浪漫風采只是逃避式的想像；硬漢英雄的挫折、孤寂、憤世忌俗實際上所投射的是充滿深沈黑色意識的社會景觀。

　　《黑獄亡魂》的維也納同樣也是黑暗、混亂的世界。半紀錄式影像呈現美、英、法、蘇共管下，這個藝術之都割裂局面；傾斜攝影，長鏡頭明暗光影強烈對比的黑夜街景，搭配以齊特琴特有清脆音感演奏的主題音樂貫穿全片，增添不少危險與懸疑的氣氛。不同國籍的居民只能以破爛的德文溝通，反映深沈的疏離感；物質短缺，黑市買賣，犯罪橫行（多瑙河上飄著浮屍），戰後的維也納完全不復往昔的古典優雅風貌。故事中的人物頻頻以「墮壞和殘破」（smashed and broken）、「絕望」（desperate）、「封閉」（closed）來形容這座城市。主角哈利萊姆是好友和情人口中樂於助人、機智、吸引力十足的人。在經歷維也納戰後混亂和墮落的洗禮，哈利變成盜賣軍用藥品的罪犯，人生觀也變得極為憤世忌俗；他的女友說哈利是一個「從未長大」的人，而是周遭的社會長大了，將他埋葬。他藉著貫穿全市的下水道，自由穿梭於佔領軍割據的維也納，行蹤飄忽不定。哈利彷彿是米爾頓史詩中，滿懷忿恨、反抗情緒的墮落天使撒旦，創造地獄來取代天堂。他和好友賀利搭乘摩天輪，由高空往下觀看如黑點般的芸芸眾生，哈利以不屑的口吻解釋他對世局的看法，表露深刻的絕望意識：

　　……你和我都不是英雄。這世界不會創造英雄……你曾可憐那些

庸庸碌碌鑽動的任何一個小黑點嗎？假如我給你兩萬鎊去讓一個小點停住，你會真的要我把錢收回去，或者是去盤算你可以累積多少點？當然，所得稅全免。……現在沒有人在談人性。政府沒有，為何我們就該有？他們口口聲聲人民和無產階級。而我的用詞是笨蛋，笨蛋和人民的意義相同。……過去三十年，義大利人經歷戰爭的恐懼、流血、謀殺，但他們創造了米開朗基羅，達文西和文藝復興。在瑞士，他們有人類關愛，五百年的和平民主，又創造了甚麼？咕咕鐘。

《黑獄亡魂》是生命價值和道德觀逆轉的世界。哈利萊姆是格林筆下「天使殺手」中最危險的人物，「突出、神氣活現的亡命之徒」；他代表置身於「戰後維也納的社會運作型態中，一個饒富魅力的另類選擇」（Naremore, 77）。電影的結局以格林作品慣有的「弔詭宗教象徵」（paradoxical religious symbolism）賦予哈利這個叛逆者犧牲的形象（Naremore, 79）。哈利看重賀利的情誼，接受邀約再度相見，以致遭受軍警圍捕，逃竄於下水道中；遠方探照燈的光線投射在黑暗中哈利攤開雙手的形象，整個輪廓就像他被釘在十字架受難一樣。

《布萊登棒棒糖》（*Brighton Rock*, 1948）同樣地賦予主角品基布朗類似的宗教色彩。品基生長於英國布萊登的貧民區，是所有人眼中心狠手辣的黑道人物。可是在他飆悍、浮誇的外表下卻是一顆對生命充滿矛盾、恐懼的心靈；他誘拐羅絲為妻，甚至為了擺脫這段婚姻而企圖設計騙她自殺，但心中又對她依戀頗深。電影結束時，品基墜落於布萊登碼頭去世後，羅絲與一位修女在天主教婦女中途之家的屋內談起過往。這位唇上塗著鮮豔口紅的修女以嚴肅的語氣說，品基

根本不懂得愛人，才未得神的憐憫。羅絲提出反駁，以身邊的手提唱機播放品基生前在錄音間所錄下的一段充滿矛盾掙扎的話：「妳要我說的就是我愛妳。妳為何不一走了之，讓我一個人過？」當播出「妳要我說的就是我愛妳」時，唱片突然卡住，不斷重複「我愛妳」三個字。這時，羅絲面帶微笑走向窗前，而鏡頭往前推，呈現牆上掛著一個有耶穌受難形象的十字架。除了人物塑造和情節安排顯現弔詭的意涵，場景銜接對比也隱含反諷且不安的意味；陽光燦爛但庸俗不堪的布萊登海邊與暗夜裡詭譎氣氛籠罩的碼頭相襯，豪華飯店內部白色、新穎的陳設與黑道出沒，嬰兒無助嚎哭聲不斷的幽暗貧民窟形成強烈對比。外景實地拍攝與表現主義棚景交互運用構成格林式荒原的景象（Naremore, 75）。或許，人性難以改變，如同那深深烙有「布萊登」字樣的棒棒糖一般，任你品嚐至最後，字樣依然可見。但是，另一方面，布萊登棒棒糖似乎就像這城市中始終並存又彷彿相互齟齬的空間一樣，象徵社會虛偽的表象與夢魘般的現實，是造成創傷、憤激心靈的根源。

　　品基的成長經驗內化為他心理的「孩提時期恐懼因子」（infantile terror），而《劊子手》的雷文早年則經歷「大恐慌年代社會不公的待遇」，使他對人性完全失去信心，以致變成殺人不眨眼的職業殺手（ibid., 72, 75）。雷文幼時父母雙亡，依靠嬸嬸生活，長期遭受凌虐。某次，嬸嬸以火紅的鐵鉗打傷他的左手，雷文一怒之下將她殺死。童年時期受虐的創傷記憶變成揮之不去的夢魘，夜夜難以入眠。變形的左手是他孩提創傷無法磨滅的記號，也是警方用以通緝他的特徵。一家走私化學武器給日本的商人雇用他殺人，又為了滅口而對他栽贓嫁禍，迫使雷文四處逃亡，伺機報仇。途中，雷文結識追

查此案的女間諜愛倫；他開始有了傾訴的對象，心境由此漸漸轉變。他最後殺死叛國的商人，自己也被趕來圍捕的警察開槍射殺。臨死之前，他問愛倫是否曾將他的行蹤透露給警方；愛倫搖頭回答，雷文感覺自己重新找回對人的信任，含笑而終。

　　不論是詭譎危險的哈利，故作不可一世狀的品基，抑或是「冷面致命美男子」（coolly lethal dandy）的雷文（ibid. 74）同樣地散發出不可名狀的魅力。強悍、冷酷、憤世嫉俗的表象下似乎都潛藏著創痛、困惑與孤寂——複雜的心境弔詭地投射出對真摯的情誼與人性的渴望。《昂山峻嶺》的羅伊厄爾也具有與這些格林式黑道人物相彷的人格特質。厄爾是傳奇性的黑道人物，冷靜、強硬，重義氣，樂於幫助弱勢；敘事中數度以舊式人物（old-timer）形容他的為人，似乎暗示厄爾與這個社會格格不入。厄爾出身農家，因家貧，田產又遭銀行拍賣，以致淪為搶匪被捕入獄；他心中始終期望能突破（crash out）困境，回歸恬淡的田園生活。與雷文頗為相似，在午夜夢迴時，喪失家園的傷痛記憶總是侵襲厄爾的心靈。故事開始時，厄爾獲特赦出獄，前往林蔭的公園，觀看孩子們嬉戲，又返回故鄉，憑弔記憶。他接受與他相交甚篤的黑道大哥徵召，帶領一群莽撞又無道義感的新手，準備搶劫度假飯店，其結果可想而知。途中，他偶遇一對剛失去田產，準備前往加州投親的老夫婦以及他們患有內翻足殘疾的外孫女薇瑪。厄爾為他們排難解紛，並出錢治好薇瑪的殘疾，希望獲得她的青睞，但遭她所拒。《昂山峻嶺》逆轉了黑幫類型的次分類劫案電影（the caper film）的傳統結構，不再描繪一群職業搶匪籌劃、犯案的過程，轉而刻劃一位硬漢英雄內心的挫折感、孤寂與失落（Krutnik, 199-201）。最後，厄爾被警方困於山中，在大批媒體圍觀下，中彈

墜崖，結束悲劇的一生。始終深愛厄爾的風塵女子瑪莉撫屍痛哭，並問身旁的記者到底「突破」是甚麼意思；記者回答，「自由」。反諷地，厄爾田園夢斷，自由無望，葬身於荒原般的山嶺之中。借用克勒尼克的說法，《昂山峻嶺》的世界是令人感覺「社會現實潛在具有挫敗感」（Krutnik, 200）的空間；厄爾既無立足之地，無處遁逃，也對抗無效。我們何妨說，這個意涵或許也可以適用於黑色電影中所有天使殺手的故事。

再者，《昂山峻嶺》也逆轉傳統「好女孩」與「壞女孩」的定義（ibid.）；薇瑪痊癒後，不僅對厄爾惡言相向，且變得奢靡放浪，而瑪莉不畏艱險，與厄爾朝夕相伴。厄爾遭薇瑪拒絕的這段插曲似乎隱喻厄爾的夢想終究註定將幻滅。的確，在黑色電影中的天使殺手和犯罪冒險影片，硬漢犯罪英雄通常會拒絕或失去「鄰家小女孩」形象的女主角。這類男性文化規範（male-defined cultural norms）所界定的傳統、忠誠的好女孩代表父權文化對硬漢英雄的牽制（containment）；另一方面，傳統所謂行為「偏差」（deviant）的女性象徵逾越父系權威的可能性。在經常以伊底帕斯結構為敘事核心的「犯罪冒險驚悚」電影，硬漢犯罪英雄是一個潛在的「逾越冒險英雄」（a transgressive-adventurer hero）；對他而言，「禁忌的女性／母親」（the forbidden woman/the mother）是挑戰或逾越父權結構束縛的藉口或觸媒；況且，敘事結構往往透露，他十分清楚，假如他回應「致命女人」的性挑逗，所冒的風險為何（cf. Krutnik, 139, 141-2; cf. Bakhtin, 103-4）。《雙重賠償》是最明顯的例證。答應菲莉絲共謀殺害她丈夫迪崔森，詐領保險金，華德耐夫稍後在旁白評論裡提到：

這件事和我多年來一直在思考的事整個結合一起。早在我遇見菲莉絲迪崔森之前就有了。……你就像站在輪盤後的人，留意顧客，確保他們不會欺騙賭場。然後，某一夜，你開始思索你自己可以如何欺騙賭場，可以聰明地耍耍他們。因為，你手邊就有那個輪盤……。

華德將他們的計謀稱為「衝撞體制」（buck the system）；賭博隱喻華德企圖從逾越體制獲得快感，並且他似乎也預先想到自己需要投下賭注。在《上海的女人》裡，麥可奧哈拉的旁白傳達出類似的意涵。影片開場時，麥可回憶說：「當我開始把自己變成傻瓜時，沒有任何事可以阻攔我」；稍後，他稱自己是「刻意、心甘情願地當傻瓜。」在與艾莎邂逅時，麥可就得知艾莎過去曾混跡澳門賭場，靠詐賭維生。再者，麥可言談中透露，他曾在澳洲和西班牙（因為殺了佛朗哥的間諜）坐過牢：「澳洲的監獄最好，西班牙的最差」；他以略帶挑釁的口吻更進一步地說，「從來沒在美國坐過牢。」《郵差總按兩次鈴》的法蘭克張伯斯是一個憤世忌俗，不願受束縛的人。他企圖帶著珂拉私奔失敗，又剛好目睹尼克險些死於酒醉駕駛的情形，以致脫口說出希望尼克喪命的話，這才啟動他和珂拉謀財害命的念頭。簡言之，華德、麥可以及法蘭克潛在就具有逾越父權的叛逆意識，禁忌的女性只是適巧提供逾越的觸媒。

這些硬漢英雄最後都付出慘痛的代價，無法逃脫父權體系的閹割力量。克勒尼克認為，「伊底帕斯反抗的想像」只能在「嚴格的範疇中」表達。「逾越冒險英雄」在對抗父系律法過程中，自我已

經脫離「男性結構性認同的架構」，「無法找到安全的認同感。超越律法，根本不可能有認同感。……父系的權威是不可或缺的—這權威使逾越行為具有意義…」（Krutnik, 138, 143）。在此，克勒尼克的父權、男性沙文心態可見一斑。不過，他同時也透露出，歷史時期的犯罪冒險驚悚電影曾經遭受嚴格的限制。這一點似乎說明了米高梅在一九三四年購得《郵差總按兩次鈴》的電影版權以及派拉蒙在一九三六年簽下《雙重賠償》的改編權之後，這兩部作品的電影版本得捱過大約十年的時間才能夠問世，而且故事結局都經過相當程度的修改。一九二〇、三〇年代，美國共和黨主席海斯（Will Hays）主掌電影製作暨發行協會，執行監控電影工業的事務，對影片呈現性、暴力和所謂不道德的情節採取強力干預與限制的手段。這就是歷史上著名的「海斯／製片法規」（the Hays/Production Code）。二次大戰之前，好萊塢大抵上以自律的方式來因應這項法令。自一九四四年起，隨著黑色驚悚電影的出現，這個壓迫性的法規再度啟動；電影中對抗妥協主義的叛逆人物必須為他們的行為賠上性命。波得和修美東也曾提到，在呈現禁忌的社會現實時，黑色電影通常採取暗示性的技巧，與官方的審檢機器大玩捉迷藏（Tuska 132, 134, 137;cf. Krutnik xi-xii, 50）。再者，《郵差總按兩次鈴》和《雙重賠償》電影的結局也強化些許原著中所沒有的道德觀。法蘭克在此以郵差總會按兩次鈴的比喻來表達法網恢恢的觀念以及內心的懊悔；電影中的華德耐夫遭菲莉絲槍殺重傷致死，臨死前返回辦公室，以自白錄音向他的上司凱斯懺悔，而非如小說結尾的描述，與菲莉絲搭船流亡墨西哥，準備投海自盡。而麥可奧哈拉則是充滿反諷的黑色英雄。在班尼斯特和艾莎相互槍擊身亡後，他步出遊樂場的迷宮，以旁白滿腹傷感地說道：「遠離

麻煩的唯一方法是長大。我會集中心思去做。」這段結語彷彿是針對艾莎而發。但是，事實不然。敘事中呈現麥可一再被代表父權角色的班尼斯特與他的合夥人格利斯比欺騙、利用；麥可多少變成了硬漢英雄的諧擬人物（Krutnik, 254-5）。另一方面，犯罪冒險影片裡父權人物以及屬於既定社會體制的角色無疑令人更加沮喪。《郵差總按兩次鈴》的尼克是嗜錢如命，絲毫不懂體恤他人的老人，而檢察官沙奇特與律師齊斯只是將司法視為彼此打賭的遊戲，心中根本不知社會公義為何；《雙重賠償》的迪崔森只是空有財富的花甲老翁，凱斯則是生活無趣，沒有家庭，與人毫無聯繫，父系經濟體制的維護者；《上海的女人》裡的班尼斯特是富有、墮落、身心不健全的律師，法庭只是他的秀場。寇茲對情人／謀殺犯與硬漢偵探的比較分析或許在此可以給犯罪冒險驚悚影片下個有趣的註腳。一個硬漢犯罪英雄彷彿是「不再滿意僅僅觀察有錢人罪衍」的偵探一樣；他「視這些罪衍是顛覆有錢人權力的正當理由。……在表現主義，兒子反抗專制的父權人物；而在黑色電影，一如在表現主義，反抗行為與世界大戰同時發生。被送往戰場的兒子看透那些將他們送走的父親墮落之處—兒子不在的時候，留在後方的死老頭會偷走他們的女朋友」（Coates, 172）。也就是說，掌控父權結構者藉權威式壓迫與資源壟斷箝制女性的性意識以及男性社會認同的選擇。

在這樣的社會，「男性和女性都沒有另類生活形態的選擇」（Tuska, 215）。援引希瑞德的說法，歷史黑色電影批判一個瀰漫守舊思想（mannerism）的夢魘世界，反思解決社會議題可能的方向（Schrader, 182），同時也創造蘊涵另類道德視野的電影美學。在《對話論的想像》（*The Dialogic Imagination*）的結語評論中，巴赫

汀（Mikhail Bakhtin）提到，每個世代都與歷史文本進行嶄新的對話，尋求社會批判可能的途徑：「每個年代以其方式重新突顯（re-accentuate）最立即過去時期的作品。事實上，經典作品的歷史生命是經由不斷重新突顯其社會與意識型態意涵才得以存在」（Bakhtin, 421）。歷史黑色電影本身或可提供抗衡權威思想與體制的批判意識，但其效應還是得透過不間斷的對話與一再突顯的過程方可獲得印證。也就是說，持續探索文化經典，融入新的時代意義，嘗試轉化出不同的形式，並且據以延續其批判功能。

## 附註

① 請參照Frank Krutnik, *In a Lonely Street: Film Noir, Genre, Masculinity*, New York: Routledge, 1997, 16-8; Brian Neve, *Film and Politics in America: A Social Tradition*, New York: Routledge, 1992, 145; Jon Tuska, *Dark Cinema: American Film Noir in Cultural Perspective,* Waterport, Conn.: Greenwood Press, 1993, passim; and Paul Schrader, "Notes on Film Noir," Barry Keith Grant ed., *Film Genre Reader*, Austin: University of Texas Press, 1990, 169-82.

② 事實上，《神秘客》（*The Stranger on the Third Floor*, 1940）應該才算是第一部黑色電影。這部影片具有德國表現主義的視覺風格，倒敘以及旁白敘述。請參照 Frank Krutnik, *In a Lonely Street*; 46; Jon Tuska, *Dark Cinema*, 263.

③ 英國學者德耐（Raymond Durgnat）將黑色電影的偵探和犯罪類型電影中經常出現的人物加以分類；希瑞德再據此予以歸納。Paul Schrader, "Notes on Film Noir," Barry Keith Grant ed., *Film Genre Reader*, Austin: University of Texas Press, 1990, 169-171, 172, 177,179.

④ Walter Benjamin, "These on the Philosophy of History,"*Illuminations: Essays and Reflections*, Hannah Arendt, ed., New York: Schocken, 1968, 257,261. Cf. Terry

迷濛暗夜，孤寂大街

Eagleton, *Walter Benjamin or Towards a Revolutionary Criticism*, London: Verso, 1981, 50-1.

⑤ 塔司卡在《黑暗電影》（*Dark Cinema*）列出六〇至八〇年代具有黑色電影風格作品的片單。Jon Tuska, *Dark Cinema*, p. 272。另外，自七〇年代以來，重拍黑色經典的作品比比皆是，如《再見，吾愛》（*Farewell, My Lovely*）、《郵差總按兩次鈴》（*The Postman Always Rings Twice*）、《死亡通緝令》（*D.O.A.* a.k.a. *Death on Arrival*）、《恐怖岬》、《諜網迷魂》〔二〇〇四年新版作品中文片名為《戰略迷魂》〕都有新作出現。

⑥ 「後設是所有小說固有的傾向或功能。」Patricia Waugh, *Metafiction: The Theory and Practice of Self-Conscious Fiction*, New York: Routledge, 1988, 5.

⑦ Borde and Chaumeton, *Panorama du film noir américain (1941-1953)*, p. 45 quoted in James Naremore, *More Than Night: Film Noir in Its Contexts*, Berkeley, Calif.: University of California Press, 1998, p. 73。就黑幫類型的基本結構而言，這兩部影片似乎並不能以這個類型來加以歸類。有關黑幫電影的類型特質，請參照Frank Krutnik, *In a Lonely Street*, pp. 197-202。至於「天使殺手」的概念，波得與修美東原本只是針對英國小說家格林（Graham Greene）原著《劊子手》（*A Gun for Sale*）所改編的電影而論。後來，由於格林改編他自己的另一部犯罪小說的電影《布萊登棒棒糖》（*Brighton Rock*, 1946）以及他為英國導演瑞德（Carol Reed）所編寫的劇本《黑獄亡魂》都具有類似的角色，這個黑色英雄的類型才形成。而《昂山峻嶺》中的羅伊厄爾則算是一個雛型，是一個具有道義、關懷弱者的黑道人物；這部電影已經顛覆黑幫類型的傳統結構，並非只直線敘述犯罪過程，而側重描寫羅伊挫折與孤寂的心境。

⑧ 寇茲曾以《歷劫佳人》為範例討論德國表現主義在美國的發展；但是，他並未將這部作品與其他前述的黑色電影合併討論。請參照Paul Coates, *The Gorgon's Gaze: German Cinema, Expressionism, and the Image of Horror*, New York: Cambridge UP, 1991, pp. 164-70.

# 參考書目

Bakhtin, M. M. *The Dialogic Imagination*. Ed. Michael Holquist. and trans. Holquist and Caryl Emerson. Austin: U. of Texas P., 1981.

Benjamin, Walter. "Theses on the Philosophy of History." *Illuminations: Essays and Reflections*. Ed. Hannah Arendt. New York: Schocken, 1968, 253-67.

——. "The Work of Art in the Age of Mechanical Reproduction." *Illuminations: Essays and Reflections* Ed. Hannah Arendt. New York: Schocken, 1968, 217-52.

Coates, Paul. *The Gorgon's Gaze: German Cinema, Expressionism, and the Image of Horror*. New York: Cambridge UP, 2000.

Eagleton, Terry. *Walter Benjamin or Towards a Revolutionary Criticism*. London: Verso, 2002.

Gomery, Douglas. *Movie History: A Survey*. Belmont, CA: Wadsworth, 2000.

Johnston, Claire. "Double Indemnity." *Women in Film Noir*. Ed. E. Ann Kaplan. London: BFI, 1992, 100-11.

Krutnik, Frank. *In a Lonely Street: Film Noir, Genre, Masculinity*. New York: Routledge, 1997.

Naremore, James. *More Than Night: Film Noir in Its Contexts*. Berkeley: U. of California P., 1998.

Neve, Brian. *Film and Politics in America: A Social Tradition*. New York: Routledge, 1992.

Schrader, Paul. "Notes on Film Noir." *Film Genre Reader*. Ed. Barry Keith Grant. Austin: U. of Texas P., 2012, 169-82.

Tuska, Jon. *Dark Cinema: American Film Noir in Cultural Perspective*. London: Greenwood P., 1998.

Waugh, Patricia. *Metafiction: The Theory and Practice of Self-Conscious Fiction*. New York: Routledge, 1988.

# 資本主義與「他者」的概念
## 當代科幻電影的社會意涵

　　對於未來世界的想像往往隱含對當代社會現象的投射作用，或藉此推測當今一些趨勢所可能引發的後果。科幻電影就提供一個既充滿想像，又別具政治和文化思辨的空間；「脫離寫實主義的限制」使這個電影類型別具「隱喻性」和「潛在的意識形態功能」（Ryan & Kellner, 244）。當然，保守的電影製作人會藉科技和未來世界的母體以投射對激進變革和集體社會的恐慌印象，間接地為個人主義、資本主義、父權體制等右翼的社會理念提供正當化的依據。在冷戰意識形態高漲的四、五○年代，以及反文化的六○年代，好萊塢的科幻電影時而藉反烏托邦和科技的意向來貶抑集體化的觀念和現代變革的潮流（ibid.）；而「他者」（the Other），如外星人異型和機器人等也大都被賦予邪惡、無情和毀滅的形象，隱喻左翼或被破壞既定社會體制的人物（Wright, 46）。《五百年後》（*THX 1138*,1969）描繪一個高科技、極權主義的世界；在此，國家給予個人的唯一訓令是「讚美國家，讚美群眾」。而在《天外魔花》（*Invasion of the Body Snatchers,*

1956）裡，人類在不知不覺的情況下軀體被外太空生物所竊據，而變的冷漠無情。諸如此類的科幻影片不知凡幾。但是，從一九八〇年代開始，社會、經濟結構的逐漸改變促使具有較激進社會理念的電影工作者製作帶有批判色彩的科幻電影。「他者」不再千篇一律具有單一、負面的形象。（《異形》的怪物為特例，稍後將論及）。資本主義也頻頻遭受質疑。

　　一九七〇年代以後，美國人面臨了持續的政經危機。大企業無限制坐大，政治領袖操守可疑（如水門事件和伊朗軍售案），公權力崩潰和高犯罪等都令美國人對未來不表樂觀（Ryan & Kellner, 255）。除少數電影，如《星際爭霸戰》（*Star Trek*）和《星際大戰》（*Star Wars*）片集，依然為資本主義或社會體制護航之外①，其他觸及當今政經結構問題的科幻電影或多或少呈現批判意味。往昔用以指涉社會主義的反烏托邦想像如今轉而引喻資本主義的弊病；資本擴張和勞力剝削的議題逐漸成為當代科幻電影的重要母體。因此，指涉資本主義的符碼頻頻出現於電影中，如《異形》（*Alien*）系列和《九霄雲外》（*Outland*, 1981）的跨星際（國）「公司」（Company）、《銀翼殺手》（*Blade Runner*, 1982）中生產複製人以進行星際屯墾的「泰羅企業」（Tyrell Corp.）、《魔鬼終結者》（*The Terminator*）片集的「電腦達因系統公司」（Cyberdyne Systems）、《機器戰警》（*Robocop*）片集的跨國企業「全消產物」（Omni Consumer Products）、《魔鬼總動員》（*Total Recall*）的星際殖民採礦公司和《未來終結者》（*The Lawmmower Man*, 1992）中研發高科技武器的「商店」（Shop）……等皆是著例。這些影片將資本家挾科技與軍事力量與政府公權力互通聲息，以及跨國企業勞力和經濟剝削的本質暴

資本主義與『他者』的概念

露無遺。未來世界的景象也蒙上晦暗或夢魘的色彩。

除了突顯資本擴張的問題外，當代較具批判性的科幻影片也對這個電影類型傳統的議題，自我與他人正邪對立的關係，提出某種程度的修正。就傳統的西方哲學而論，這種主客體截然二分的概念根源於本體論父權制、理性和男性為中心的思維模式；而「他者」則象徵女性或價值觀與這個本體論自我炯異的個人和空間。自我擅專為他人意義的界定者，成為「他者」的掠奪者。無論其性別或意識形態立場為何，這個自我被認定該位現代的科技夢魘負責」（Jardine, 196）。

若從社會整體運作的層面來看，父權體制、男性和自我中心的價值體與資本主義是領域雖殊，但類型相同（isomporphic）的社會機制，用以劃一地統治不同的社會個體②。就此推論，當代科幻電影（尤其是上述電影）所呈現的政治觀是：批判資本主義和重新審視自我與他人的關係是社會批判的一體兩面。「他者」不再偏執地指涉冷酷、具毀滅性的入侵者和人造人；遭受資本主義剝削和對抗這種經濟體制的人都是概念上的「他者」。

如前述，保守的電影製作人會藉反烏托邦和科技恐慌（techno-phobia）來抵擋激進意識型態的衝擊。但是，事實上，造成科技夢魘者是本體論的自我──父權、男性和資本主義。所以，較具批判意識的科幻影片會藉著反烏托邦和科技抨擊資本主義的符碼來論，以發展軍武還擴張資本──如《未來終結者》的「商店」和《魔鬼終結者》的「電腦達因系統」──往往是人類浩劫的禍源之一。安吉羅博士是「商店」的科學家，負責主持一項以虛擬實境提升人腦功能的實驗。在一次以黑猩猩為實驗的工作失敗後，安吉羅找來一個智障的割草工人約伯，再度進行實驗；約伯的智力和生理機能就此獲得極大的

改善。然而，「商店」資助這項計畫的真正目的乃是要生產超能力的戰士。於是，「商店」的董事就密令某工作人員偷偷介入實驗，加速約伯的進化過程。結果，約伯被轉化為操縱他人心智和超強摧毀力的電腦怪人。故事終了時，約伯藉虛擬實境的機器侵入實驗室的電腦主體，進而控制全世界的電腦系統。並且，他也揚言，將以電腦掌控全人類。

當然，我們可以從《未來終結者》看到《科學怪人》（*Frankenstein*,1931）的影子；兩部影片都藉類似的人造人過程透漏科技恐慌的心態。但是，從這兩部電影的命名來看，我們似乎可以略窺這兩個時期科幻電影的一項差異。《科學怪人》焦點集中於一個瘋狂科學家身上，強調個人強烈的權力意志是造成社會恐慌的主因（cf. Wright, 45）這部影片最後以怪物的死亡收場。相反地，《未來終結者》則著眼於科技產物約伯身上，暗示個人被資本主義去人性化、商品化的現象，以及科技夢魘乃導源於資本和軍武的結合。影片的結局多少意謂惡夢可能成真。

如果說《未來終結者》微電腦控制人類社會的景氣欲留伏筆，《魔鬼終結者》則是將這種反烏托邦的未來予以具象；而這場浩劫的始作俑者是另一個以銷售軍事科技來擴張資本的大企業──「電腦達因系統」。由於這家電腦公司所生產的戰略防衛系統自行引發人類大戰，並且製造終結者摧毀人類，整個地球一片末世的景觀；滿地骷顱，而空中依然飛著電腦操控的飛行器。四處獵殺人類。《魔鬼終結者》的一、二集主要在描述未來人類如何超越時空回到現在，保護他們那位尚在幼時的抗暴領袖。相同的主題或許正意謂：這種科技夢魘是永無休止的；而這正是資本主義商品化過程所致。

資本主義與『他者』的概念

的確，資本主義幾乎將所有人、事、物商品化以達其擴張的目的，而手段有時是結合公權力。舉例說，《機器戰警》片集的「全消產物」是一個唯利是圖的政府和商業機構，軍事與工業的複合體（Fuchs, 116）。這個跨國企業不僅生產半人半電腦的機器戰警，而且還藉公權力對人民進行經濟剝削。當底特律警員莫菲遭歹徒伏擊身亡後，警察總署的主管就藉「全消」的科技將墨菲改造為不具人性、唯命是從的機器戰警。一方面，墨菲與《科學怪人》的怪物依班，是其創造者（企業與政府）權力意志的產物；而另一方面，他又和割草工人約伯一樣，代表被資本主義去人性化和商品化的個體。稍後，墨菲重拾其喪失的人性和記憶，並且發現其主管與先前殺害他的歹徒勾結；於是，他挺身而出，將他們一一剷除。此情結或可視為墨菲對抗企業／政府複合體，以及自身被商品化的過程。

　　企業／政府複合體的運作、和商品化確為《機器戰警》系列的母體。在這片集的第三集，「全消」與戰警總署聯手，以開發社區為名，強徵民眾的土地；而在第二集，「全消」買下瀕臨破產的底特律，以擴展其毒品市場，並吸引當地的勞力資源。有趣的是，在這部影片中，「全消」的科學家將一個吸毒者肯恩的身體改造為戰警二號，以抗衡墨菲。異於忠於職守的墨菲，肯恩是為了獲取濃縮海洛英而服從命令；它象徵「自利、自我商品化和財團醜行」的綜合（Fuchs, 120）。或許《機器戰警》一貫的母體正反映出，當代社會對公權力為企業利益服務的現象所積存的怨懟。

　　《機器戰警》是結合科幻和偵探電影次類型「警察程序」（police-procedural）特質的片集。傳統的「警察程序」電影所突顯的社會理念是警匪正邪對立的關係、法治的無上權威和執法人員以暴

制暴的正當性。除了反及傳統科幻類型的右翼理念好外《機器戰警》顯然以質疑「警察程序」電影所呈現的意識形態。同樣地，《銀翼殺手》也是結合「警察程序」和科幻類型符徵，同時又具有批判色彩的電影；在一個法治為資本家利益服務的社會，正邪區分不再明顯，執法者與殺手無誤。無怪乎，片中的主角戴克（一位特警組的幹員）意欲辭去警職。因為，他已經承載了「滿腹的殺戮」。另外，《銀翼殺手》二〇一九年的洛杉磯完全是一個渾沌、虛幻的煉獄，其反烏托邦的氛圍和批判意味顯得特別深沉。

「複製人」是泰羅企業最進步的產品，是該公司用以星際殖民的工具。他們孔武有力，而且智慧遠勝於人類。由於複製人經過一段時日會自行發展出情感反應，而變的難以控制；所以，他們身上都被裝置自動摧毀機制，只能擁有四年的生命。在一次外星球的叛變後，複製人的領袖洛依帶領同伴逃回地球，找尋他們的創造者泰羅，企圖延長生命。此時，戴克被召回來執行「退休」（格殺）的任務。戴克愛上一位複製人瑞秋，藉瑞秋的幫助，他殺死了三名複製人，而最後與洛伊對決。洛依本可輕而易舉地擊垮戴克；但是，生命將盡的洛依已經體會生命的可貴，而讓戴克活下去。在洛依生命消失的那一刻，他手上的一隻和平鴿緩緩飛像黎命的天空，為複製人的命運畫下淒迷的句點。

在《銀翼殺手》中，感覺是個很重要的觀念，一個由泰羅企業所主導的社會，不僅是一個科技煉獄，而且是個冷酷無情的世界。複製人顯然比他們的創造者更具人性，而他們正代表被商品化和剝削的經濟體制所逐漸泯沒的那種至真的感覺。複製人身上的自動摧毀機制真正所要壓抑的是他們的感覺。而戴克急欲去職也是為了要脫離這個

資本主義與『他者』的概念

無情社會。他曾經是銀翼殺手的佼佼者；可是，工作使他婚姻破裂。戴克曾說，他的前妻稱他「生魚片」（cold fish），亦即冷酷無情的人。為了達成服務企業利益的功能，他必須變得如此。然而，追殺複製人的過程卻使他漸漸體會感覺為何物。戴克與瑞秋的結合隱喻至真至性感情生活的重建。

當然，這個無情世界的代表人物是兼具資本和父權形象的泰羅。他身居於高聳，具有「新馬雅建築風格」的企業大樓，彷彿是一個麗享「人類犧牲的資本主義上帝」或「神聖的族長」③。對泰羅而言，任何事物都是商品化的對象。當戴克問他，為何瑞狄不知自己是複製人時，泰羅以得意的口吻回答；「商業。比人類更像人類是我們的座右銘。」泰羅企業製造複製人只是未了獲取更大可供其剝削的勞動力。洛依殺死泰羅一則代表顛覆父權（泰羅曾稱洛伊為「回頭的浪子」），再則意味被剝削者對抗資本主義的勞力剝削。《銀翼殺手》發行於一九八二年；這是一個保守主義高漲的時代。保守者以封建作風操縱經濟領域，使勞工淪為資本的奴隸。就好萊塢的科幻電影而言，右翼的影片沿襲傳統，呈現對現代潮流的恐懼，而具左傾色彩的影片則藉科幻的符碼批判資本主義的弊病。八〇年初期保守的氣息似乎在好萊塢引發激烈的反擊；勞力剝削，這個往昔好萊塢電影所避諱的主題，也時而出現於銀幕上（Ryan & Kellner,254,257）。

除了《銀翼殺手》之外，《九霄雲外》也是典型的例子。這部電影是《日正當中》（*High Noon*, 1952）的科幻版；所不同的是，《九霄雲外》的警長所護衛者是一群礦工，而非代表資本主義文明的市民。故事發生於鍰星上一個由某跨國公司所獨占的礦場。一位新到任的警長發現，公司的總經理用安非他命來提高礦工的生產力，而

導致工人精神錯亂或自殺。總經理一段話就反映資本主義勞力剝削的現象：「當工人愉快，他們挖得更多；當他們挖得更多，公司就高興；公司高興，我也高興。」警長於是起而阻止；最後，他單獨擊敗公司所派來的殺手。《九霄雲外》呈現勞力剝削的本質。除了經由新資勞力的方式講勞力轉換為資本之外，資本主義體制也藉大眾文化產物緩和勞動時異化的感覺。因此，電影中的毒品或引愈能減輕「薪資勞力剝削的單調、缺乏成就感和痛楚」之「工作後娛樂」（Ryan & Kellner, 257）。從呈現勞力剝削的面向而論，《九霄雲外》精確地反映資本主義勞力剝削的事實（ibid. 256）。然而，就突顯勞力與資本對立的層面來看，《九霄雲外》就缺乏《銀翼殺手》的對抗意識。因為，鎂星的礦工過於膽小，無力保衛自己，致使警長獨自面對公司雇用的殺手，而遭勞力剝削的洛伊則親手制裁他的剝削者泰羅。

洛伊是個兼具存在主義英雄和普羅形象的人物；他的特質深化《銀翼殺手》的批判意涵。相較之下，以男主角阿諾史瓦辛格動作的速度和力感為賣點的《魔鬼總動員》就稍嫌批判不夠深入。但是，這部影片所塑造的普羅英雄奎德，以及所論及跨過企業的主題，頗能反映科幻類型和美國社會的趨勢。

《魔鬼總動員》的故事發生於二〇八四年。建築工人奎德突然渴望作一次火星之旅。他參加一個旅遊記憶移植的活動，而這個過程卻揭露奎德的真正身分。原來，奎德本名豪塞，是火星採礦殖民地的資本主義統治者柯海根手下一名密探。在以往火星變形人勞工抗暴時期，豪塞曾混入反抗軍，試圖追捕他們的領袖寡頭。他在形跡敗露後，就被輸入奎德的記憶，遣返回地球，伺機以化名返回火星捕捉寡頭。但是，當他知道整個來龍去脈時，奎德選擇維特現在的身份，協

資本主義與『他者』的概念

助反抗軍消滅柯海根。

火星殖民地變形人勞工的怪異模樣導因於他們居住的環境是個封閉而缺乏宇宙射線的空間；而他們所呼吸的空氣則掌握在柯海根手中。一方面，他們代表被壓抑的勞工階級，而另一方面，他又象徵集權統治下「人類潛能遭受扭曲」的狀況；他們的畸形面貌正反映壓迫者的不人道（Glass, 5）。而就某種程度而言，由豪塞化身的奎德也是個變形人；他由密探變成下階層的勞工，由壓迫者變為被壓迫者。而這種轉變使奎德得以會見寡頭，而更由於寡頭的幫助，奎德從自己的記憶找到柯海根控制空氣的秘密。最後，他幫助變形人脫離柯海根的統治。

《魔鬼總動員》的情節多少回應當今媒體扭曲抗暴事件的現象；變形人也代表被新聞媒體醜化為恐怖份子的抗暴者。影片開始時，奎德在家中觀看有關火星暴動的新聞；評論員怒斥便行人勞工為無端製造暴力的恐怖份子。奎德稍後與變形人接處的經驗顯現新聞所未報導的真相。《魔鬼總動員》終了時，奎德啟動一個宇宙機器，使火星的居民得以擺脫封閉空間的生活，呼吸新鮮的空氣——象徵違反人性和自然的跨國企業殖民經濟的結束。

顯而易見的，當代好萊塢科幻電影在批判資本主義時，往往將跨國企業的勞力和經濟剝削描繪為人類社會的亂源。《異形》第一集也不例外。影片的情節描述一艘名叫「諾斯特洛莫」（Nostromo）的貨船載運七名船員和探採自其他星球的礦石，正向地球返航中。途中，太空船的電腦接收公司的指令，改道前往某星球接運未知的生物。影片開始時，「諾斯特洛莫」緩緩地橫駛過鏡頭，顯現太空船四周佈滿機槍；同時，畫面上也以文字敘述交待這艘貨船的任務和航向。《異

形》這艘太空船的名稱當然點出康拉德（Joseph Conrad）批判殖民主義的同名小說，而影片與小說都曾提及的是採礦事業。更明顯地說，《異形》的主題之一就是跨國企業的經濟剝削。太空船上的機槍則顯然意謂資本主義結核武力以遂行其擴張資本的野心；而此一目的又與公司改變「諾斯特洛莫」的航程用意有關。公司是企圖將異形帶回地球，由其武器部門研發高科技的生物武器。因為，誠如影片中的一位機器人艾許指出，異形的生理構造具有絕佳的防禦系統和適應環境能力；而且，更為重要的是異形「不為良知、懊悔、或道德束縛」。對公司而言，異形是一個「完美的有機體」（perfect organism）。除了點名資本主義挾武力為後盾，進行跨國經濟侵略之外，這部影片還藉異形所具有的特性反應資本家貪婪、缺乏人性的本質。

然而，《異形》對怪物的描繪不禁令人蹙額。的確，怪物「在各方面是競爭進化的超級產物……極為相似另一個超級有機體……跨國（跨星際）企業」（Gould, quoted in Byers, 40）。若從另一個角度看，《異形》的「他者」概念似乎未脫傳統的思維模式。除了上述艾許所描繪的特質外，異形也被賦予邪惡雄性力量的形象（Kavanagh 75）——隱約地透露幾許排外（xenophobia）的傾向。難怪《異形》三集都出現相似的情節；女主角瑞普力如何阻止公司將異形帶回地球。另外，瑞普利和其他代表被壓抑階級的船員，如黑人帕克和另一位女性蘭柏之間的關係，也隱示《異形》第一集在批判資本主義之餘，卻又否定被壓抑者建構集體意識和感情切合的可能性。舉例說，瑞普莉一面提醒蘭伯和帕克說「我們必須固守在一起」，而另一方面，在兩位同伴遭異形殺害時，她卻離開，找尋一隻小貓。儘管公司背叛她和全船船員，瑞普莉在解決異形之後，還是盡職地完成她的船

長日誌：「船員——和貨物——全毀。」誠如紐頓（Judith Newton）所言，瑞普力缺乏當代女性運動所需的「激進攻擊力」；她只是一個「公司女性」（Company Woman），一個資本主義體制所樂意接納的個人主義和女性主義者（"FA", 82, 87）。若我們援引上述女性主義批駁本體論的說法，瑞普莉的行為模式依然充滿本體性自我的色彩。

《未來終結者》的約伯也是如此。儘管，他變成去人性化、商品化的對象；可是，一旦他掌握知識和力量，他卻搖身一變成為電腦狂人，鄙夷人類，他自身變成權利意志的化身。傳統科幻電影的科技恐慌症和邪惡他人的概念油然而生。從《異形》和《未來終結者》的內在矛盾，我們或可看出，即便是因應思潮的趨勢，商業電影的批判意識有時不免刀鋒不夠銳利之嫌。甚至，如《機器戰警3》的結尾一樣，資本家還被給予下台階。當墨菲和社區居民聯手擊退「全消」的侵犯，這個跨國企業的日本總裁親自來到現場，深深地向墨菲鞠躬，表現一派泱泱大度的模樣；如此的結局削弱先前的批判色彩。這種現在或許多少說明，為和批判意識和內涵深邃的電影如《銀翼殺手》初映時票房不佳的原因！

不過，我們也必須了解，墨菲確也展現當代他人概念的特質。在三集《機器戰警》中，墨菲屢受傷害，被反覆地拆解和拼裝，而致最後維護群眾的理念凌駕電腦所預設之「絕對服從上司」的指示。墨菲和《魔鬼總動員》的變形人一樣，擔綱「他者」的角色，「經由本身破裂、折射的鏡影顯露人性的真實本質」（Glass, 4）。而且，無論是墨菲、變形人或《銀翼殺手》的複製人都清楚地表達電影中的政治觀：「他者不容許被屈辱。如此，他們是異類的類形符號化的替代，並指涉真實世界他人的符碼（種族、性別和階級）」（ibid.）。當

然，這個論點也適用於戴克和奎德。因為，與複製人結合，或階級意識的轉化，都是進入他者的領域，重新建構意義的步驟。

　　無論是《銀翼殺手》、《九霄雲外》、或《機器戰警》都呈現個人英雄與體制對抗的局面。當然，這項共通點與這三部科幻影片所跨越的類型（偵探和西部）不無關係。因為這兩個動作片類型的敘事都以孤寂英雄為中心──單獨擒兇破案的偵探或警察、剷奸除惡後飄然而去的牛仔。但是，就文化產物與社會意識的關係而論，好萊塢電影的批判策略就傾向於突顯美國崇尚自由和自決的價值觀，與資本主義集體經濟剝削之間的矛盾（cf. Ryan & Killner, 257）。無怪乎，每當觸及社群合作和社會責人的主題時，好萊塢電影往往會呈現關鍵成敗繫於一人的論調。以激烈動作取勝，展現史瓦辛格超人般體魄的《魔鬼總動員》更是如此。自由和自決的價值觀具象於這樣一個「文化崇拜客體」（cultural fetish object）身上（Glass, 6），固然暫時紓解內心的社會恐慌，但同時也將所吸納的政治訊息做某種程度的去政治化。個人英雄的風采轉移觀眾對社會衝突的注意力；剝削的意識開始焦距不清。

資本主義與『他者』的概念

## 附註

① 《星際爭霸戰》的電視版片頭總有如此一段敘述：「太空是終極疆域 . . . 勇敢地前往無人到過之處。」而將星艦命名為「企業號」自然更有資本主義擴張的意涵。而《星際大戰》則將絕地武士寒天行者描繪為企業精英份子，並刻意將帝國軍隊塑造成二次大戰時蘇聯軍隊的模樣。Ryan & Kellner, 228-36。

② Jean-Joseph Goux, 45。Jardine也指出金錢、陽具和意義的運作三者是等同的。*Gynesis*, 101。

③ Ryan & Kellner, 252。另外，《銀翼殺手》的都市空間也呈現階級差異。下階層的市民居於充滿生廢墟的地面，上流階層居住於新馬雅式的高樓中。Yves Chevrier, 52。

## 參考書目

Byers, Thomas. "Commodity Futures." *Alien Zone: Cultural Theory and Contemporary Science Fiction Cinema*. Ed.Annette Kuhn. London: Verso, 2012. 39-50.

Chevrier, Yves. "Blade Runner or, the Sociology of Anticipation," quoted in Byers.

Fuchs, Cynthia J. "'Death Is Irrelevant': Cyborgs, Reproduction, and the Future of Male Hysteria." *Gender* 18 (Winter 1993):113-33.

Glass, Fred. "Totally Recalling Arnold: Sex and Violence in the New Bad Future." *Film Quarterly* 44; 1 (Fall 1990):2-13.

Gould, Jeff. "The Destruction of the Social by the Organic in *Alien*," quoted in Byers.

Goux, Jean-Joseph. *Symbolic Economies: After Marx and Freud.*Trans. Jeniffer Curtiss Cage. Ithaca: Cornell, 2000.

Jardine, Alice A. *Gynesis: Configuration of Woman and Modernity*. Ithaca: Cornell, 1986.

Kavanaugh, James H. "Feminism, Humanism and Science in *Alien*." *Alien Zone*. 73-81.

Newton, Judith. "Feminism and Anxiety in *Alien*." *Alien Zone*. 82-7.

Ryan, Michael and Douglas Kellner. *Camera Politica: The Politics and Ideology of Contemporary Hollywood Film*. Bloomington: Indiana UP, 1990.

Wright, Judith Hess. "Genre Films and the Status Quo." *Film Genre Reader*. Ed. Barry Keith Grant. Austin: Texas UP, 2012. 41-9.

# 類型演化與非典型武士
## 山田洋次的武士三部曲

　　一般認為，電影類型是一種神話結構。類型的概念是指持續以特有、穩定的形式敘述建構象徵語言體系。神話是關乎如何藉由定型化象徵、寓言、意象與敘事，體現並傳遞既定價值觀。因此，類型電影具有必備的神話的原型和要素。舉凡說，在探討西部電影與武士電影（the samurai film）類型結構的相似性時，西爾法（Alain Silver）就指出，在敘事與人物的發展上，這兩個類型的電影都是「基因型態導向」（genotypically directed）。英雄與他的對手必然會經歷一連串劍術或槍法展現，打敗若干陪襯的角色，建立兩人棋逢敵手的態勢。在最後的決鬥儀式（ceremony）中，兩個對手一決生死，確定誰才是真正的高手（*SF*, 36）。西爾法用以闡述的語言充滿隱喻，也為這兩個電影類型抹上幾許神話結構的色彩。相同地，有些評論者也認為，類型電影是次級作品，只呈現千篇一律的人物和情節，以及提供芸芸觀影大眾沒有思想的娛樂和刻板的觀念。萊特（Judith Hess Wright）曾援引阿多諾（T. W. Adorno）批判文化工業的說法探討西部電影、恐

怖電影和科幻片等三個類型。她認為，電影類型承載的價值觀是「常規」（order）與「維持現狀」（status quo）；電影類型可說是「純粹的神話」（pure myth），有利於維繫統治階級的利益。萊特說，電影類型是「封閉現象」（isolated phenomena），未能與所處的社會情境相互辯證（Wright, 41-2）。然而，在分析武士電影的發展史，加洛威（Patrick Galloway）就提出不同的觀點。他說，儘管部分評論者看待電影類型說法或許部份成理；但是，類型傾向不斷演化，且通常會發展到超越自身類型結構的境地（*SDLW*, 21）。換言之，隨著不同年代政治與文化的變遷，電影類型會吸納不同社會時空的脈動和價值觀，不斷演化。在蛻變中，對這個類型有些認知的觀眾也能從中汲取不同旨趣。在武士電影近百年的發展過程，武士形象的塑造，歷史情境的刻劃，以及情節鋪陳都是與時俱化；而且，不全然如我們慣常所認知的模式一般，所謂武士神話所蘊含的理念也並非僅用以維繫統治階級的利益。

　　在歷史上，武士階級是中世紀以來擁有土地的戰士逐漸轉化而來。長達一百五十多年群雄割據的戰國時代（*Sengoku-jidai*）①結束後，德川幕府（Tokugawa *bakufu*）明令武士放棄土地，歸屬於所依附的藩國，並遷居至藩主領城附近市鎮，以達到對個別武士的控制，並避免過去土地兼併的戰爭再起。同時，為確保階級統治的優勢，明定階級世襲制度。武士具有世襲的優勢，得以受高等教育，擔任官職，以及配帶武器（Smith, 134-5）；過去戰爭時期的武術訓練和紀律規範轉變為武士階級教育的範疇，由此武士道（Bushido）信念漸趨成形。在江戶時期的二百六十五年間（1603-1868），武士階級已然形成一個官僚體系（bureaucracy），亦即階級統治的工具（Howland,

354, 368）。當然，眾所周知，武士道融合日本文化中特有的自律（self-discipline），以及神道教（Shinto）的生命觀，確實成為武士階級教育的核心與遵行的信念。但是，合理地說，就像其他社會的特權階級一般，武士也有其特權階級的行徑；能恪遵武士道精神的人畢竟還是少數。「武士是根植於歷史現實的人物，卻也在口述敘事中被美化，封閉於一個陌生的過去，並且經過藝術不斷的表述，而提升至神話的層次」（Galloway, 13, 21）；於今，不管真實的武士階級究竟如何，所有武士都幻化成勇氣、榮譽與忠誠的典範。山田洋次（Yamada Yōji）的武士三部曲就是以幕末（*bakumatsu*）時期為時空背景，剖析當時低階武士的生活窘境，並藉以諷諭二十一世紀初年的日本社會。同時，這三部電影顛覆了武士電影的類型結構，並注入更深刻的歷史意涵。稍後本文將進一步討論。

武士電影是時代劇（jidaigeki）的次類型，故事的時空大都在戰國時代和江戶時期。以戰國時代為背景的作品歷來都有，但為數較少。這類武士電影當然是國族歷史的詮解，內容大都呈現冗長的敘事與史詩般壯闊的戰爭場面；故事主題多數環繞在亂世英雄的謀略運用與征戰掠奪，「武士道和歹毒詭計」相互交織為用（Galloway, 134）。黑澤明（Kurosawa Akira）多數的武士電影都是以這個時代為背景。舉例來說，《踏虎尾的男人》（*Tora no O o Fumu Otokotachi*, 1945）就是黑澤明早期的代表作。這部電影是根據歌舞伎劇目《勸進帳》（ *Kanjinchō*）改編而成；故事講述十二世紀日本皇族平家源九郎義經和弟弟賴朝兄弟鬩牆的歷史；義經帶著六名侍衛，逃往加賀國避禍。義經近臣弁慶用計，讓義經喬裝為腳伕，六名武士扮為僧侶，企圖避人耳目。全片以弁慶的足智多謀與冷靜為情節主軸。《影舞

者》（*Kagemusha*, 1980）是黑澤明晚期的作品，敘述武田信玄作戰身受重傷，而在臨終前以一個竊盜犯為替身欺敵，對外界隱瞞他的死訊，穩定軍心。影舞者逐漸入戲，內心裡慢慢產生對國家的責任。最後，武田信玄的死訊公開，影武者被驅逐出城，武田家隨之衰亡。影武者最後與武田的「風林火山」旗幟一同漂流於湖上。黑澤明的作品似乎對理念的反思著墨較深。影舞者所竊取的只是角色扮演的幻影，並非本質；崇高信念與虛幻的人物形象已經隨波漂盪於歷史的洋流之中。

　　而其他以戰國名將的事蹟為題材的電影則傾向以「權術運作」（Machiavellian）的角度回顧歷史（Galloway, 134）。舉凡說，稻垣浩（Inagaki Hiroshi）執導的《風林火山》（*Furin kazan*, 1969）敘述武田信玄的軍師山本堪助如何運用權謀取得信任，得以投靠信玄，進而試圖策劃奪取武田家的權位。角川春樹（Kadokawa Haruki）的《天與地》（*Ten to chi to*, 1990）宛如一部電影史書，以繁複的敘事描述上杉謙信與武田信玄之間的戰爭。上杉謙信篤信佛教，不忍在戰爭中傷及婦孺；但是，他消滅了兄長晴景，成為越後之主。甲斐的武田信玄覬覦越後肥沃的土地，意圖率軍前來併吞；最後，在1561年，兩軍展開歷史上著名的八幡原之戰，雙方傷亡慘重。總而括之，上述的例證所透露的意涵似乎是，就像諸多的神話、寓言或傳奇一樣，武士的信念和神話形象是歷史演化的產物；後人已逐漸難以回溯其原始的面貌與意義。

　　事實上，以江戶時期為背景的武士電影佔這個類型的大多數；而江戶時期是眾所公認，武士電影「最典型日本」（most typically Japanese）的歷史時期（Schilling, 16）。當然，宏揚武士道，建構

跨越：文學、電影與文化辯證

國家神話的電影時有所見。自一九二〇年代以來，日本家喻戶曉的歷史故事忠臣藏（*Chushingura*）就多次被改編搬上銀幕。就保存完整者而言，自1928年牧野省三（Makino Shozō）的《實錄忠臣藏》（*Jitsuroku Chushingura*）算起，至1994年市川崑的《四十七人刺客》（*Shijushichinin no shikaku*）忠臣藏相關電影總計有八十五部（Cf. Richie, 1990:8; Schilling, 327）。這故事是十七世紀東山天皇元祿年間所發生的歷史事件，而經過不同年代傳述，已然變成國家神話。赤穗藩領主淺野長矩侮辱宮廷大臣吉良義央，因而被判廢藩並切腹謝罪。赤穗藩的四十七名藩士矢志為主復仇；他們圍殺吉良之後，遭將軍以謀殺罪名下令切腹自盡；後人將淺野長矩和四十七浪人遺體葬於泉岳寺，供人憑弔。在兩次大戰期間，這段歷史故事不斷被搬上銀幕是為了宣揚國家認同和軍國主義。

另一個經常被改編搬上銀幕，用以稱頌武士道的故事就是幕末時期新選組（*Shinsengumi*）的事蹟。新選組是幕府在1864年成立，原名浪士組（*Rōshigumi*），主要任務是巡防京都，維持治安，保護德川家茂將軍。這支浪人衛隊以武士道的信念訂定嚴格的戒律，以「誠」（*makoto*）為旗幟字樣；初期階段，他們的陣容頗令人震撼。後來，除了捕殺倒幕人士之外，內鬥、暗殺事件不斷。在擁幕與維新之間決定性戰役，史稱的戊辰戰爭中，新選組慘敗而瓦解。戰後，殘餘成員都改名換姓，躲避報復。根據史學家研究，新選組是「令人畏懼」（feared）、「殘忍的謀殺隊伍」（ruthless murder squad）。但是，小說、戲劇、漫畫和大眾文化一再以英雄形象傳頌這群「最不浪漫的武士劍客」，成為另一個國家神話（Turbull, 163, 185-6）。舉凡說，澤島忠（Sawashima Tadashi）執導的《新選組》（*Shinsengumi,*

1970）就是以近藤勇、芹澤鴨和新見錦三派之間的鬥爭為情節主軸。故事描繪芹澤鴨派隊士強取豪奪，破壞新選組名譽。近藤勇迫不得以，下令新見錦切腹，並誅殺芹澤鴨，取而代之。雖然新選組是幕府手下兇殘的殺人隊伍，這部影片呈現聲援的基調，合理化他們的暴力行徑。

　　然而，自發展初期，武士電影就並非完全狹隘地賦予武士忠貞、奉獻的僵化形象。里奇（Donald Richie）指出，在早期的武士電影中，大部分的主角都是特立獨行的浪人劍客，充滿憤世忌俗，甚至虛無色彩，超然於封建社會體制之上。這些電影不僅提供觀眾痛快淋漓的廝殺情節，同時也透露出權威是可以挑戰的訊息；觀眾因而都趨之若鶩。儘管這些電影的故事取材於民間傳奇或歷史小說；但是，這些英雄勇敢、直率、武藝超群的形象是結合美國西部電影牛仔的角色特性所塑造而成；黑澤明自己也曾表示，他的時代劇向西部電影借鏡頗多（1990: 19, 20, 54）。加洛威也說，在日本這樣墨守成規的社會，一個敢於承受體制外顛簸生活，特立獨行人物的故事，尤其具有吸引力（Galloway, 16）。二川文太郎（Futagawa Buntarō）所執導的默片《雄呂血》（*Oroch*, 1925）就是開創這類武士電影的代表作。年輕耿直的武士久利富平三郎原本一直恪遵武士道精神；他在歷經誤解與誣陷之後，淪為浪人，命運愈加多舛。他發現，過去所奉為圭臬的道德法則都是虛假的。山中貞雄（Yamanaka Sadao）改編自林不忘（Hayashi Fubō）的半歷史小說作品《丹下佐膳餘話：百萬兩之壺》（*Tange Sazen Yowa: Hyakuman Ryō no Tsubo*, 1935）也是經典之作。丹下佐膳原是相馬藩藩士；他為藩抵禦敵人，失去右手右眼，復遭藩主驅逐，以致變成充滿虛無思想的浪人，沉迷賭博，靠劍術訛詐。一

185

隻藏有百萬兩黃金藏寶圖的猴壺引發兩大藩族的爭奪戰，甚至牽連無辜的平民。佐膳的傷殘似乎象徵他社會邊緣人的境遇，以及反封建武士信條的態度。最終，佐膳內心人道的秉性促使他拯救週遭的平民。牧野正博（Makino Masahiro）的默片《浪人街》（*Roningai, 1928-9*）片集將情節環繞在武士封建、虛偽的信條與失業浪人之間情誼的強烈對比，樹立武士電影中一再出現，義理（*giri*）與人情（*ninjo*）相抗衡的主題。②而伊藤大輔（Ito Daisuke）的《斬人斬馬劍》（*Zanjin zanba ken*, 1930）敘述浪人劍客帶領農民對抗代官，推翻暴政的故事；這部電影以武士電影的形式包裝，間接譴責「剝削階級」（exploiting classes）的橫徵暴斂（Richie, 1990: 33）。《浪人街》和《斬人斬馬劍》被視為一九二、三〇年代日本具有左翼色彩「傾向映畫」（*keikō-eiga*）的代表作。③在三〇年代，日本軍國主義興起時，這些影片當然會觸怒當局，難逃審檢的剪刀。

一九六〇年代是全球政治、文化極度變動，激進思想抬頭的時期；日本也不例外。再者，電視數量急劇增加，造成電影票房普遍滑落，給予年輕導演初試啼聲的契機。新銳導演增村保造（Masumura Yasuzō）率先呼籲改造日本主流電影。他認為，日本主流電影提倡壓抑個人特質；這些影片中的所有人物永遠只是屈從一個虛幻的集體自我。當然，批判武士道價值觀的電影比比皆是；而浪人劍客形象愈臻鮮明（Richie, 1990: 64）：

> 這個六〇年代的新版本經常是貧窮，衣冠不整，永遠憤世忌俗，而通常又有些矛盾。在乎一己之利，他卻也會幫助別人；怨恨武士制度的虛偽，他卻緊緊擁抱武士的核心價值。事實上，浪人感

類型演化與非典型武士

覺遭受屬於自身內在本質的事物所背叛。結果，他飲酒過量，全身發臭，為錢打架，甚至可能不惜殺人：他違反所有武士的大禁忌。然而，若與他周遭所見，卑躬屈膝，曲意逢迎，暗箭傷人，落井下石的那些刮光頭髮，束起髮髻的人相比，他更像個武士。

（Galloway, 22-3）

黑澤明的《大鏢客》（*Yojimbo,* 1961）和續集《大劍客》（*Tsubaki Sanjuro,* 1962）就是將這個形象引入武士電影的開創作品。《大鏢客》開場時，字幕告訴我們，這是德川家茂萬延年間，亦即1860年，紛亂的幕末時期。不修邊幅，衣著邋遢的浪人三十郎來到一個偏遠破落小鎮。以丑寅和清兵衛為首的兩個幫派為了爭奪地盤不時火拚。三十郎自忖，唯有除去這群惡人，小鎮才會太平，而他也可以殺人換取酬勞。他用計使他們互相殘殺，一步一步消滅他們之後，飄然而去。緊接著，《大劍客》裡的三十郎則偶然捲入一群懵懂無知的年輕武士與貪污高官的對抗中。除了原有狡獪、機智與憤世忌俗之外，三十郎更多了些智慧、深沈感情的人物特質。他懂得欣賞茶花落入溪流的美感；而當他協助年輕武士救出家老睦田的夫人和女兒，老夫人曾勸誡他，不要「像無鞘之劍」，任意殺伐；因為，「最好的劍都藏在鞘裡。」三十郎自此有了更深的領悟。儘管後續電影中浪人劍客的形象異同互見。但是，從三十郎這個「疏離、帶著輕蔑神情的浪人反英雄」，一連串的「獨行劍客」（lone wolf swordsmen）接踵現身銀幕（Ibid, 78）。五社英雄（Gosha Hideo）《三武士》（*Sambiki no samurai,* 1964）的浪人柴左近挺身帶領農民對抗貪婪殘暴的代官，幾乎是三十郎形象的翻版；《眠狂四郎》（*Nemuri Kyoshiro,* 1963-9）

系列裡充滿矛盾性格的主角：長相俊俏，風流倜儻，憤世忌俗，殺人不眨眼，卻又好逞奸鋤惡；《帶子狼》（*Kozure okami*, 1972-4）系列矢志對抗柳生一族，為亡妻復仇的惡魔殺手拜一刀，粗獷、孤獨和強悍的形象十分突出。這些人物所顯現的憤世忌俗、狂野、虛無，卻同時又是人性與正義的複合體鎔鑄日後武士電影的重要圖像。

　　浪人劍客的形象表徵對體制的憤怒與不屑，也反應六〇年代激進的的政治氛圍；當然，對武士道的批判也更尖銳。小林正樹（Kobayashi Masaki）執導的《切腹》（*Harakiri/Seppuku*, 1962）就是這時期最具代表性的作品。第三代將軍德川家光大幅削弱藩國勢力，以致許多武士淪為浪人；他們經常跑到藩族家，假借切腹的名義，訛詐金錢。浪人千千岩求女早已將大小刀典當，籌措妻兒的醫藥費，身上只配戴竹劍。迫於窘境，他只好仿效其他浪人的做法，去到家老井伊家，要求切腹自盡。不料，配戴竹劍的情形暴露，岩求女遭井伊和家臣羞辱，並逼迫以小竹劍切腹；在極度痛苦中，他咬舌自盡。他的妻兒隨後相繼去世。岩求女的岳父津雲半四郎得知噩耗，為了復仇，也去到井伊家，假意切腹。半四郎藉機述說岩求女的悲慘境遇後，怒斥藩族的冷酷無情。他以寡敵眾，並衝入室內砍毀井伊家祖先的盔甲；最終，他身負重傷，以長刀切腹自盡。在大開殺戒之前，半四郎對井伊說：「我們武士的榮譽只是虛有其表。」就像任何制式的法則一般，誇飾崇高（noble-sounding）的武士信念與規範背後只是虛偽與非人性（Galloway, 85）。小林正樹以複雜、長篇累牘的敘事娓娓述說所有事件前因後果，闡明這部電影所要表達的意涵。談到《切腹》時，小林正樹曾表示，「我所有電影……都與對抗根深蒂固的強權有關」；而這部影片所刻劃的封建極權體制正反映當代的權力

結構（Richie, 2012: 164-5）。「在無人性、無意義的社會體制裡，生死無可避免地變得無人性、無意義」（Silver, 47）；在局勢紛亂的年代，《切腹》反映深沉的幻滅意識，發人深省。

《切腹》開場和結尾的鏡頭都是井伊家的武士盔甲，與空蕩的內屋形成強烈對比，似乎是隱喻武士道的無意義與虛偽。同樣的意象出現在五社英雄的《人斬》（*Hitokiri*, 1969）裡，象徵主角岡田以藏從一個未曾殺人的浪人，逐漸淪落為政治鬥爭的殺人工具。這是根據真實歷史事件所改編的電影。幕末時期，各藩國內部大都分裂為擁幕和尊皇兩派。土佐藩尊皇派武市半平太在江戶發動「天誅」，廣納浪人為「人斬」（亦即劊子手）對付擁幕派。本片開始時，岡田以藏試圖賣掉家傳的盔甲，象徵他即將出賣武士的信念。他是粗鄙、行事魯莽，又充滿野心的浪人；他任意殺人只為了增加名聲和財富。如此，武市半平太就打算除之而後快。內鬨之後，武市一派被捕，半平太被判切腹，岡田被處以斬刑。與《切腹》遙相呼應，《人斬》突顯武士信念的空偽，而忠誠的理念也只是鬥爭和控制的手段而已。

隨著一九六〇年代風起雲湧的思潮遠去，較具批判意識的武士電影不復多見；浪人劍客的身影漸漸淡出大銀幕，轉進電視。《帶子狼》系列依然受歡迎，最終也成為電視影集。黑澤明生前長期的副導演小泉堯史（Koizumi Takashi）執導黑澤明遺留的最後一個劇本《黑之雨》（*Ame agaru*, 1999），深獲好評。這是一部情節簡單又寓意深刻的電影。故事敘述武藝超群，但仕途不順的武士三尺伊兵衛攜妻四處遊玩，途中意外化解武士爭鬥，而受到城主和泉守青睞，欲授以武術指導一職。但是，伊兵衛終究發現武士階級的虛偽，不接受官職，

189

與妻子繼續旅程。除此之外,武士電影類型已咸有令人耳目一新的作品出現。

　　當然,這現象與日本電影工業以及日本總體經濟不景氣有關。自六〇年代之後,日本電影產量逐年遞減。到了九〇年代,電影總產量只有六〇年代的一半,而總票房下降三分之二;武士電影的數量更是大幅銳減,票房也大多不理想。《影舞者》和《天與地》甚受好評,但票房並不如預期;兩部忠臣藏電影,市川崑(Ichikawa Kon)的《四十七人刺客》與深作欣二(Fukasaku Kinji)的《忠臣藏外傳:四谷怪談》(*Chushingura gaiden yotsuya kaidan*, 1994),票房雙雙應聲倒地(Richie, 1990: 78-9; Schilling, 16)。山田洋次在接受英文《日本時報周刊》(*Japan Times Weekly*)訪問時曾提到,日本電影工業自六〇年代以來就急劇衰頹,其主因是日本電影未能滿足觀眾心靈上的需求。這種趨勢反映整體社會無力處理內在人性問題的病癥:「人們只有空虛的心靈,但他們並沒留意到。他們把日夜不停工作,拚命讀書來通過考試等安於現狀的心態視為理所當然」(Cited in Schilling, 62)。

　　山田洋次的說法是有感於當代日本的政治與經濟變遷而發。波斯灣戰爭期間,美國一再推促日本提供經濟與後勤支援,由此引發各國對於日本參與全球政治程度的討論。在日本國內,有關憲法第九條,亦即是否放棄參與境外戰爭條文爭辯四起,莫衷一是(Lida, 209-10)。伊拉克戰爭再度引發激辯;戰爭前夕,民調顯示,大約百分之八十的日本民眾強烈反對參與入侵伊拉克的行動。在一次訪談中,山田洋次曾表達對伊拉克戰爭,以及日本可能參戰的疑慮:「為何我們必須有這樣的國際性衝突?假如戰爭發生了,將會發生什麼事?」

（Cited in Albrow, 72）。另外，在戰後的日本，企業界將武士道信念轉化為經營管理法則，而形成具有層級制的「企業戰士」（kigyō senshi）體系，強調「公司第一」（company first-ism）的觀念，④要求員工展現武士般的忠誠奉獻。企業以資歷核薪，終生僱用，以及晉升競爭等方式約束員工的流動率，強化員工的忠誠度和權威式控制。財富、地位和權力成為幾乎所有日本人一致追求的目標（Albrow, 46, 56）。然而，經歷泡沫經濟（1986-1991）之後，日本進入長期的蕭條，亦即所謂「失落的十年」（the Lost Decade）。⑤許多企業開始裁員，停止僱用新進人員，或改以短期聘僱人員替代。對於長期忠誠為企業工作的授薪階級（sarariman），這種現象帶給他們深沈的焦慮與幻滅感，也引發他們對企業，乃至國家領導階層的反感（Ibid., 72-4）。山田洋次的武士三部曲就是以幕末低階藩士所面臨的困境反映當代日本社會廣大授薪階層的不安與憤怒。在發行《黃昏清兵衛》（Tasogare seibei, 2002）之後，山田洋次接受《產經新聞》專訪，談到這部電影的意涵：「戰後時期，我們〔日本人〕所賴以生存的價值觀已經崩解。取而代之，地位、權利和財富已經主導一切，而將這個國家推入迷惘的境地。我想，我〔在這部電影〕就是描繪這樣的時代」（Cited in Albrow, 71）。山田洋次的解說可以適用武士三部曲的情境。三位主角都表徵對武士理念以及權威壓迫的抗拒；同時，這三部影片以幕末時期隱喻二十一世紀前後的日本（Albrow, 51），藉以批判當代日本企業社會（kigyō shakai）的不公與無情。

　　山田洋次迄今執導超過八十部電影。他擅長刻劃小人物的生活與悲歡離合，酸澀中帶有幽默，頗能獲得一般大眾的共鳴。《幸福的黃手絹》（Shiawase no kīroi han kachi, 1977）是流行歌曲〈繫條

黃絲帶在老橡樹上〉（Tie a Yellow Ribbon Round the Old Oak Tree, 1977）的電影版，細膩刻劃甫出獄的男子返鄉尋妻的過程，以及近鄉情怯的複雜心情，情節感人。《遠山的呼喚》（*Haruka naru yama no yobigoe*, 1980）描寫一個遭受逼迫以致殺人的通緝犯來到偏遠的牧場小鎮，仗義扶助一對孤兒寡母的故事；故事情節烘托出小人物的善良與彼此的關愛。另外，長達二十六年間（1969-1995），《男人真命苦》（*Otoko wa tsurai yo*）四十六部作品一直是膾炙人口的系列；主角寅次郎（Tora-san）也成為家喻戶曉的人物。

二○○二年，山田洋次首度嘗試創作武士電影，改編藤澤周平（Fujisawa Shūhei）的時代小說《黃昏清兵衛》，甚受好評。接著，他繼續改編藤澤周平的小說，創作《隱劍鬼爪》（*Kakushi ken oni no tsume*, 2004）和《武士的一分》（*Bushi no ichibun*, 2006）。這三部電影風格、人物、情節都跳脫武士電影的傳統架構，開創類型的新視野。主角不再是漂泊四海的獨行劍客，也不是馳騁沙場的亂世英雄，而是為五斗米折腰的低階藩士。情節也沒有西爾法所稱的基因型態敘事結構，不再有類型傳統慣有絢麗、日不暇給的殺伐場面，而聚焦於社會地位不平等與腐敗體制的主題。

武士三部曲的主角都是劍術精湛卻深藏不露的藩士；為了微薄的俸祿，他們只得操持瑣碎、無意義的事務。《黃昏清兵衛》的井口清兵衛擔任海坂藩的庫房管理員，日常工作只是盤點存糧，登錄帳冊；《隱劍鬼爪》的片桐宗藏每日只是學習如何使用西式大砲；《武士的一分》的三村新之丞擔任毒見役，每日工作只是為藩主三餐試毒而已。這三位主角對封建體制的規範與壓抑都採取疏離或抗拒的態度；他們都早有放棄武士頭銜，過著平民生活的打算。他們超群的武

藝象徵內在的道德勇氣；最終，他們都憑藉劍術衛護自身的榮譽與價值。他們三人代表生活於衰敗封建體制的低階公務人員；這群人生活於貧窮的邊緣，佔幕府時期武士階級的大多數。同時，他們表徵二十一世紀前後日本廣大的授薪階級。而就武士電影的發展過程觀之，山田洋次藉由這三位主角形塑銀幕上的「非典型武士」（atypical samurai），⑥樹立類型演化過程的新標竿。

　　若進一步探究江戶時期的歷史，我們可以發現，山田洋次所描繪的人物與社會景況確有其史實依據。為了嚴密掌控社會結構和經濟資源，德川幕府依據社會勞力分化（social division of labor）原則，以及當時新儒學（Neo-Confucianism）的社會倫理觀將社會清楚地區分為四大階級：武士、農民、工匠與商人；無論是職業、住居、衣著、通婚或日常任何事務都受法律嚴格限制。而每一階級（*kaikyū*）內部又依經濟與政治權力條件而形成不同身份（*mibun*）。階級與身份都是世襲制。在武士階級中，與德川家族的親疏關係，以及俸祿多寡這兩大因素就形成四大身份等級：幕府、大名／藩主（*daimyo/hanshū*）、德川直屬的旗本（*hatamoto*）以及藩士（*hanshi*）。武士階級的身份區分就決定政府體制的勞力分工與等級間的強制性威權關係。最高階武士擁有身份、權力和經濟優勢；而構成這個特權階級最多數的低階武士只擁有身份，靠著「官僚體制的勞力」（bureaucratic labor），領取微薄的俸祿度日。十八世紀初期，低階武士的生活就已經遠遠不如一般平民（Howland, 354, 362, 366）。因此，長期遭受經濟、權力與尊嚴侵害的低階武士自然會發出不平之鳴。《黃昏清兵衛》故事發生的時間是1865年，幕府結束的前三年。井口清兵衛的友人飯沼剛從京都回來。飯沼描述京都大亂的情形：浪人四處遊蕩、械

鬥，而藩間也開始結盟，圖謀推翻幕府。片名的「黃昏」是雙關語，一則指的是井口每日的作息，再則更隱喻幕府傾頹的時刻來臨。

　　《黃昏清兵衛》的敘事是由井口的小女兒以登以倒敘的方式回顧她父親一生的遭遇。井口清兵衛是俸祿五十石的低階武士。他家中有兩位幼女萱野和以登，以及失智的老母。他的妻子染患肺癆病故；他被家族所逼，為妻子辦理符合武士身份的葬禮，而債台高築。每日傍晚公餘之後，井口從不參加同仁應酬，直接返家種田或編織養蟋蟀的竹籠，以貼補家計。這是「黃昏清兵衛」暱稱的由來。同時，由於日以繼夜辛勤工作，井口根本無暇顧及儀容，以致和服破損，身上經常發出惡臭，引來同仁訕笑。可是，他始終表現不以為意的神情。當飯沼問他，天下大變後，他有何打算，井口只淡淡地回答：「屆時我不當武士，當農民好了。耕田比較適合我。」飯沼只得苦笑地說，井口一向是個「幾乎完全無欲無求」的「怪人」。當他夜裡一面編竹籠，一面陪萱野讀論語的時候，女兒問他：「父親，我學好裁縫，將來可以製和服或浴衣。但讀書有何用？」井口沉吟片刻，回答道：「也許讀書不像學裁縫那麼有用。……讀書使妳有思考能力。……不論世道如何轉變，只要能思考，就能生活下去。這個道理放諸男女皆準。」井口清兵衛思想開明，生性淡泊，絲毫沒有武士階級傳統男尊女卑的心態；對他而言，知識不是少數人的特權，而是提供任何人自我提升的途徑。《黃昏清兵衛》與過去的武士電影大異其趣。豪邁的英雄形象與磅薄的氣勢已不復見；取而代之，導演以平淡的敘事，緩緩、細膩地描繪一個非典型武士。

　　井口清兵衛生命中最大的安慰就是兩個女兒。每晚，他一面編織竹籠，一面陪著女兒唸書或談天，展現親密的父女關係。當他的舅舅

要他續絃，井口加以婉拒，並以十分感性的口吻說道：「看著我女兒一天一天長大，……就好像看著農作物或花草的生長，使我快樂。」他的舅舅暴怒，斥責他「老是胡言亂語」，不識時務。在此，沒有浪人劍客的狂放，也沒有武士信念的執著，卻增添些許平凡父親的溫馨關愛。

在一篇紀念藤澤周平的短文中，山田洋次談到家庭價值與生命成就感的關係。他指出，當代年輕人缺乏正確的判斷力，只將目標設定在通過入學考試和競爭，以圖獲得穩定的生活、高階職位與豐厚的收入。因為，在孩提時期，他們就失去健全的家庭經驗，缺乏家人感情親密無間的滿足感（Cited in Albrow, 75）。在《黃昏清兵衛》，山田洋次對家庭價值的主題著墨頗深。他以一連串情節呈現井口和家人相處的過程，並描繪這位中年鰥夫內心的蒼涼與渴望幸福的矛盾心理；他的感情世界是一片荒蕪。有一天，飯沼已離婚的妹妹朋江出現，井口的心裡因而再起波瀾。《黃昏清兵衛》情節發展就以井口與朋江的情愫滋長為主幹。

朋江是井口的青梅竹馬的玩伴，因受酗酒丈夫家暴而離婚。兩人相互心儀已久；朋江經常去井口家料理家務，照顧老小。某晚，井口送她返家時，意外地為朋江懲戒前來鬧事的前夫；井口的劍術就此引起注意，朋江對他也更加傾心。當飯沼為朋江向井口提親，井口曾一度因自己與俸祿400石的飯沼家「身份」有別而不敢接受。因為，他已故的妻子來自150石的武家，至死都無法接受身份的差異。最後，井口被迫接受殺人的任務，才鼓起勇氣向朋江表白情愫，而終於有了美滿的婚姻。三年後，在戊戌戰爭，擁幕的海坂藩與天皇軍作戰大敗，井口被砲彈擊中陣亡。朋江帶著兩名幼女移居東京，獨力工作養

育她們。故事終了，以登回憶說，明治維新之後，井口大部分的舊同僚和上司都平步青雲，名成利就；他們常說：「黃昏清兵衛是個不幸的男人。」但是，以登認為，她父親深愛女兒，又得到美麗朋江小姐的愛，根本不認為自己是不幸的；她父親短暫人生裡充滿美好的回憶。

井口是具有強烈自我意識的人；但是，為了生計，他還是不免囿限於嚴苛的體制。當海坂藩領主去世，政爭爆發。家老堀將監諭令失勢一派藩士切腹謝罪，劍術高手余吾善右衛門也名列其中。余吾抗命不從，並斬殺前來圍捕的藩士。家老以削除武士頭銜並解除職務相要挾，逼迫井口對付余吾。當井口和余吾對壘時，井口方才發現兩人都面臨類似的困境。余吾曾經失業七年；在四處找尋工作的途中，余吾的妻女先後感染肺癆病去世。井口和余吾都深深厭惡腐敗的封建體制，也瞭解兩人隨時會被體制所犧牲。無奈，兩人必須進行一場生死決鬥。這場高潮戲的場景是在余吾漆黑的家中，沒有充滿暴力美感的場景，也沒有戲劇性氛圍的營造；情節卻聚焦於兩人互訴悲情的過程。《黃昏清兵衛》是一部人性化的武士電影，不再極力形塑非凡、豪情劍客，轉而細膩刻劃溫柔、備嘗生活艱辛的父親。

就像井口清兵衛一樣，《隱劍鬼爪》裡的片桐宗藏也是一個非典型武士。他是中年未婚的低階武士，每日工作是研讀始終不知所云的洋砲訓練手冊，接受西式軍事操練。片桐為人耿直，對武士階級的虛偽深不以為然。他早年和好友狹間彌市郎拜在劍道大師戶田寬齋門下習武，並得戶田獨傳隱劍鬼爪招式。這是以細小劍中劍暗器，近身暗殺的秘技。不過，片桐從未殺過人。他被家老所迫，與狹間決鬥。故事結尾，片桐以隱劍鬼爪刺殺家老，為狹間復仇。

片桐父親因被迫承擔一件架橋工程弊案的全部責任而切腹自殺。他留給兒子一封遺書，堅決表示自己是清白的。片桐家隨即被趕離原本居住的宅邸，100石的俸祿也被減為30石，而親戚也與他們疏遠。這事件使片桐逐漸看清武士階級的冷酷無情。過去諸多電影將切腹的理念神話為武士表達絕對忠誠，以及顧全名譽的理想方式。然而，當代部分作品已經開始質疑這種虛有其表的行徑。如前述，小林正樹的《切腹》就以這議題批判武士信念的虛偽。除了追隨亡主殉死（junshi）的理念一再被過度推崇之外，切腹的舉動經常還用以「諫死」（kanshi）或「憤死」（funshi），表達對藩或領主決策不公的抗議（Cf. Galloway, 15），甚至是為了避免家族被廢，經濟來源遭斷絕（Albrow, 47-8），不得已而為之。深作欣二改編森鷗外（Mori Ōgai）歷史小說的同名電影《阿部一族》（Abe ichizoku, 1912）就針對武士殉死的做法提出反思。或許，山田洋次並未立意在這主題多所著墨；但是，他卻也點出，切腹的舉動並非全然出於無我的奉獻精神。片桐的父親切腹是證明清白，抗議不公；另一方面，他自盡也能免去家族被廢。而《黃昏清兵衛》中的余吾善右衛門遭諭令切腹則是政爭的藉口。這個眾所認為崇高的信念似乎承載著現實的政治和個人的意圖。

和《黃昏清兵衛》一樣，《隱劍鬼爪》的故事發生於幕末時期的海坂藩；擁幕與維新兩派明爭暗鬥。生性淡泊的片桐卻無法置身政爭的紛擾之外，一再糾葛於人情與義理衝突中。狹間遠赴江戶參與維新運動失敗，遭遣送回藩囚禁。家老曾一度命令片桐告發維新派藩士；片桐斷然拒絕，並以「密告同事不是武士的行為」嚴詞反駁。嗣後，狹間脫逃，家老以藩令名義，強迫片桐追殺狹間。決鬥之中，狹間遭

埋伏的火槍隊射殺。而狹間的妻子為營救丈夫，慘遭家老玷污，羞憤自盡而亡。片桐至此對武士階級完全絕望；他刺殺家老後，放棄武士頭銜，前往北海道，打算經營小生意，「過著普通人的生活。」

　　井口清兵衛和片桐宗藏這兩位主角的人物特質反映藤澤周平強調平凡生活的人生哲學。藤澤的女兒，散文作家遠藤展子（Endō Nobuko）就曾提到，藤澤生前的基本生活態度是「平凡最好」；所謂「平凡」指的是健全、和諧的家庭生活。藤澤不喜歡虛有其表的作為，經常告誡人們要懂得知足，不要以金錢衡量人（Cited in Albrow, 65-6）。在理念上，藤澤周平和山田洋次顯然有相當契合之處；兩人都呼籲摒棄除物慾追求，返回單純的生活型態，以及強調家庭關係的重要性。因此，《黃昏清兵衛》的情節是以井口和朋江的感情發展為主軸，而《隱劍鬼爪》的故事環繞於片桐與女傭希惠的戀情之上。片桐與希惠一直都愛慕對方；但礙於階級與身份，希惠只得嫁入一個市井家庭。希惠離開後，片桐內心感覺「家裡的燈火彷彿熄滅了。」他開始疏於修整儀容，也未留意和服已經破舊。之後，他偶然得知，希惠遭受婆家虐待。片桐無視階級藩籬，強行背著染病的希惠離開婆家。由於片桐的行為違反武士階級的規範，親友的壓力接踵而來，致使希惠只得返鄉。但是，片桐始終鍾情於她。在遠赴北海道途中，片桐特地尋訪希惠，向她求婚，一同前往北海道，過著平凡的家庭生活。電影最後的鏡頭是片桐和希惠帶著羞赧的笑容，並肩坐在山坡，看著前方陽光燦爛的田野。山田洋次刻劃感情始終都是含蓄、深沈；在紛擾不安的社會，真誠的感情和家庭才是恆久不變，撫慰心靈的力量。

　　《武士的一分》也是以一段動人的愛情故事為架構，描繪低階

武士三村新之丞和妻子加世歷經磨難，不離不棄的感情。數段夫妻相
處的情節總是流露內斂、深刻的情感。加世是孤兒，自幼被三村家
收養，和新之丞相伴相知。新之丞個性率真；在公餘返家的的路上，
他甚至會隨性地和路邊的孩子玩耍。他擔任毒見役，每日的工作是坐
在城中廚房外的昏暗房間，為領主的三餐試毒。他並不喜歡這個工
作，始終悶悶不樂。加世瞭解丈夫的感受，也發現他經常不由自主地
嘆氣。在妻子的詢問下，新之丞告訴加世，試毒的工作只是「形式
上」，「根本就很蠢，毫無意義可言。」他想辭去工作，開劍道館，
教小孩子劍道。他認為，「劍道老師的教法需要改變。」因為，「每
個孩子有不同的個性和體格。就像不同的體態穿不同的和服。」他要
「因材施教」，「不分階級身份」；新之丞說，這是他的夢想。而當
他告訴妻子，日後生活會很苦，加世微笑地回答說，「我無所謂。」
即便是輕描淡寫的片段也能透露出山田洋次所想要傳遞的人生觀。就
像井口清兵衛和片桐宗藏一樣，三村新之丞完全不在意武士的身分。
新之丞的想法和井口告訴女兒萱野的說法頗類似。知識和教育是不應
該有階級區分的。

　　一日，在試毒時，新之丞吃下不當令的紅螺刺身，中毒昏厥。數
日後，他甦醒過來，發現自己雙目失明。加世對丈夫始終呵護有加。
一晚，失明的新之丞坐在庭院；四周螢火蟲輕快的飛舞。她問妻子是
否螢火蟲的季節已經到來；加世回答，「是的。但是螢火蟲還沒出
現。」她刻意以謊言掩飾，以免丈夫心理受傷。這段情節令人心酸、
動容。

　　加世四處奔走求援，希望獲得領主的撫恤，不但遭家族長輩反唇
相譏，而且被總領大人島田藤彌以提供協助的藉口誘騙而失身。新之

丞曾一度因誤解將加世趕出家門。加世依然默默地守護丈夫。當新之丞了解來龍去脈後，他為了替妻子報仇並維護武士的「一分」（即名譽或尊嚴），憤而向島田挑戰，砍斷島田的手臂；島田為免於武士私鬥的罪責，切腹自盡，保住家族被廢的命運。故事的結尾，這對飽嚐艱辛的夫妻破鏡重圓，相擁而泣。鏡頭慢慢淡出，透露些許哀愁的氣息。生命是有殘缺；差堪安慰的是，他們還擁有彼此。

總之，山田洋次的武士三部曲都具有相同的情節架構：以一段愛情故事為主軸，交織數段次要情節，以和緩、平淡的基調，逐步剖析幕末時期低階武士真實的生活面貌。在談及《黃昏清兵衛》時，真田廣之（Sanada Hiroyuki）就曾說，這部電影非常特殊。「因為，它改變武士電影的歷史。長期以來，日本的武士電影是如此公式化，以致失真。這次，我們嘗試呈現武士時代更真實的人性劇碼」（Cited in Galloway, 202）。真田的評論為武士電影類型，以及山田洋次的武士三部曲下了精闢的註腳。公式化的結構塑造武士的神話形象並烘托一個虛幻的價值體系；歷史現實中的武士階級反倒鮮為人知。山田洋次重新賦予歷史與人物更真實的生命感，解構定型化的類型結構，也創造銀幕上非典型的武士形象。

當然，就像所有電影類型一樣，武士電影也與不同時代的社會情境相互辯證，不斷演化，並不會流於只是維繫既定價值觀和利益的文化產物。「一位導演出現，顛覆這個類型，將它從裡到外徹底改變，或與其他類型融合，創作出嶄新的作品。由於觀眾早已熟悉這個類型所引導的期待感，新的形式就越發令人讚嘆。因為，觀眾都會加入支持的行列」（Galloway, 21）。黑澤明和小林正樹都是例證；他們對武士階級和所承載的概念都提出反思。而山田洋次將歷史辯證融入他

類型演化與非典型武士

的武士三部曲，兼及探索當代日本社會的變遷，開創武士電影類型演化的另類思維。

# 附註

① 有關日文用詞譯註，本文將依循相關日本電影研究書刊的慣例，以羅馬拼音斜體字呈現。電影片名亦同。Cf. Donald Richie, *Japanese Cinema: An Introduction*; Mark Schilling *Contemporary Japanese Film*; and Patrick Galloway, *Stray Dogs and Lone Wolves*.

② 義理是指武士必須無條件服從藩主和藩命，而人情則指個人人性與憐憫心。兩者間的衝突經常是武士電影戲劇張力，以及情節轉折的關鍵；主角往往被迫需要面臨在義理與人情間做取捨。Patrick Galloway, *Stray Dogs and Lone Wolves: The Samurai Film Handbook*, Berkeley: Stone Bridge Press, 2005, 18.

③ 「傾向映畫」是指一九二、三〇年代「日本普羅映畫同盟」（*Nihon Puroretaria Eiga Dōmei*/Proletarian Film League of Japan）成員所創作，具有社會主義色彩的影片。該同盟成員所創作的傑出作品不少，橫跨不同類型。重要的「傾向映畫」作品包括內田吐夢（Uchida Tomu）的《活人偶》（*Ikiru ningyo*, 1929），溝口健二（Mizoguchi Kenji）的《都會交響曲》（*Tokai Kokyogak*, 1929），《東京行進曲》（*Tōkyō kōshin-kyok*, 1929）和鈴木重吉（Suzuki Shigeyoshi）的《甚麼使她淪落如此》（*Naze kanajo o so saseta ka*, 1930）。Abé Mark Nornes, *Japanese Documentary Film: The Meiji Era through Hiroshima*, Minneapolis: U. of Minnesota Press, 2003, 35.

④ 在論及戰後日本的經濟發展模式，武田博子（Takeda Hiroko）指出，日本企業對員工的訓練是「技術」與「道德」並行，要求員工全心投入工作，「忠誠並熱情地」（loyally and enthusiastically）為公司增加利潤。Takeda Hiroko, *The Political Economy of Reproduction in Japan*, London: Routledge, 2014, 128.

⑤ Fumio Hayashi and Edward C. Prescott, "The 1990s in Japan: A Lost Decade," 2003. See http://fhayashi.fc2web.com/Prescott1/Postscript_2003/hayashi-prescott.pdf. 但是，最近相關的財經分析報導將2001-2010也視為日本的蕭條期，稱之「失落的二十年」。See Leika Kihara, "Japan eyes end to decades long deflation," *Reuters*, September 7, 2012.

⑥ 「非典型武士」一詞援引自 S. J. Albrow. *The Significance of the Atypical Samurai Image: A Study of Three Novellas by Fujisawa Shūhei and the Film Tasogare Seibei by Yamada Yōji*. Unpublished thesis, University of Canterbury, 2007.

## 參考書目

Albrow, S. J. *The Significance of the Atypical Samurai Image: A Study of Three Novellas by Fujisawa Shūhei and the Film Tasogare Seibei by Yamada Yōji.* Unpublished thesis, University of Canterbury, 2007.

Galloway, Patrick. *Stray Dogs and Lone Wolves: The Samurai Film Handbook.* Berkeley: Stone Bridge Press, 2005.

Hayashi, Fumio and Edward C. Prescott. "The 1990s in Japan: A Lost Decade," http://fhayashi.fc2web.com/Prescott1/Postscript_2003/hayashi-prescott.pdf, 2003.

Howland, Douglas R. "Samurai Status, Class, and Bureaucracy: A Historiographical Essay." *The Journal of Asian Studies*, 60: 2 (May 2001), 363-80.

Kihara, Leika. "Japan eyes end to decades long deflation," *Reuters,* September 7, 2012.

Lida, Yumiko. *Rethinking Identity in Modern Japan: Nationalism as Aesthetics* (Reprint Edition). London: Routledge, 2013.

Nornes, Abé Mark. *Japanese Documentary Film: The Meiji Era through Hiroshima.* Minneapolis: U. of Minnesota Press, 2003.

Richie, Donald. *Japanese Cinema: An Introduction.* New York: Oxford UP, 1990.

——. *A Hundred Years of Japanese Film: A Concise History, With a Selective Guide to DVDs and Videos.* New York: Kodansha American Inc, 2012.

Schilling, Mark. *Contemporary Japanese Film.* New York: Weatherhill, 1999.

Silver, Alain. *The Samurai Film.* New York: Overlook, 2006.

Smith, Thomas C. *Native Sources of Japanese Industrialization, 1750-1920.* Berkeley: U. of California Press, 1988.

Takeda, Hiroko, *The Political Economy of Reproduction in Japan.* London: Routledge, 2014.

Turbull, Stephen. *The Samurai Swordsman: Master of War.* Singapore: Tuttle, 2014.

Wright, Judith Hess. "Genre Films and the Status Quo." *Film Genre Reader IV.* Barry Keith Grant, ed. Austin: U. of Texas Press, 2012, 41-9.

文 學 叢 書　593

**INK** 跨越：文學、電影與文化辯證

| | |
|---|---|
| 作　　者 | 張國慶 |
| 總 編 輯 | 初安民 |
| 責任編輯 | 陳健瑜 |
| 美術編輯 | 林麗華 |
| 校　　對 | 張國慶　陳健瑜 |

| | |
|---|---|
| 發 行 人 | 張書銘 |
| 出　　版 | INK 印刻文學生活雜誌出版股份有限公司 |
| | 新北市中和區建一路 249 號 8 樓 |
| | 電話：02-22281626 |
| | 傳真：02-22281598 |
| | e-mail：ink.book@msa.hinet.net |
| 網　　址 | 舒讀網 http：//www.sudu.cc |

| | |
|---|---|
| 法律顧問 | 巨鼎博達法律事務所 |
| | 施竣中律師 |
| 總 代 理 | 成陽出版股份有限公司 |
| | 電話：03-3589000（代表號） |
| | 傳真：03-3556521 |
| 郵政劃撥 | 19785090 印刻文學生活雜誌出版股份有限公司 |
| 印　　刷 | 海王印刷事業股份有限公司 |

| | |
|---|---|
| 港澳總經銷 | 泛華發行代理有限公司 |
| 地　　址 | 香港新界將軍澳工業邨駿昌街 7 號 2 樓 |
| 電　　話 | (852) 2798 2220 |
| 傳　　真 | (852) 2796 5471 |
| 網　　址 | www.gccd.com.hk |

| | |
|---|---|
| 出版日期 | 2019 年 5 月　初版 |
| ISBN | 978-986-387-292-4 |

定　價　260 元

Copyright © 2019 by　Julian Chang
Published by **INK**　Literary　Monthly Publishing Co., Ltd.
All Rights Reserved
Printed in Taiwan

國家圖書館出版品預行編目資料

跨越：文學、電影與文化辯證 / 張國慶 著；
　--初版, --新北市中和區：INK印刻文學，
2019.5　面；　14.8× 21公分. （文學叢書；593）
　　ISBN　978-986-387-292-4（平裝）
987.013　　　　　　　　　　108006331